Archiship Library 02

髙宮眞介 建築史意匠講義 II

日本の建築家20人とその作品を巡る

髙宮眞介　大川三雄　飯田善彦

まえがき

飯田善彦

アーキシップ叢書01『髙宮眞介 建築史意匠講義——西洋の建築家100人とその作品を巡る』に続き、日本近代建築編をお届けいたします。これは、僕が運営する横浜吉田町にあるArchiship Library＆Caféにおいて2014年に行われた西洋近代建築史の連続講義に続き、2015年、やはり1年間にわたって髙宮眞介さんにお願いした、日本近代建築に関する連続講義を記録した講義本です。

少し経緯を述べますと、西洋近代建築史の最後に、番外編として《伊勢神宮》《平等院鳳凰堂》《妙喜庵待庵》《桂離宮》の4つの建築についての講義がありました。それまで、ルネサンス以降の西洋建築史に関して密度の高い講義が続き、髙宮さんの建築家を超えた博識と経験、批評眼を堪能してきて、その勢いそのままに日本の中世に突入したわけです。どれもがそれなりに知っている建築であるにもかかわらず、やはり髙宮さんの目を通して語られることで、何とも新鮮に感じられました。
　その日の打ち上げの時に、これらの建築はいずれも日本を代表する建築だけどすべて明治以前の建築であって、そういえば、明治以降の日本の近代化を担い、現代につながっているはずの建築家、あるいは建築について何となく、断片として知っている程度で体系つまり歴史としてよくわかっていない、むしろ西洋近代建築、とりわけインターナショナル・スタイルに僕たちは親しみを感じ、自分のデザインのルーツのように感じているけど、日本の近代建築を歴史としてきちんと理解し、身体化してこなかった、これは日本の建築家としてまずいことじゃないか？というような話で盛り上がりました。
　なんとなく1年間の興奮も冷めやらぬまま、この楽しさを1年間で終わらせるのも寂しい、という気持ちもあって、じゃあ、髙宮さん、今度は日本近代建築史をまた1年間やりましょうよ、と同席していたみなさんでお誘いしたわけです。おそらく髙宮さんも同じ興奮

の中にいてそのまま終了することにためらいがあったのでしょう、資料調べや講義の大変さを愚痴っていたことも忘れ、うれしそうに曖昧に頷かれたのでした。これ幸いと企画を立てて実行に向けての打ち合わせを進める中で、まさしく日本の近代建築史を研究フィールドにされている日本大学教授の大川三雄先生に助っ人を頼むこと、シナリオを一から用意しなければならないので講義は2カ月に一回、全6回とする、さらに、現残する歴史建築を巡るツアーを挟む、等々概要が決まりました。大川先生には結局前作の西洋近代建築史に続き、日本近代建築の全貌を解説する第1回目の講義とツアーの講師もお願いすることになります。

講義は、一回4人、五回で20人の建築家に焦点を絞り、人物に立脚しつつその仕事を通じて時代を語るという、西洋建築史での手法をより徹底するものになりました。明治以降数多存在する建築家の中から髙宮さんが誰を選んだか?その見立てからすでに髙宮流の講義は始まっています。しかも、最初の近代建築史の全体俯瞰のみならず、毎回講義後の対談の中で、大川先生がとんでもない博識と知見でときに補足しときに違う見方を披露する、これほど魅力的で充実した講義もありません。

日本の近代建築史に関していえば、現存する建築も多く、建築家の名前もそれなりに知ってはいるものの、僕の中では、時間軸の中に体系的に位置づけられているわけではなく、個人個人がそれぞれの特性や興味や才能で彩られながら、天空の星々のようにバラバラに輝いているように感じます。というのも、日本の建築家第一号である辰野金吾が最初に設計した《銀行集会所》が現れてからまだ130余年しか経っていないのです。明治に入って、いわばそれまでの日本を捨て西洋を模倣し、レンガや石を素材から用意して見よう見まねで洋風建築をつくり始めてからまだ150年に満たない、いまや安藤忠雄、伊東豊雄、SANAA等々

多くの優れた建築家を次々と生み出している現代日本建築界の豊穣さは、まさしくこの手探りの創世記にルーツがあるといえます。ルネサンス以降600年の間、資本、思想、技術、あらゆる局面をじわじわ積み重ね、20世紀に入って一挙にモダニズムが爆発した西洋とはまったく異なっています。すべてが模倣から始まっている。講義を進めていくと第3回くらいでもう知っている（つもりになっている）建築家が現れる。何回かのカタルシスを挟みながらも、日本という国の、社会、経済、技術、その他諸々の短期間での充実はとてつもない驚異に映ります。

とはいえ、とくに戦後、右肩上がりに成長を進めてきた日本は、たとえば人口を見ると、すでにピークを過ぎて、およそ100年で終戦直後とほぼ同数に戻ります。その間5000万人ほど増え、やがて5000万人減る勘定です。あたかも社会主義社会のように大量の住居や事務所、公共施設を極めて平等につくり、供給してきた構造が一挙に変わりつつあります。明治維新のような断絶とは異なる、連続する大変化にすでに入り込んでいます。まさに、これまで経験したことのない先の見えない状況を迎えているのです。

日本近代建築史を見ていると、建築家のみならず建築に関わるすべての人がその時々で英知を発動し、極めて広範囲に意匠、技術が展開されていることに驚きます。非常によく勉強し、考察し、発明し、実践している。私たちがこれから向かうべき方向も注意深く見ていくとすでにここに記述されているのかもしれません。試行錯誤はあるにしても、大きな方向を共有しつつ、自分の限界を常に求め続けた先達に学ぶべきことは多い、と思います。

この日本近代建築史を講義している建築家、サポートしてくれている歴史家、いわば実践者と研究者が、尊敬を交えつつも互いの見識を披露する毎回の講義は、僕にとって西洋近代建築史

講義とはまた違う意味で、極めて貴重な、と同時に幸せな経験
でした。

編集にあたり、今回も、前作と同じく、読者が講義に参加してい
るような臨場感を残しています。加えて、脚注もおふたりにお願
いして書き下ろしています。写真もやはり前作同様、おふたりの
盟友である染谷正弘さんに多くを依存しています。すでに撮ら
れている写真をお借りするだけでなく新たに撮り下ろしてもいた
だきました。この本は、髙宮眞介、大川三雄、飯田善彦、3人の
共著になっていますが、染谷正弘さんがいなければ到底完成し
ていないでしょう。その意味で第四の著者といっても過言ではあ
りません。多大のご協力に心から感謝いたします。ほかに、面
倒な編集作業を前作以上にこなしてくれたフリックスタジオの皆
さん、デザインを担当してくれたクロダデザインさん、多くの方に
再び協力をいただきまとめることができました。発行者冥利につ
きます。

なお、実際の連続講義は3回の建築見学会を挟んで展開しまし
た。しかしながら、この本では、講義の連続性を優先し、講義、
前回の番外編、見学会、の順で編集しています。見学会の記
録は、それぞれの地域の近代建築ガイドブックにもなっています。
みなさま、この本を持って現存する日本近代建築の傑作を見学
にお出かけいただけると幸いです。

それでは、建築家髙宮眞介、歴史家大川三雄による日本近代
建築史意匠の講義をお楽しみください。

目　次

4　まえがき　飯田善彦

12　第1回 日本近代建築史の見取り図
38　第2回 西洋歴史建築様式を直写した"国家御用達建築家"たち
　　　　　辰野金吾・妻木頼黄・曾禰達蔵・片山東熊
68　第3回 わが国独自の様式を模索した建築家たち
　　　　　横河民輔・伊東忠太・長野宇平治・武田五一
96　第4回 表現派モダニズムの建築家たち
　　　　　渡辺仁・村野藤吾・吉田鉄郎・堀口捨己
126　第5回 合理派モダニズムの建築家たち
　　　　　レーモンド・坂倉準三・前川國男・谷口吉郎
156　第6回 国際舞台へ、丹下健三とその弟子たち
　　　　　丹下健三・槇文彦・磯崎新・谷口吉生
186　第7回 シンポジウム「近代日本の建築家の現在」
198　番外編 日本建築空間の美
218　[近代建築ツアー]丸の内・日本橋／横浜／上野公園

236　あとがき　大川三雄／髙宮眞介

244　講義概要
249　建築家・構造家・建築史家索引

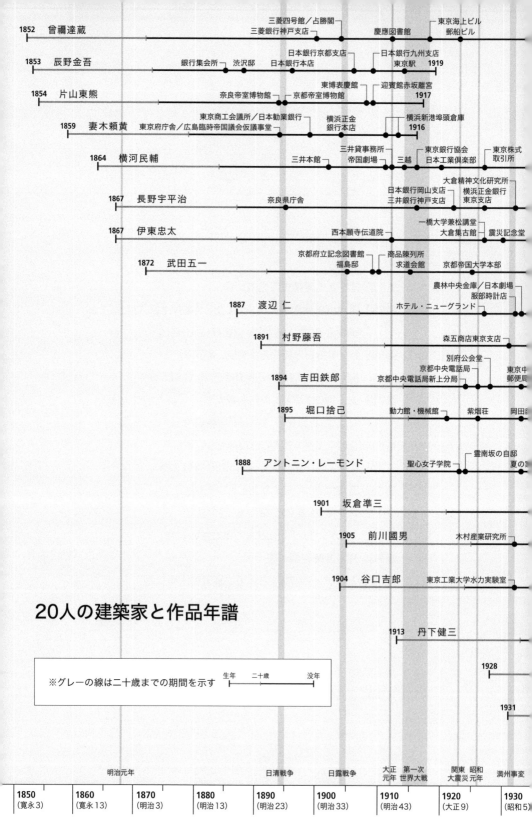

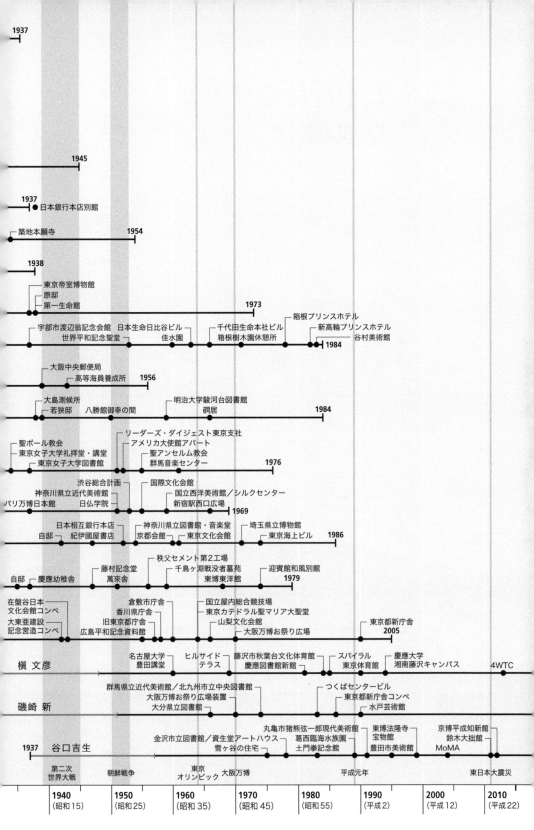

第1回 | [特別レクチャー]
日本近代建築史の見取り図

大川三雄

立石清重《開智学校》(1876年)

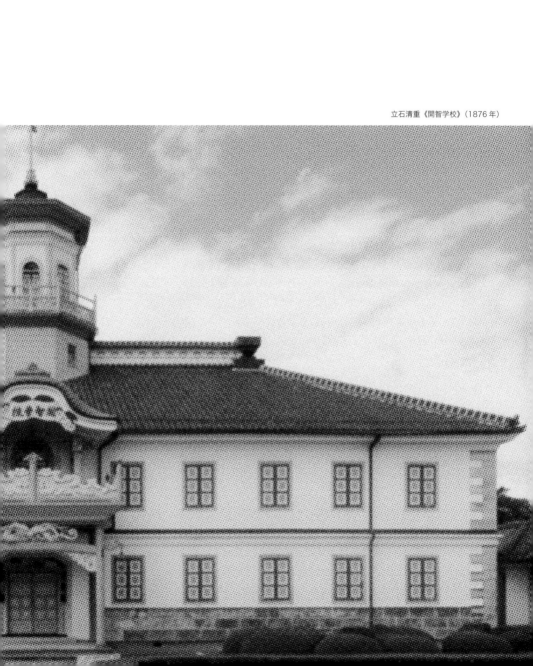

Introduction *by Yoshihiko Iida × Shinsuke Takamiya*

飯田　昨年、西洋の近代建築について、髙宮さんに講義をしていただきました。それに引き続く第2弾として、近代日本の建築を振り返るレクチャーを企画しました。今回のシリーズでは、日本建築史の専門家である日本大学の大川先生にも参加してもらっています。建築家と研究者が絡み合った、滅多に聞けない講義になると思います。というわけで、これから1年間よろしくお願いします。

髙宮　引き続いて1年間、講義をさせていただきます。前回の講義でも述べましたが、僕は歴史家ではありません。建築家です。本当は歴史を語る資格はないのかもしれませんが、建築家の視点で歴史を見るというのもありかなと思い、そういうスタンスで語るつもりです。前回のレクチャーでは、番外編として1回、日本建築について話しました（本書収録）。その時は江戸までで終わってしまったのですが、明治以降の日本建築も知っておかなければ日本人として恥ずかしいという気持もありまして、これから6回にわたってそれらを見ていきます。ただ僕だけでは少し心もとないので、心強い助っ人を呼ぶことにしました。日本大学教授の大川三雄先生です。僕は日本大学理工学部建築学科の出身で、近江榮先生という建築史家の研究室に所属していました。彼も同じ門下生で、日本近代建築の専門家です。というわけで初回の今日は、明治初期から近代まで、全体的な流れについて大川先生に語ってもらいます。その中で触れられた、とくに重要な建築家について、次回から僕が話すことにします。では大川先生、お願いします。

Lecture *by Mitsuo Okawa*

今、髙宮先生からお話しがあった通り、今日は明治初期からの日本の近代建築を約90分で一気に駆け抜けるという講義になります。次回以降に髙宮さんが取り上げる建築家たちが、日本近代建築の全体図の中で、どこに位置づけられるのか、そのあたりを知っていただくのがひとつの目的です。

　最初に、参考にすべき本を紹介しておきます。最初に手にする底本と呼ぶべきものが、東京大学で建築史を教えていた稲垣栄三先生による『日本の近代建築——その成立過程（上下）』[1]です。日本の近代建築史をさまざまな観点から総合的

[1]
稲垣栄三（鹿島出版会[SD選書]、1979年）

に論じた名著です。日本近代建築史の研究者はまずここから勉強を始めました。

　次に手にするのが、同じく東京大学の生産技術研究所にいた村松貞次郎先生の『日本近代建築技術史』[*2]です。稲垣先生の本では、日本の近代建築をヨーロッパにおける建築の近代化という枠組みを用いて位置づけようとしました。建築の設計のみならず法制度や建築家の職能など、ヨーロッパと比べると日本はまだこの段階にいる、という捉え方です。それに対して村松先生は、技術史という側面から、江戸以来の日本の木造技術が近代社会でどう変わったのか、という問題意識をもっています。そうすると、ヨーロッパの基準だけで近代化を考えるだけではなく、日本の近代化を自律的に考えていく発想に至るわけです。その結果、職人の世界や街中にあふれる看板建築など、建築史の対象をおし広げることになります。「官の系譜」に「民の系譜」を対比させ、特に木造技術の優位性に光を当てています。私自身も、村松先生が描いた大きな構図の中で、近代和風建築史の研究を続けてきました。

　もう1冊は桐敷真次郎先生の『明治の建築』[*3]。桐敷先生はイギリスの近世建築の専門家です。イギリスはアンドレア・パッラーディオのリヴァイヴァルが盛んでしたから、のちにパッラーディオの研究者としても知られるようになります。桐敷先生は西洋建築の専門ですから様式が読めます。ルネサンス、バロック、ネオ・バロックなど、本家のヨーロッパにおける様式やデザインをよくわかったうえで、日本の近代建築史を書いていますので、意匠に着目している点に特長があります。今回の髙宮先生の連続講義は、この桐敷先生と同様の視点をもつものと思っています。日本の建築は一体どこまで西欧の歴史主義を消化できたのかというところを、建築家の目を通して論じていただけると思います。

お雇い外国人の活躍

日本近代の建築史を振り返ると、幕末から明治中期までにひとつの塊があります。まだ辰野金吾たちが登場する前で、お雇い外国人と大工棟梁の活躍した時代です。それが、明治

[*2] 村松貞次郎（彰国社、1976年）

[*3] 桐敷真次郎（復刻版:本の友社、2001年）

の中期になってようやく辰野を第1期とする、いわゆる近代建築家が登場し、彼らによる歴史主義の建築の追求が昭和戦前期まで続くわけです。関東大震災後には、モダニズムも台頭しますので、「歴史主義」の動きと同時に、「モダニズム」の動きが入ってきて互いに影響し合う。しかも歴史主義に対する意識の変化は、日本の伝統表現への関心となって現れてくる。そのあたりが日本の近代建築の一番面白いところです。明治中期までの動向、明治中期から昭和戦前期までの歴史主義、そして大正・昭和戦前期から戦後へとつながるモダニズムと伝統表現、という大きな流れがあるということを、まず頭に入れてください。

最初に幕末から明治中期までの大工棟梁とお雇い外国人の活動から紹介したいと思います。ここは髙宮先生の講義では触れない部分ですので、少し詳しく説明をします。

幕末から明治へと移る時代に、何人かの技術者が外国から日本にやってきました。われわれはこういう人たちのことを「アドベンチャー・エンジニア」と呼んでいます。要は腕一本で植民地を渡り歩いていく技術者です。中でも有名なのがトーマス・ジェームズ・ウォートルスです。ウォートルスは正規の建築家ではなく、アイルランド生まれのサーベイヤー、つまり測量士です。土木技師に近いものだと思ってください。道路をつくり、橋をかけ、鉄道を敷くという、発展途上国においては最も有能な力を発揮する職業です。最初は中国あたりで活躍し、何かの機会で日本にやってきて、薩摩藩の仕事を何件か手がけます。のちにトーマス・グラバーの紹介で明治政府の中核に入っ

図1　ウォートルス《造幣局》(1870年)

図2　ウォートルス《銀座煉瓦街》(1877年)

て、新政府のもとで《造幣局》[図1]や《泉布観》をつくります。一番重要なのは東京の《銀座煉瓦街》[図2]ですね。今の新橋から京橋、有楽町、築地におよぶ広いエリアを1人の人物が計画をしたというのは、じつは世界史的にも例が見当たらない大変な業績です。関東大震災で建物の多くは壊滅しましたが、道割はそのままに残っています。《煉瓦街》の方向性が見えた時点で、なぜか明治政府から解雇され、その後の行方はわからず、幻の建築家といわれていました。しかし近年、銀座の旦那衆たちからの援助を得て研究が行われ、日本を離れた後はアメリカにたどり着き、デンバーで鉄鋼や石炭の技師をやっていたことがわかりました。

大工棟梁による擬洋風建築

ウォートルスが活躍したのと同時期に、大工棟梁による「擬洋風」の建物がつくられます。松本の《開智学校》[図3]のように、大工が見よう見まねで洋風を仕上げた建物のことを「擬洋風」と呼びます。ポイントは、伝統的な技術を使って見よう見まねで洋風の外観意匠をつくり上げている点です。洋風に似て非なるものという呼び名がマイナスな印象を与えることから、近年、擬洋風の評価が高まるに従って、擬洋風という名前も見直したほうがいいのではないかという声も挙がっています。藤森照信さんは「開化式」、初田亨さんは「和洋折衷」という言い方を提案されています。初田さんは職人の技術の素晴らしさを高く評価しています。ですから、当時の大工が

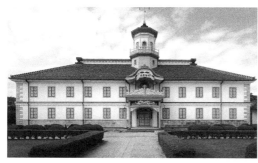

図3　立石清重《開智学校》（1876年）

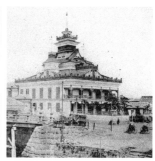

図4　清水喜助《海運橋三井組ハウス》（1872年）

洋風をやろうとしてできなかったのではなく、積極的に和風と洋風を結び合わせようとしていた、といっています。主張の裏付けとなっているのは、清水建設の創始者である二代目清水喜助がつくった《海運橋三井組ハウス》[図4]という建物です。この建物は最初は洋風で提案されるのですが、最終的には屋上部分に城郭のデザインが加わります。積極的に和風を打ち出そうとしていた、というわけです。

　ヨーロッパ人がアジア進出をする過程で各地にいろいろな建物をつくっていきますが、その地域の伝統技術で洋風をつくることは、日本以外ではあまり行われていません。洋風そのままか、あるいは伝統そのままです。外観を見ただけで「あれだったらできる」という日本人の職人気質と、それを支える技術が、擬洋風を生み出したのだと思います。そういう意味で擬洋風建築は、日本の建築の近代化を考えるうえで、非常に面白い素材です。

　それから、「西行」といわれる渡り職人たちの存在も重要です。普通の職人は地域にとどまって仕事をするのですが、自信がある人は腕自慢もしたいし、神社仏閣みたいなものが得意な人は地元にいても滅多に仕事がありませんから、自分の技術を売り込むためにも全国を回るのですね。そういった人々を、中世の歌人である西行法師の名前が由来となって「西行」と呼んでいます。特殊な建築について特殊な技術をもっている大工棟梁が活躍していました。そういう渡り職人が、各地に擬洋風をもたらしたということもあります。

　もうひとつ、擬洋風の普及に一役買ったのが「県令」の存在です。今日の県知事にあたります。有名なのは三島通庸

図5　三島通庸《済生会病院》（1878年）

図6　堀越三郎『明治初期の洋風建築』

という人です。彼は薩摩藩士で、明治政府に入ってから山形や福島で県令を務めました。民主化運動を弾圧したので、鬼県令として知られています。東北地方は、明治政府の中枢を担った薩摩藩や長州藩に歯向かったところです。そこの人たちをどう治めるかというと、まずはその地域に残っているお城を壊します。そして城跡に擬洋風の公共建築、たとえば役所や学校や病院をつくる。そうするとその地域の人に、新しい時代が来たことが明快に伝わるわけです。山形の《済生会病院》[図5]などがその代表です。つまり建築をプロパガンダとして使うという手法で、それを積極的に行ったのが、三島です。擬洋風の分布地図を見ると東北地方が多いのですが、それはこういうことも反映していると思います。

　明治中期以降の歴史主義全盛の時代には、擬洋風は未熟な洋風建築として否定されましたが、大正期に入ると、欧米のものまねではなく個性的である、という評価が出てきます。堀越三郎という建築家の先駆的な仕事が『明治初期の洋風建築』*4[図6]で、清水喜助らの業績が記録されました。そして戦後のポスト・モダンの頃に、また再評価されるようになりました。建築の評価は時代の価値観に左右されることの良い例です。

*4
堀越三郎(丸善、1929年／復刻版:南洋堂書店、1973年)

第1世代を育てた英国人——コンドル

日本の近代建築を担った第1世代の話へと進めたいと思います。髙宮先生が取り上げる予定の辰野金吾、片山東熊、妻木頼黄、曾禰達蔵についてはさらりと進めます。ただ、彼らを

図7　コンドル《三菱一号館》(1894年)

19

図8 コンドル《岩崎茅町邸》(1896年頃)

図9 コンドル《古河邸》(1917年)

建築家として育てたジョサイア・コンドルについては、僕の方から補足したいと思います。

ジョサイア・コンドル
(1852-1920)

ジョサイア・コンドルはイギリスから来たお雇い外国人建築家で、工部省がつくった工部大学校の先生です。彼の前に外国人の建築の先生が何人かいますが、学生を馬鹿にする人だったり、講義が下手だったりと、それぞれに難ありでした。コンドルは、明治政府が白羽の矢を立てた人物だけあって、人格的にも優れているし、建築全般にわたる講義をひとりで行うことができました。

どういう講義だったのか。学生に対する最初の講義では、「建築の基本は美である。みなさんは帝都を美に満たされたものにするために努力してほしい」と訴えています。一方、曾禰達蔵が書き残した講義録『造家必携』を見るとその大半が基礎の話です。土質工学の先生に見せたら大喜びでした。建築で重要なのは基礎だという意識を、日本に植えつけたこともコンドルの業績だと思います。

業績の2つめは、レンガ造の耐震化です。丸の内の《三菱一号館》[図7]の設計をしている時に、濃尾地震が起きます。それでレンガ建築がバタバタと倒れました。レンガ建築は地震と火事に強いということで、明治建築界はこれを推進してきましたが、意外に地震に弱いことが判明したのです。それ以後、コンドルの課題は、レンガ造の耐震化となりました。《三菱一号館》は、それに取り組んだ作品です。レンガの耐震化というテーマは辰野にも継承されてさまざまな取り組みがなされ、最後の東京駅ではほとんど鉄骨造ともいえるレンガ造となります。鉄骨造の躯体にレンガを被せるような構成をとっています。

3つめは邸宅作家として、本格的な西洋館を日本に定着させるうえで、弟子の養成も含め、重要な役割を果たしたことです。《岩崎茅町邸》[図8]や《古河邸》[図9]などの作品が幾つか現存していますので、実際に体験することができます。

建築の基盤をゼロからつくる──第1世代

昭和戦前期いっぱい続いた建築家による歴史主義追求の流れは、大きく分けると3期、第1世代から第3世代までと捉えることができます。第1期は辰野、片山、曾禰、妻木といった人々で、歴史主義導入の口火を切った世代です。それぞれ自分の好みと仕事の内容から、イギリス、フランス、ドイツといった国々を選んでいます。コンドルに習った様式は主にヴィクトリアンゴシックという英国の折衷主義でしたが、卒業後は古典系と非古典系のそれぞれにきちんとした理解を示し、当時の世界の主流でもあったネオ・バロック様式などにも挑戦しています。辰野の初期の傑作である《日本銀行本店》[p.45]は、本格的な古典主義建築に取り組んだ重要な作品だと思います。一番弟子の長野宇平治は《日銀》と他の辰野作品をすべて天秤にかけても《日銀》の方が重いという評価をしています。宮廷建築家として最も華やかな仕事に恵まれたのが片山東熊です。奇兵隊以来の付き合いである山県有朋の庇護の下での活動です。曾禰は最も年長者で、歳はコンドルとほとんど変わりません。コンドルが最も信頼を寄せていた人物ですし、古武士のような雰囲気を持たれていた人物です。同じ唐津藩の下級武士の出である辰野金吾を、女房役として生涯支え続けました。辰野との確執があった妻木ともども、髙宮先生の講義で詳しいお話があると思います。

アメリカやアジアという視点──第2世代

第2世代の建築家たちは日本の歴史主義に拡がりを与えた世代です。髙宮先生が挙げられたのは、長野宇平治、伊東忠太、横河民輔、武田五一、佐野利器です。この中で、私が一番関心をもっているのは伊東忠太です。第2世代の特質を最もよく体現した人だと思います。ヨーロッパ一辺倒だった建

築界に、アジアや日本という視点を取り入れたことが重要です。卒業論文では建築哲学に取り組みました。建築とは何かという投げかけを、日本で最初にした人です。そして建築史を単なる歴史学ではなく、創作論として展開し建築進化論を発表し、その理論に基づいて《築地本願寺》[p.86]などの建物を設計しています。日本の将来の建築像を模索していたはずなのに、いつの間にか特殊解の建築を手がける建築家となってしまいましたが、そこに日本の近代化のゆがみが体現されているのかもしれません。

　デザイナー資質にあふれる武田五一については髙宮先生がどのように評価されるのか、楽しみです。一方、横河の方は、大学を出て《三井本館》[p.73]をつくるときに、レンガ造を補強する鉄骨をカーネギーから買い付け、そこからアメリカとの深い付き合いが始まります。東京大学で初めて鉄骨造の講義をしたのも横河です。技術的に優れた建築をつくり、そしてそれだけでなく、《帝国劇場》や《三越呉服店》[p.75]といった消費社会の象徴ともなる建築も手がけます。すごいのは、まだデパートという業態が日本にない時代ですから、デパートのソフト面とハード面の両方に取り組んでいる点です。

　日本の歴史主義が表面上だけの薄っペラなものに終わらないためにも、古典に対する本格的な研究と理解が必要と感じていたのが長野宇平治です。早稲田大学には長野文庫と呼ばれる古典主義関連の原書を集めたライブラリーが残されています。日本人建築家として最も古典主義に肉薄した人物です。フラフラとせず、建築家として一本筋の通った姿勢には髙宮先生も共感をもたれているはずです。

歴史主義の深化と転化──第3世代

第3世代は歴史主義に厚みを加えた世代です。厚みが加わることになった要因のひとつは台頭しつつあったモダニズムの影響、もうひとつは伝統意識の芽生えです。つまり内と外の両面から揺さぶりをかけられたことにより厚みが加わったわけです。髙宮先生の講義では、渡辺仁と村野藤吾の2人が挙げられていますが、私は岡田信一郎、佐藤功一、渡辺仁、長谷部鋭吉、安井武雄、渡辺節といった人々に強い関心を

もっています。第3世代の課題は歴史主義の深化と転化です。辰野に始まった歴史主義の流れは、日本に定着したのか、日本人はどこまで消化できたのか、ということをきちんと見ておくためには、第3世代の作品は大変に重要です。欧米人なみの歴史主義を創る建築家が出てきますし、様式的細部の簡略化や抽象化などを意図的に行って、よりモダンな印象の歴史主義に取り組む人もいます。そうした傾向は概ねゼツェッションと呼ばれていますが、アール・デコといわれる造形傾向の作品も出てきます。たいへんに面白い世代です。

　6人のうち、前の3人は関東で、後の3人は関西を中心に活動しました。関東と関西では建築のあり方、建築家と施主の関係がだいぶ違います。関東は基本的に公共建築が多い。一方、関西はほとんど民間建築です。大阪の商家の旦那衆にユニークな人物がたくさんいて、そういう個性的なオーナーが納得できるような作品が建てられました。それが関西の建築です。関西のほうがバリエーションに富んでいて、より豊かな歴史主義が実現されました。そういった土壌の中から、村野藤吾も出てくるわけです。

　私が大学院に残って研究を始めた時点で、最初に取り組んだのが、岡田信一郎と渡辺仁に関する調査と年表づくりでした。『日本の建築　明治大正昭和』[*5]という村松貞次郎先生が監修された素晴らしいシリーズ本があって、その中の基礎資料づくりが若い学者たちに割り当てられました。大変に良い経験になりましたし、この2人は私にとって思い入れのある建築家になりました。岡田のデビューは30歳の時です。大阪の《中之島公会堂》のコンペで1等を取ります［図10］。このコンペは、欧米では設計者をコンペで選んでいると聞いた辰野が、ぜひ日本でもやってみたい、と思って実現したものです。自分のところに来た仕事を、各年代トップの卒業生を17人選んで、参加させています。参加者の中で一番若かったのが岡田でした。このコンペがユニークだったのは、審査方法として互選を採ったことです。コンペの応募者が1票ずつ票をもっていて投票する。結果、満票を得たのが岡田の案でした。出来上がった建物は、岡田のコンペ案に辰野が手を入れていますから、正確には設計は辰野金吾、コンペ原案は岡田信一郎という表記になります。コンペ案を見ると、非常に

*5
村松貞次郎編（全10巻、三省堂、1979-81年）

図10　岡田信一郎《中之島公会堂》コンペ案（1912年）　　図11　岡田信一郎《明治生命館》（1934年）

伸びやかで、うまい人だなという感じがしますね。

　これだけの力量をもっていますから、その後も建築家として大活躍するだろうと思いきや、40歳までの建築作品はほとんどありません。年表づくりをしていて一番気になったのは、この空白の10年間のことでした。調べたら、大学に残って古典主義を研究したり、新たに台頭してきたアーツ・アンド・クラフツやアール・ヌーヴォー、ゼツェッションなどを研究していました。おそらく大学に籍を置いて、建築の研究しながら設計もやる、いわゆるプロフェッサー・アーキテクトを夢見ていたようです。ところが、時代が変わって、佐野利器や内田祥三といった構造の専門家がアカデミーの中心を占めるようになる。結局、岡田は東京大学に籍を置くことができませんでした。40歳になり、ようやく諦めがついて設計を始めるんです。でもそこから残された命が10年しかない。もともと病弱だったこともあり、50歳で亡くなります。岡田が建築家として活躍したのは、この10年という短い期間でした。遺作となったのが《明治生命館》［図11］で、その時にはほとんど病床にありました。現場を16mmフィルムで撮影して、それを枕元に映しながら指示を与えたそうです。弟が岡田捷五郎という建築家で、岡田信一郎の手足となって仕上げたといわれています。

　次の佐藤功一は、東京大学で佐野利器と同期です。のちに佐野が日本大学の建築学科をつくり、佐藤が早稲田大学の建築学科をつくることになります。そのため戦前期から「構造の日大、デザインの早稲田」というのが建築界の通説だったようです。早稲田大学の《大隈記念講堂》［図12］などが代表作で、多くの庁舎建築も手掛けました。佐藤の活動で重要なのは、大学で住宅を講じたことですね。それまで、住

図12　佐藤功一《早稲田大学大隈記念講堂》
(1927年)

宅というのは町の大工さんが建てるもので、建築家とは関係ないし建築学の対象でもない、という認識でした。それに対して佐藤は、都市問題と住宅問題がこの時代のテーマであるといち早く気づいて、大学のカリキュラムに取り入れました。同じ頃、京都大学の武田五一も住宅を取り上げますが、姿勢は対照的で、武田は上流階級の住まいを中心に話します。武田の弟子で西山夘三という建築学者がいますが、武田の授業は、ナイフとフォークの持ち方から始まって、上流階級の生活の詳細を延々と語るというもので、唖然とする内容だったと明かしています。それに対して、佐藤が関心を持っていたのは民家です。「白茅会」という民家建築の研究団体にも佐藤は入っています。佐藤の民家好きに引っ張られて、今和次郎という弟子が民家の研究を始め、彼もまた庶民住宅の研究で独自の世界を築きあげます。

歴史主義とモダニズムに橋を架ける

さて、渡辺仁ですが、この人に関しては、元所員の方や弟さんと直に会い、お話を聞くことができました。でも渡辺が亡くなり事務所を閉じる頃でしたので、図面は処分された後でした。「もう数年早く来てくれてば、木箱に入った素晴らしい図面が沢山あったのに」と言われました。全部、ゴミとして処分したそうです。かろうじて渡辺が所蔵していた本を数冊いただきました。ウィーン・ゼツェッションのヨーゼフ・ホフマンやヨーゼフ・マリア・オルブリッヒの洋書の作品集で、渡辺仁の好みが大変よく出ていると思いました。

　渡辺は、様式主義の名手であり、グラフィカルな表現を得

意としました。昭和初期を代表する大建築家だと思いますが、
どうしても悪者扱いなんです。というのも、《東京帝室博物館》
［図13，14］——現在の《東京国立博物館》のコンペに勝ち、
鉄筋コンクリート造の躯体の上に瓦屋根が載った日本趣味
建築で1等当選を果たしたからです。こうしたスタイルを、人
によっては「帝冠様式」という言い方をします。渡辺の1等案
は日本趣味建築の名作ですが、戦後、モダニズムを標榜す
る評論家や建築史の先生方が、コンペで敗れた近代建築の
闘将としての前川國男をもち上げる代わりに渡辺仁を批判す
る、という構図が出来上がってしまいました［図15］。必要以
上に評価がゆがめられた感じがします。みなさんよくご存知の
《服部時計店》［p.101］や、現在は《DNタワー21》となって
いる《第一生命館》、横浜の《ホテル・ニューグランド》［p.101］
など、昭和初期を代表する建築をいくつも設計した人ですの
で、もう少しきちんとした評価をするべきだと思っています。

　それから長谷部鋭吉についてですが。財閥系の設計組
織の代表として住友営繕があります。野口孫市、日高胖といっ
た人々の後に長谷部が入社します。大変にデザイン力のあ
る建築家です。もうひとりの竹腰健造という人物と共同で《住
友ビルディング》をつくります。その後、独立して、長谷部竹
腰建築事務所を設立、その第1作が《大阪証券取引所》［図
16］です。そしてこの長谷部竹腰建築事務所が、今日の日建
設計になるわけです。村野藤吾さんは長谷部の人柄にほれ
込んで清荒神の長谷部の住まいの近くに居を構えています。
歴史主義からモダニズム、数寄屋までを巧みにこなすところ
が2人の共通点です。

　安井武雄は、現在の安井建築設計事務所の創設者です。
「自由様式」を謳って、歴史主義とモダニズムの間に橋を架
ける役割を果たしました。満州での活躍が長かったせいでしょ
うか。日本的というよりも東洋的なものとモダニズムとの融合
がテーマであったように感じられます。1928年の《高麗橋野
村ビル》はライト風ですが、1933年に完成した《大阪ガスビル》
［図17］はインターナショナル・スタイルに近づいたアール・デコ
です。わずか5年間でいかに急激にデザイン潮流が動いた
かを示しています。

　最後に渡辺節です。大阪の旦那衆に信頼され愛された

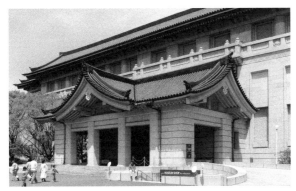

図 13　渡辺仁《東京帝室博物館》(1937 年)

図 14　渡辺仁《東京帝室博物館》コンペ案 (1931 年)

図 15　前川國男《東京帝室博物館》コンペ案 (1931 年)

図 16　長谷部鋭吉《大阪証券取引所》(1935 年)

図 17　安井武雄《大阪ガスビル》(1933 年)

図 18　渡辺節《綿業会館》
(1931 年)

27

建築家です。設計報酬の実費精算方式など、アメリカの設計事務所のやり方をいち早く採り入れます。「あいつに任せれば、適正価格で良いものができる」という絶大な信頼を獲得して、数々の名作をつくりました。晩年の作品が《綿業会館》［図18］で、これは渡辺節事務所に在籍していた村野藤吾が担当した最後の作品です。これを終えて村野は独立し、渡辺節から学んだ歴史主義を内に秘めながら、モダニズムの世界へと入っていきます。これまた歴史主義とモダニズムに大きな橋を架ける大変重要な仕事をしました。長谷部鋭吉、安井武雄、渡辺節、村野藤吾という関西系の流れは関東にはない独自の世界を築いているように思います。

モダニズムの始まりは分離派建築会

ここまで「歴史主義」という言葉を使ってきましたが、昔は「様式主義」とも言いました。18世紀後半の新古典主義の時代以降、過去のすべての様式が相対化され、自由に様式を選ぶようになり、過去のさまざまな歴史に範を求めて建築をつくろうとする姿勢が定着します。歴史主義は大きく分けると、「古典系」と「非古典系」の流れがあります。「古典系」は古代ギリシャやローマ、あるいはそれを復活したルネサンス、マニエリスム、バロック、ロココ、新古典主義を指します。一方、「非古典系」はゴシックやロマネスク、場合によってはイスラムなども含めて、古典以外のものを指します。

　こうした過去を参考にものをつくる姿勢に対して、反旗を翻したのがモダニズムです。日本におけるモダニズムの流れをどう整理するか、いろいろな方法があると思いますが、ここではシンプルで分かりやすいので3つに分けてみました。「プレ・モダニズム」の時代、「合理主義の追求」の時代、「ポスト合理主義」の時代です。

　「プレ・モダニズム」のエポックは、1920年の分離派建築会の発足です。これが日本のモダニズムの始まりです。東京大学の同期生である堀口捨己、山田守、石本喜久治、滝沢真弓、矢田茂、森田慶一などの人たちが自分たちの卒業設計を学生ホールで見せたところ、たいへんな話題となって続いていったものです。この時期、東京大学では佐野利器を中心

図19 後藤慶二《豊多摩監獄》(1915年)　図20 山田守《東京中央電信局》(1925年)　図21 石本喜久治《朝日新聞社東京本社》(1927年)

とした工学的な建築教育に偏ろうとしていた頃でした。それに対し、芸術的なものに憧れる若い連中が、ドイツの表現派のスタイルを参考にし、過去様式からの離脱を宣言したのが分離派建築会です。

　ただモダニズムがここからいきなりスタートしたかというと、そうではなくて、その前触れの時代があります。たとえば、明治40年代後半から日本では《国会議事堂》の様式を巡って論争が起きますが、その頃から外国の新しい動向が入ってきていました。敏感な学生は、そういうところからモダニズムに関心をもち始めていました。後藤慶二[図19]や岩元禄といった人たちです。こういう先輩の後を受けて旗揚げしたのが分離派建築会ということだと思います。

　分離派の中でも堀口、山田、石本の3人が建築家として活発な活動をして、滝沢、矢田、森田はそれぞれ大学の先生になりました。山田は逓信省に入って、吉田鉄郎と並んで活躍します。「直線の吉田」に対して「曲線の山田」といわれ、表現主義的なデザインを生涯追求しました[図20]。

　石本は竹中工務店設計部に務め、日本における表現派建築の代表ともいえる《朝日新聞社東京本社》[図21]を設計します。その後独立して、現在の石本建築事務所を設立し、《白木屋百貨店》などの作品を手がけます。デザイン力は他のメンバーと比べて抜群だと思います。

堀口捨己が拓いたモダニズムと伝統の地平

　次に高宮先生の講義でも取り上げられる堀口捨己です。最

初はモダニズムの旗手として先陣を切るのですが、海外渡航の時に、西洋の2000年間にわたる石造建築、その源流ともいえる《パルテノン神殿》を見て圧倒され、「これは駄目だ」と思ったそうです。こういう歴史の上に積み重ねられてきた西洋の建築を、東の果てにある日本に植えつけても育つはずないと。それで、帰国してからは、日本の伝統の中から近代の道を模索する道にいくわけです。

そして、彼は茶室、数寄屋に着目します。武田五一がすでに手を付けていましたが、それをさらに本格化して、数寄屋の流れを体系化していきます。われわれは茶室の歴史を、千利休をピークとし、その前に武野紹鴎や村田珠光がいて、その後に古田織部がいて、といった理解をしていますが、それは堀口が体系化したもので、彼の大きな功績です。また、建築家としても数々の作品をつくっていて、中でも《紫烟荘》[図22]は幻の名作です。というのも、竣工して2年目に火事で燃えてしまったからです。これは日本橋の商家の若旦那が週末に馬術を楽しむため、埼玉県の蕨に作った週末住宅でした。オランダのアムステルダム派やロッテルダム派と数寄屋建築が混じったような斬新な作品です。

堀口はメディアの活用に意識的だった人です。モダニズムを理解する上で、メディアの問題はかなり重要だと思っています。分離派も自分たちが意図した以上に世の中の反応が良かったものですから、翌年には岩波書店から作品集を出し、デパートを会場にして展覧会をやるようになります。「分離派建築展」は第7回まで続き、毎回作品集を出しました。そうした広報および出版活動を積極的に進めたのは堀口です。

その他にも、自身の作品である《紫烟荘》の時は『紫烟荘

図22 堀口捨己《紫烟荘》(1926年)

図23 堀口捨己
『一混凝土住宅図集』

図集』*6という本を、《吉川邸》の時は『一混凝土住宅図集』*7
[図23]を出しました。これが、表紙からレイアウトから、すごく
凝っている本です。作品を紹介した本そのものが作品のよう
な感じです。のちの作品でも同様のことをやります。その後
の近代建築家たちは、自分の作品と思想を後世にどう伝えて
いくかを主眼とするようになりますが、その定形をつくったの
が堀口だと思います。これはモダニズム系の住宅や建築が
絶対に長い年月はもたないということの裏返しで、残るのは建
物ではなく作品集と思想だという思いをもっていたからではな
いかと思います。磯崎新さんがまさにそうですよね。

プレ・モダニズムを担った外国人建築家たち

モダニズムを浸透させるきっかけとなった分離派建築会です
が、第7回の展覧会で終わってしまいます。その理由のひとつ
は、建築は設計者ではなくオーナーのものですから、それを使っ
て建築家が強い自己表現をすることに対して反発が生じたか
らです。表現を重視する分離派の次には、機能性や合理性
を旗印とするモダニズムが流行ることになります。典型的なの
は逓信省のような官庁営繕による建築です。「プレ・モダニズ
ム」と「合理主義」との間をつなぐ時期に、フランク・ロイド・ライ
ト、アントニン・レーモンド、ブルーノ・タウトといった外国人建築
家が日本で活躍します。
　ライトの功績は、歴史主義の美学を身につけた日本の建築
界に、それとは異なる建築の芸術性があることを実作をもっ
て示したことです。建築は、外観をまねるくらいなら雑誌を見
ただけでもできますが、内部空間は実際の体験なしには理解
できません。そういう意味で、ライトが帝国ホテル[図24]をつ
くってくれたということは、とても大きな出来事でした。その証
拠に、あっという間に「ライト風」が日本中に広がります。日本
人には親しみやすい、親近感のあるデザインだったのでしょう。
　弟子への影響力も大きくて、遠藤新が設計した《甲子園ホ
テル》[図25]などは、あまりにライトに似ているものですから、「ラ
イトの個性の下に別の個性は育たない」と揶揄されたりもしま
す。でも丁寧に見ると、遠藤独自の展開を見せていて、ライト
とは違った良さもあると思います。

*6
堀口捨己(洪洋社、1927年)

*7
堀口捨己(構成社書房、
1930年)

同じくライトの弟子にあたるレーモンドは、ライトと一緒に日本に来ますが、早くに喧嘩別れをして、それ以後はずっと日本で活躍します。レーモンドの功績は2つあります。ひとつは、鉄筋コンクリート（RC）造の建築的可能性を追求した点です。しかも打ち放しの表現も試みています。RC造は、明治30（1897年）年代に日本へ入ってきますが、しばらくはその建築的表現が確立されていませんでした。そんな中、レーモンドはオーギュスト・ペレの事務所にいたベドジフ・フォイエルシュタインという人を自分の事務所に呼び入れて、ペレ風の鉄筋コンクリートの柱梁構造を美しく仕上げる手法を展開します。RC造の技術を表現にまで高めていったところがレーモンドの作品の特徴です。

　もうひとつ、レーモンドには木造作品の系譜があります。レーモンドが日本に来て、一番惹かれたのが民家です。外国人建築家が日本の何に惹かれるかはたいへん興味深い。タウトは《桂離宮》でしたが、レーモンドの場合は、素材をそのまま使い、構造をむき出しにしている民家に面白さを感じて、その特性を自分の作品に活かしました。その結果、木造であるにも関わらず、モダニズムの原理をもった建築を数多くつくっています。それを「木造モダニズム」と呼んでいます。その原点となったのが軽井沢の《夏の家》という作品です［図26］。レーモンドは日本においてRC造と木造の両方にわたって独自のモダニズムを追求しました。

　ブルーノ・タウトの日本での建築作品は、《日向別邸》が一つあるだけです。それよりも『日本美の再発見』*8をはじめとする多くの著作を書いて、日本人に伝統を意識させるうえで大きな影響を残しました。それまでは外国に追いつけ追い越せでやってきましたが、ここで「自分たちの求めているモダニズムが、自分たちの伝統の中にある」ということが示唆されたわけです。これは日本の建築界に、大きな安堵感を与えることになりました。《日向別邸》［図27］は、完成した時点では建築界から酷い非難を受けました。日本中を歩き回って、日本の建築に手厳しい批評を加え、「いかもの」と批判した人が、自ら「いかもの」をつくったという批判です。近年、文化史的な重要性も評価され重要文化財に指定されました。私は、青い眼に映った日本の姿が体現されているという意味で、面白い作品だと思います。弓の字型に、球戯室、洋間、日本間が

*8
ブルーノ・タウト（岩波書店、1939年）

図 24　ライト《帝国ホテル》（1923 年）

図 25　遠藤新《甲子園ホテル》（1930 年）

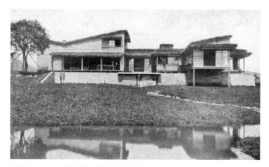

図 26　レーモンド《夏の家》（1933 年）

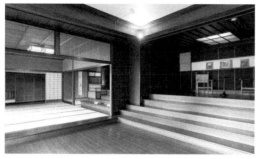

図 27　タウト《日向別邸》（1936 年）

連続しています。アクティビティの高い空間と、静かに階段上の椅子に座って海を望める洋間と、日本の古典的な座敷空間の3種の空間に分け、それぞれをベートーヴェン、モーツァルト、バッハになぞらえています。なんとなくわかりますね。歴史主義は部屋単位で様式を変えますが、この場合は個々の部屋を自立させながら全体をひとつの空間としてまとめています。このあたりの空間意識はすごく近代的です。

合理主義とその批判、日本的なるものへ

こうした「プレ・モダニズム」の時代を経て、「合理主義」の時代が到来します。ひとつのきっかけは、1929年の世界恐慌です。企業や組織がこぞって合理性を旗印にするようになります。これが建築の合理主義にも重なってきます。とくに官庁営繕は、基本的にシンプルな建物をより早く全国で展開することを目指しますから、合理主義的なモダニズムを進めるには最適の環境なわけです。中でも逓信省が際立った活躍を見せました。その設計組織の中心にいたのが吉田鉄郎です。吉田については、元来はすごくデザインが上手くて、ロマン的な雰囲気をもった人だったのに、後半生に禁欲的なデザインに変わったという説明をする人もいるのですが、私は当初から吉田の資質には禁欲的なものがあったと考えています。「自抑性」という言い方をして、「俺が、俺が」と自分を出さないことを、デザイン・ポリシーとして論じています。このあたりが吉田のモダニズムの核になる部分だと思います。

合理主義の建築に影響を与えたのは、圧倒的にドイツです。建築家でいえばグロピウス。その弟子にあたるのが、逓信省

図28　丹下健三《大東亜建設記念営造計画》コンペ案
「大東亜建設忠霊神域計画」（1942年）

にいたこともある山口文象。だから日本では、1930年代にはドイツ風の合理主義的モダニズムが隆盛することになります。

その後に、これに飽き足らない若い人が出てきます。前川國男や坂倉準三たち、つまりル・コルビュジエに学んだ人たちで、彼らにいわせると、ドイツ風モダニズムというのは衛生陶器みたいでつまらなくて、四角い箱型にタイルを張りつめただけで、空間的な魅力に欠ける、と見ていました。つまり、モダニズムの流れは一直線ではなく、戦前期にすでにモダニズム批判が起こっていたわけです。1940年以降の「ポスト合理主義」です。また、先ほど歴史主義の中で少し触れました伝統表現としての「日本趣味」の流行が、若手モダニストたちにとってのもうひとつの敵でした。

モダニストたちの悩みは、モダニズム建築には記念性がないことでした。昭和15（1940）年に日本で大きな国家的プロジェクトが2つ計画されました。皇紀2600年を記念しての万国博覧会とオリンピックです。この計画にモダニズム陣営としては深く関わりたいと思っていました。しかしモダニズムの建築には記念性がない。国家的な建造物には、なんらかの記念性が要求されますが、どうしても歴史主義や日本趣味には敵いません。モダニズムと記念性を結びつけるテーマが、建築界の若手の関心を大きく集めていました。

その中のひとつの方向性が、日本的なるものを追求し、それをモダニズムにうまくつなげようというものです。こうした時代風潮の中心にいたのが岸田日出刀です。東京大学の若手教授で、建築史や建築論を専門とし、世界のモダニズムの動向にも詳しい人物です。若い学生たちからも慕われ、岸田研究室から前川國男や丹下健三といった設計界の逸材

図29　丹下健三《在盤谷日本文化会館》コンペ案（1943年）

が出てきます。岸田は、多くのコンペの審査員を歴任して、日本にモダニズムを定着させるうえで重要な役割を演じました。有名なのは丹下健三や前川國男が1等、2等を分け合った《大東亜建設記念営造計画》[図28]と《在盤谷日本文化会館》[図29, 30]です。都市的スケールをもった《大東亜》の丹下案は、実質的な丹下のデビュー作です。続く《在盤谷》の当選案でも丹下案と前川案が競い合いました。実施案の作成にあたって岸田は同期の土浦亀城に依頼して、前川案の平面に丹下案の立面を重ねることを頼んだといわれています。実現はしませんでしたが、岸田の求める日本的な近代建築の姿をうかがわせる話です。一方、1940年に東京で開催されるはずのオリンピック施設の建設委員の中心にいたのも岸田です。ナチス・ドイツの主宰するベルリン大会を視察して報告書を書いています。丹下や前川に東京大会の競技場の案をつくらせていました。戦前のオリンピックは幻に終わりましたが、1964年のオリンピックの時には、《国立屋内総合競技場》は特命で丹下健三に発注されることになります。日本的なるものとモダニズムの融合の試みは、岸田と丹下の共作である《倉吉市庁舎》を経て、丹下健三の《香川県庁舎》として結実します。この作品を機に、建築批評の確立を目指していた新建築社の川添登編集長が仕掛け人となって伝統論争が展開されることになりました。巨匠丹下の素晴らしいところは、同じ場所にとどまることなく、次々と脱皮をくりかえす所です。「弥生的」な《香川県庁舎》から「縄文的」な《倉敷市庁舎》へ、さらに坪井善勝との協働によって構造表現の可能性へと突き進んでいきました。日本独自の近代建築、モダニズム建築を追求するというテーマは、建築家たちの中にあっては、戦前戦後を通じて一貫した動きとして捉えることができます。

図30　前川國男《在盤谷日本文化会館》コンペ案（1943年）

Talk session by Shinsuke Takamiya × Mitsuo Okawa × Yoshihiko Iida

飯田　大川先生ありがとうございました。明治から戦前までの日本建築の歴史を、駆け足とはいえかなり突っ込んで説明をしていただきました。明治以降の日本を見ていると、近代ヨーロッパの建築のほうがしっくりするところがあるんですけど、一方でやはり自分のルーツである日本的なものから逃れられない。それが何か自分の建築観とも重なるような気がしました。

大川　自画像を見るような。

飯田　そんなことを感じながら、聞いていました。

髙宮　面白く聞きました。僕が話す必要がなくなってしまいましたよ。

大川　いやいや、そうおっしゃらずに。私も講義を聴くのを楽しみにしています。

飯田　髙宮さん、相当プレッシャーを受けているようですが、次回からのレクチャーでどう切り返すか楽しみになってきましたね。

第2回 ［明治］
西洋歴史建築様式を直写した"国家御用達建築家"たち
辰野金吾・妻木頼黄・曾禰達蔵・片山東熊

髙宮眞介

片山東熊《東京国立博物館表慶館》（1908 年）

Introduction *by Yoshihiko Iida*

今回から髙宮さんが講義をします。今日は、辰野金吾、妻木頼黄、曾禰達蔵、片山東熊という、今でいう東京大学建築学科の第1期生についての話です。前回は大川先生に、建築界の全体図を俯瞰するような講義をしてもらいましたが、その中でもこのあたりの理解は少し難しいと思いました。髙宮さんがどう料理してくれるのか、楽しみです。ではお願いします。

Lecture *by Shinsuke Takamiya*

今日から始まる僕のレクチャー・シリーズのサブタイトルは、「辰野金吾から丹下健三まで」となっています。辰野金吾という人は明治以降に現れたわが国最初の建築家です。明治政府は欧化政策を採っていて、建築も西洋の歴史様式のコピーからスタートしました。たとえば明治29(1896)年、辰野金吾は西欧の歴史様式を模した大作《日本銀行本店》をつくります。ところがそれからわずか68年ほど経った昭和39(1964)年、世界が絶賛したわが国オリジナルのモダニズム建築《国立屋内総合競技場》が誕生します。その建築家が丹下健三です。つまり「辰野から丹下まで」が日本の近代建築の一区切りと考えたわけです。

　日本の近代建築に対する評価はさまざまですが、これはすごいことだったと思います。ヨーロッパでは、ルネサンスから600年もかかってようやくモダニズムに到達しているのに、日本はそれと同じことをわずか70年弱で成し遂げてしまったわけですから。

　それから、最初にお断りしておきますが、このレクチャーは、ある意味で偏っていると思います。というのは、僕は歴史家ではなく建築家なので、つくる側の個人的な好みが反映するからです。またもうひとつは、若い時に2年ほどヨーロッパに住んで、西洋の歴史的な建築を見てきたこともあって、明治以降の日本の建築を見ると、なんとなくしっくりこない印象をもっていました。西洋建築のコピーが気になって、偏見をもつようになったのだと思います。

そういう個人的なことがさまざまあって、このレクチャーは、どうしても偏った建築家の視点で語ることになると思います。

明治初期の3つの系統

さて、今日取り上げるのは、いわゆる第1世代の建築家です。この時代の潮流を大きく分けると、イギリス派、フランス派、ドイツ派がありました。いろいろな国から建築様式を輸入して、コピーしています。

その中で主流はイギリス派です。なぜかというと、この人たちが建築を習ったのは、大川先生も取り上げたイギリス折衷主義の建築家、ジョサイア・コンドルだったからです。コンドルが明治10（1877）年、現在の東京大学にあたる工部大学校で教鞭をとるために来日したのは、弱冠25歳の時でした。その最初の卒業生が、辰野金吾、曾禰達蔵、片山東熊、そして、佐立七次郎[1]の4人です。中でも辰野と曾禰は、コンドルの愛弟子ということで、イギリス派になります。次がフランス派。《迎賓館赤坂離宮》を設計した片山東熊や、このレクチャーでは取り上げませんが、山口半六[2]がこれにあたります。それからドイツ派。これは今日お話しする妻木頼黄が代表です。彼は工部大学校に入学するのですが、中退してアメリカへ行き、コーネル大学を卒業します。そして大蔵省に入り、ドイツへ留学しています。

大川先生のレクチャーにもありましたが、再度ヨーロッパにおける建築様式の変遷について、ざっとおさらいをしておきます。紀元前から続いたギリシャ、ローマの「古典系」の流れは、15世紀のルネサンス様式で復興し、18世紀のフランスやドイツの新古典主義へとつながっていきます。また、ルネサンスからマニエリスムを経て17世紀のバロックへ、そうして19世紀のネオ・ルネサンス様式やネオ・バロック様式などのリヴァイヴァル様式へと続くわけですね。一方、「非古典系」の流れは、6世紀頃からのビザンチン、10世紀頃からのロマネスクを経て、13世紀の盛期ゴシックで頂点に達します。ゴシック様式からは19世紀のネオ・ゴシック様式、クイーン・アン様式、ヴィクトリアン・ゴシック様式といった折衷的な様式が出てきます。こういう19世紀のリヴァイヴァル様式や折衷様式を「歴史主義」と呼

[1]
高松藩出身の建築家（1856-1922）。工部大学造家学科第1期生。工部省技手、海軍省を経て通信省技師。1891年設計事務所を開設。代表作に《日本水準原点標庫》がある。

[2]
松江藩出身の建築家（1858-1900）。のちに東京帝国大学に統合される理科大学（大学南校）に学び、フランスへ留学。国立パリ中央工芸学校卒業後、1884年文部省入省。全国の高等中学校の設計に携わる。1899年山口建築事務所設立。代表作は《第四高等中学校》《兵庫県庁舎》など。

びますが、その末期的な状況への反動として出てくるのが、20世紀のモダニズム運動です。

ところが、日本では19世紀後半、明治政府が近代化を目指そうという時に、辰野たちはこの歴史様式を学習するんです。仮にその欧化政策が50年後に始まっていたら、どうなっていたでしょうか。西欧はモダニズムの時代に突入していますから、日本は最初からモダニズム建築を習うことになり、まったく違う現代建築がつくられていたかもしれません。でも実際は、明治の第1世代の建築家たちは、そうした"時代遅れ"の歴史様式をコピーするしかありませんでした。でもそれはある意味で、モダニズムが争った、西欧の歴史様式の真髄を学習する貴重な過程でもあったわけです。今日はそのあたりの彼らの足跡を追いたいと思います。

日本建築界の父——辰野金吾

辰野金吾は、現在の佐賀県に位置する唐津藩の下級藩士の家に生まれています。貧しい家だったそうです。そこから日本一の建築家にまで出世するわけですからたいへんな人物ですね。勉強して、工部大学校造家学科の第1期生となります。ちなみに、この頃は「建築」のことを「造家」といっていました。

辰野はこの造家学科を、明治12（1879）年、首席で卒業します。じつは入学する時は、成績が悪くて補欠入学でした。それが出る時は首席です。「他人が勉強したら、僕はその倍勉強する」と言って努力したそうです。そして出世街道を進んでいきますが、その前に首席で卒業したご褒美で、ロンドンへと留学します。明治政府は、とにかく優秀な若者をヨーロッパへ派遣していて、辰野の初渡欧もその一貫でした。

イギリスから帰ると、明治17（1884）年、コンドルの代わりに工部大学校教授に就き、第2世代の建築家を育てる役割を担います。工部大学校から東京帝国大学工科大学に名前が変わってからは、その学長も務めます。また、造家学会——現在の日本建築学会ですね——も設立し、アカデミズムへ大きく寄与します。大学を辞めてからは、東京に葛西萬司[*3]と辰野葛西事務所を開き、大阪では、片岡安[*4]と一緒に辰野

辰野金吾
(1854-1919)

*3
盛岡市出身の建築家(1863-1942)。帝国大学工科大学卒業後、日本銀行技師となる。1903年辰野葛西事務所開設。辰野金吾のもとで《旧盛岡銀行本店》《旧国技館》《東京駅》などを設計。1937年葛西建築事務所を開設。

片岡事務所を設立します。2つの設計事務所をほぼ同時に開設して、合計すると200くらいの作品をつくりました。

　辰野の性格は一本気で激昂肌、すぐ怒る人だったそうです。亡くなる時は「万歳!」と叫んで死んだといわれています。相撲が大好きで、自分の家に土俵をつくり、のちにフランス文学者になった息子の辰野隆を、相撲部屋に入れようともしています。

　関係の深かった人物が、有名な実業界のドン、渋沢栄一です。この人が辰野をいろいろと引き立てました。日本銀行の仕事を辰野に紹介したのもこの人です。

　それから総理大臣も務めた政治家の高橋是清。この人は、若い頃に放蕩三昧を尽くして唐津に逃れ、そこで辰野や曾禰に英語を教えています。工部大学校でのコンドルの授業は全部英語ですし、卒業論文もすべて英語で書かなければなりませんでしたから、その最初の手解きを授けた高橋是清の力もすごかったのかもしれません。高橋は《日本銀行本店》をつくる時も、建設現場の財務会計を引き受けて辰野を支えています。

　辰野の弟子たちには、先ほど触れた、東京と大阪の事務所をそれぞれ一緒にやった葛西萬司と片岡安がいます。それから辰野による日本銀行の設計を継承したのが、次のレクチャーで取り上げる長野宇平治です。

辰野金吾の作品

辰野のデビュー作が《銀行集会所》[図1]です。ネオ・ルネサンス様式の三層構成 *5。コーニス *6 とペディメント *7 があって、A・パッラーディオ *8 のヴィラ風です。だけど、正面中央の構えが弱く、古典様式の良さが欠けているように思います。《銀行集会所》の総元締めが渋沢栄一で、彼からきた仕事です。また、兜町の《渋沢栄一邸》[図2]も辰野の設計でした。何とこれはヴェネチアン・ゴシック様式 *9 です。おそらく渋沢は兜町を商都ヴェネチアみたいにしようと思っていたのでしょう。

　辰野の作品を3期に分けると、これが第1期にあたります。次の第2期を飾るのが、有名な《日本銀行本店》[図3-6]です。明治中期を代表する国家的建築ですね。辰野にとっても、最

*4
金沢市出身の建築家(1876-1946)。帝国大学工科大学卒業後、日本銀行技師となる。1905年辰野片岡建築事務所開設。辰野金吾のもとで《日本生命九州支店》《旧山口銀行京都支店》《大阪市中央公会堂》などを設計。1922年片岡建築事務所を開設。

*5
古典主義様式のファサードの形式で、下層からベース(基部)、ピアノ・ノービレ(主部)そしてアティック(頂部)という三層で構成される。

*6
軒蛇腹。古典建築におけるエンタブラチュア(柱の上の水平帯)最上部の突出した水平帯。

*7
古典建築における三角形の切妻壁。三角形以外にも櫛形ペディメントやブロークン・ペディメントがある。

*8
アンドレア・パッラーディオ(1508-1580)。後期ルネサンスの古典主義様式確立した。18世紀のイギリスでパッラーディアニズムとしてリヴァイバル、その後、北米などに大きな影響を与えた。

*9
14-15世紀、ヴェネツィアの邸宅などで多用された建築様式。ゴシックとビザンチン様式を混交し、尖頭アーチの連続やトレーサリー、そして1階ではロッジアを構えるのが特徴。代表例は《パラッツォ・ドゥカーレ》。

初の大作となった建築で、現在も建てられた当時のままの姿で残っています。これも渋沢の紹介で得た仕事でしたが、妻木頼黄と争いました。当時の日銀総裁が富田鉄之助という人で、妻木の親代わりみたいな人でした。だから順当にいけば妻木がやっていたはずなのですが、妻木はこの時ドイツへ行っていたんですね。それで辰野に仕事が回ったということのようです。建設予算は、当時のお金で40万円。できた時には建設費が3倍の120万に膨らんでいたそうです。

　この建築は、わが国の建築家による最初の本格的な歴史様式建築です。少しバロックがかったルネサンス様式。辰野はこの建物を設計するために、もう一度調査旅行にヨーロッパへ行きます。まず、コンドルも働いたイギリスのバージェス事務所に相談し、続いてベルギーのH・ベイヤール[10]を訪ねました。イギリスの《イングランド銀行》にはピンとこなかったようですが、《ベルギー国立銀行》を見た時に「これだ!」と思ったそうです。それで設計者のベイヤールに会って様式建築の指導を受けました。

　しかし完成した建築は、なぜかスタティックで象徴性に欠ける印象は拭えません。「相撲取りが仕切りをしているようだ」と揶揄されたといいます。手本になったベイヤールの《国立銀行》[図7]を見ると、バロック様式で動きがあり豪華な感じがします。こういうバロックの良さが、残念ながら《日本銀行本店》に見られないということでしょう。またベース(基部)のルスティカの石積み[11]がすごくがんばっていて、それに比べてピアノ・ノービレ(主階)のオーダー[12]が弱々しく見えます。

　この建築の特徴は、コートヤードを取り囲むU字型の平面[図6]です。古典様式の平面とてしてはなかなか斬新なものですが、その前面にセキュリティのため1層分の障壁が回されています。これがあるために、せっかくの中央に構えるドームが奥まり過ぎてしまい、古典様式の一番大切な中心性が失われてしまったといえます。この時期、辰野はこの本店に続いて、全国各地に支店をつくっていきます。

　第3期にはいよいよ辰野らしい建築になります。辰野の恩師コンドルは、先ほど言ったように折衷主義の大家でした。古典主義もつくれば、非古典主義もつくりますが、メインはヴィクトリアン・ゴシック様式[13]と呼ばれるスタイルです。コンドルの

*10
アンリ・ベイヤール(1823-1894)。ベルギーの建築家。19歳で国立銀行に就職。その後、ロイヤル・アカデミーに学ぶ。《ベルギー国立銀行》では、ネオ・クラシカルな様式から第二帝政様式に転ずる。アール・ヌーヴォーの運動に影響を与えた。

*11
切石積みの一種。目地を深く引込ませて石の表面を突出させ、しかもその表面を粗く仕上げたもの。通常、三層構成のベースの部分に用いられる。

*12
古典建築における円柱とエンタブラチュアの比例関係をもとにした構成原理。

*13
ヴィクトリア女王の治世時代に見られたゴシック復興様式。レンガの外壁と急勾配のスレート屋根や出窓などが特徴。

図1 《銀行集会所》(1885年)

図2 《渋沢栄一邸》(1888年)

図3 《日本銀行本店》(1896年)

図4 同 鳥瞰写真

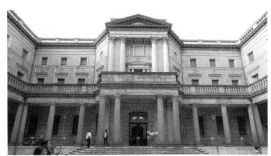

図5 同 中庭

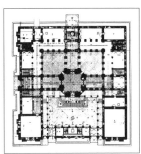

図6 同 平面図

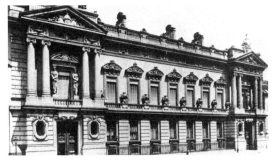

図7 ベイヤール《ベルギー国立銀行》(1868年)

代表作、《三菱一号館》[p.19]もそうでした。辰野はこれを習ったため、イギリスに行った時も、目にするのは折衷主義の建築が主で、体質的に折衷主義の建築が得意なんです。

辰野の設計による《日本銀行京都支店》[図8]は、なかなかいい建築です。これがヴィクトリアン・ゴシック様式です。レンガと白い石を使って縞模様にしているところが特徴です。正確にいえば、この建物はクイーン・アン様式[14]が混ざっています。スタイルが混在していて、なかなか一刀両断にはいきません。この建築は弟子の長野宇平治と一緒に設計した作品で、僕は長野が関わったから、変なところがなくて良かったんじゃないかと思います。

それから、日本生命の一連の建物を辰野は設計しています。いわゆる「辰野式」といわれるスタイルが出てきます。ヴィクトリアン・ゴシックをベースに、クイーン・アンを足したような様式を「フリー・クラシック」と呼びますが、そうした様式に加えて、少し和風のエレメントを加味した、辰野の独特なスタイルを「辰野式」と呼ぶようになりました。「辰野式」の日本生命の建物はプロポーションが良くて、僕は結構好きですね。たとえば《日本生命九州支店》(現・福岡文学館)[図9]も、なかなかいい作品だと思います。

辰野による第3期の大作が《東京停車場》、つまり現在の《東京駅》[図10-12]です。亡くなる5、6年前に完成したもので、「辰野式」の集大成になっています。当時の鉄道院総裁は「大風呂敷」とあだ名された後藤新平で、これを建てたのは大正3(1914)年。日清戦争、日露戦争に勝って、日本が意気揚々としていた頃ですから、とにかく立派なものをつくろうと、たいへんなお金をかけてつくりました。

この《東京駅》は、ドイツ人鉄道技師のF・バルツァーがつくった案[15][図13]がすでにあり、機能的には辰野はこれをもとにして設計をしたようです。しかし、和風のバルツァー案を、辰野はレンガの「辰野式」にしたわけです。

太平洋戦争の時の空襲で大きな被害を受け、屋根も焼け落ちました。三層の建物を二層にし、仮設の屋根を架けて戦後は使っていましたが、2012年に復原されました。

構造は、最初は鉄筋コンクリートで設計されましたが、辰野がやはり自分の得意なレンガでつくると主張して、結局、鉄骨

*14
18世紀のアン女王時代に起源をもつ様式で、急勾配の寄棟屋根、8角形の塔、ベランダ、ベイウィンドウなどが特徴。外壁には下見板やシングル材が採用された。19世紀後半のアメリカで流行した住宅建築様式。

*15
ドイツの鉄道技術者、フランツ・バルツァー(1857-1927)が、鉄道技術の指導のため来日、作成した案。勾配屋根の日本建築様式で、北口を降車専用、中央を皇室専用の出入口、南口を乗車専用とした。

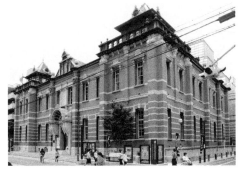

図8 《日本銀行京都支店》(1906年)

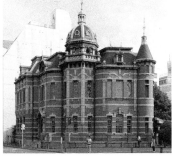

図9 《日本生命九州支店》(1909年)

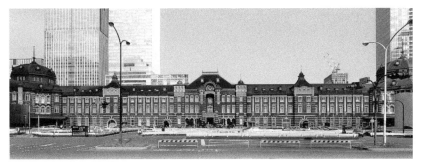

図10 《東京駅》(1914年)

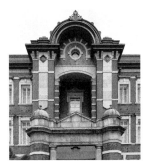

図11 同 外観ディテール

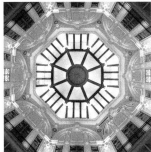

図12 同 ホール天井

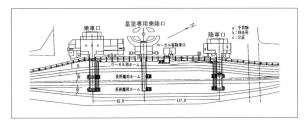

図13 バルツァー《東京駅》設計案 配置図(1903年)

の骨組にレンガを積んでこれを実現しています。建物の長さは335mもあります。長いわりには中心性が弱く、重心が両端に寄り過ぎて、散漫になっているともいわれます。でもこの大きさはもう街並みのスケールでしょうから、中心性を強調しない構えも、ありなのではないかと僕は思います。もっとも、中央の出入口は、一般用ではなく、皇室が利用するセレモニアル・エントランスでしたから、それなりの扱いが求められたのかもしれません。ただ、随所に見られる和風のエレメントが、「辰野式」の見せ場なのでしょうが［図11］、キッチュで何となくしっくりこないように感じます。

　延面積24,000m²、軒高16m、棟高38m、松杭18,000本、レンガ890万個、鉄材3,500t。施工は10年に及ぶという大工事で、竣工した時は、もう大正の時代になっていました。

スーパー官僚建築家──妻木頼黄

　妻木頼黄へと話を進めます。彼は江戸幕臣の旗本の子です。石高が千石もある名門の出でした。ところが不幸にも江戸幕府は慶応3（1867）年に大政奉還をしてしまいます。それからは一挙に没落。加えて父親と母親を若い時に亡くしました。

　妻木は10代でニューヨークに行きます。不法入国だっただろうといわれていますが、そこで小間使いで小銭を稼ぎなから生活します。その時に、のちに日銀総裁になる富田鉄之助に出会い、「お前はここでこんなことをしていてはダメだ。日本でちゃんと勉強して来い」と諭されて帰国します。その後もずっと、富田は妻木の父親のような役を務めます。

　帰国後、妻木は工部大学校に入りますが、周りとそりが合わなかったみたいで、中退してしまいます。妻木は幕臣の家に生まれていますから、江戸幕府を倒した人たちがつくった大学なんか卒業したくない、ということだったのかもしれません。そして富田に相談して再びアメリカへ、今度は勉強に行きます。明治15（1882）年、コーネル大学に入り、2年で卒業して、ヨーロッパを回って帰国し、東京府の技師になりました。かなり高給取りで、普通は月給30円のところ、彼は80円ももらったそうです。

　翌年には大蔵省へ。エンデ&ベックマン*16の招聘で始まっ

妻木頼黄
(1859-1916)

*16
プロイセンの高名な建築家、ヘルマン・エンデ(1829-1907)とヴィルヘルム・ベックマン(1832-1902)。明治政府は《官庁集中計画》のために1887年招聘。当時事務所の所員であったヘルマン・ムテジウスが同行している。

た《官庁集中計画》[17]の目玉である《議院建築》の建設の
ために、河合浩蔵[18]、渡辺譲[19]を伴い、職人らとともにド
イツに留学します。当時の大蔵省は、いまの財務省と国土
交通省とが一緒になったようなところで、公共建築を一手
に引き受けていました。つまり、ここで妻木はスーパー官僚
建築家になり、公共建築の総元締めとなるわけです。たと
えば大蔵省の管轄で、横浜、神戸などの税関施設や専売
関係の建物を手がけ、その力は内務省にも及び、各府県
庁舎や全国の監獄に関係しています。このような経緯から、
中央官庁による各施設の計画はドイツ派が支配することな
り、妻木はそのドンとなりました。「イギリス派(辰野・曾禰)は
"民"に立ち、ドイツ派は"官"を握った」[20]となったわけです。
妻木は「辰野君は学術本位、僕は実際本位」と豪語した
といいます。また、藤森照信[21]さんにいわせると、今回取り
上げた3人の建築家では、妻木が一番デザインがうまくて、
次に片山と来て、辰野はうまいとはいえないのだそうです。
　彼の人脈をまとめてみますと、まず富田鉄之助です。日
銀総裁、東京府知事を務めました。妻木が東京府の技師
になったのもこの人のおかげです。それから目賀田種太郎。
勝海舟の娘婿です。大蔵省の主税局長で、大蔵省の《タ
バコ工場》を設計したのは、この人の人脈によるものです。
それから相馬永胤。彼は横浜正金銀行の頭取です。この
人が頭取の時に、妻木は《横浜正金銀行本店》を設計し
ます。それから井上馨。明治政府の大物で、外務大臣や
臨時建築局の総裁として《官庁集中計画》を主導しました。

妻木頼黄の作品

妻木頼黄のデビュー作は、《東京府庁舎》[図14]です。
今の《東京国際フォーラム》の場所に建っていました。ドイツ・
ルネサンス様式です。少しバロックも入っています。きっちり
とした三層構成ですが、まだいろいろなところが洗練され
ていないといわれています。ベースがんばりすぎていたり、
屋根が賑やかだったりして統一感に欠けるということでしょう。
　これをつくった後、妻木は仮議事堂の臨時建築局にいき
ます。そして、《広島臨時帝国議会仮議事堂》[図15]をつ

*17
明治政府の外務大臣、井
上馨は不平等条約の改正
のため、1886年日比谷に
西欧諸国に伍する一大バ
ロック官庁街を計画。しか
し、財政上の問題と井上自
身の失脚により、《大審院》
と《司法省》以外、《議院
建築》をはじめすべての計
画は実現せず。

*18
東京出身の建築家(1856-
1934)。江戸幕臣の子とし
て生まれる。工部大学卒
業後、工部省入省。官庁
集中計画の関わりドイツに
留学。帰国後、司法省技
師となり、司法省庁舎の建
設に従事。1905年河合建
築事務所を開設。代表作
は《神戸地方裁判所庁舎》
など。

*19
東京出身の建築家(1885
-1934)。工部大学卒業、
工部省技手。内閣臨時建
築局技師として河合浩蔵
とともにドイツに留学。帰国
後、《大審院》の建設に従
事。1894年海軍省の技師
となり、海軍工務監に昇進。
代表作は《帝国ホテル》《旧
竹田宮邸洋館》など。

*20
藤森照信著『日本の近代
建築(上)――幕末・明治
篇』(岩波新書、1993年)

*21
長野県茅野市出身の建築
史家、建築家、評論家、東
京大学名誉教授(1946-)。
東京大学大学院修了。1998
年東京大学生産技術研究
所教授。専門は日本近代
建築史。主な著書に『日本
の近代建築』『丹下健三』
などが、主な建築作品に
《神長官守矢史料館》《浜
松市立秋野不矩美術館》
などがある。

49

くります。日清戦争の頃、議員も戦地に近い場所にいる必要があるということで、一回だけ、広島で国会を開くんですね。そのための木造の仮議場です。明治27（1894）年の9月22日に妻木は内務省から呼び出され、「広島に行け」と命じられる。戦争中ですからなかなかたどりつけず、広島に着いたのは25日。そこで「10月15日に議会を開くから、そのために仮議事堂をつくれ」と言われたそうです。わずか20日ですよ。普通なら「できません」と言うところですが、でも彼はすぐに取りかかります。着いた日の翌朝4時までに基本設計を終わらせ、お昼までに見積りをつくる。役所建築ですから勝手に進めるわけにはいかず、決裁になんと5日もかかってしまいます。それで残りの14日間で、木造議場を本当につくってしまいました。大工が延べで7000人働いたそうです。つまり、ここでスーパー官僚建築家、妻木の手腕がいかんなく発揮されたわけです。

《官庁集中計画》［図16］は、先ほど少し触れた通り、時の外務大臣、井上馨が進めたものです。彼は最初、コンドルに設計を頼みます。けれどもそれに満足せず、明治19（1886）年、ドイツの大物建築家であるヘルマン・エンデとヴィルヘルム・ベックマンの2人を招聘するんですね。その時の日本側の技師の代表が妻木頼黄でした。そもそも、井上がなぜ《官庁集中計画》を推進したかというと、日本がアメリカ、フランスなどと結んだ不平等条約を改正していくためには、ヨーロッパ並みの建物を日本にもつくらなければいけない。そう考えたからでした。それで《鹿鳴館》[*22]や《帝国ホテル》[*23]をつくり、さらに官庁街全体を立派にしようとがんばるわけです。しかし不平等条約改正に失敗し、財政的な問題があり、《官庁集中計画》は没になってしまいます。

この計画の目玉である《議院建築》、つまり《国会議事堂》［図17］もエンデ＆ベックマンに設計させました。しかし、これも財政的には無理がありできなかった。今も残っている《法務省旧本館》［図18］は、もともと司法省だった建物で、《官庁集中計画》の一部として実現した数少ない建物です。これも設計はエンデ＆ベックマンですが、河合浩蔵が実施設計をする過程で、原案よりもだいぶおとなしくなってしまいました。一方《東京裁判所》は、エンデ＆ベックマンの後を受けて、妻木が実施設計をしました。威厳のある建築でしたが、残念な

[*22]
明治政府が欧化政策として、国賓や外国要人を接待するために建てた社交場。設計はJ・コンドル。1883年開業。時の外務大臣、井上馨が計画の推進役。

[*23]
初代の建物は渡辺譲設計。レンガ造3階建て、約60室。井上馨が渋沢栄一と大倉喜八郎を説得し1890年に開業した。

図 14 《東京府庁舎》(1894 年)

図 15 《広島臨時帝国議会仮議事堂》(1894 年)

図 16 エンデ&ベックマン
《官庁集中計画》(1886 年)

図 17 エンデ&ベックマン《議院建築》計画案 (1887 年)

図 18 基本設計:エンデ&ベックマン/実施設計:河合浩蔵《法務省旧本館》(1895 年)

図 19 《東京商工会議所》(1899 年)

図 20 同 平面図

51

がら今は残っていません。

　それから妻木が単独で設計したのが、《東京商工会議所》［図19］です。やはりドイツ風ですよね。辰野金吾の「辰野式」に比べると整然としていて、迫力がある。しかも角地の立地条件がうまく平面計画［図20］やファサードの計画に活かされていて、僕の好きな建築です。レンガ造の耐震補強法として「妻木式構法」ともいわれる構法[24]が採用されました。道路を挟んだ反対側の角地には、コンドルと曾禰達蔵によるバロック風の《三菱二号館》［p.57］が建っていて、「一丁倫敦」[25]の入口としてなかなか壮観だったと思います。

　また、《日本勧業銀行》［図21］という和風の建物もつくります。次回お話しする第2世代の武田五一が設計に参加しています。勧業銀行はもともと、殖産興業の低利長期の資金を供給する産業金融機関として発足した国策銀行でした。これは江戸ですね。《鹿鳴館》や《帝国ホテル》といった洋風建築が建ち並ぶ日比谷のど真ん中に和風建築ですよ。建築史家の長谷川堯[26]さんは、妻木は江戸の幕臣だったので、こういう和風建築に郷愁があったのではないか、といっています[27]。

　ファサードは、柱と梁の垂直水平線を強調した真壁スタイル、屋根は千鳥の入母屋破風にしています。また入口部分は、入母屋の屋根の真上に大きな唐破風の屋根が軒から飛び出すようなかたちで付いています。さらにその上の大屋根には千鳥破風が付く。正面に立つと上下三段に連なった破風で中心性が強調されています。

　そして現存する妻木の大作《横浜正金銀行本店》（現・神奈川県立歴史博物館）［図22-25］。その意匠は彫りが深く威厳があって、議院建築の習作だったともいわれています。そういえば、エンデ＆ベックマンの《議院建築》［図17］によく似ていますね。正金銀行というのは外国為替銀行の意味で、外国との貿易で増えた外貨を扱う銀行でした。

　建築を見てみましょう。ドイツ風のネオ・バロックの堂々たるもので、ファサードの飾りにしても、ピラスターにしても彫りが深く上手いですね。ラスティカ積みの部分は控えめですけど、少し気になるのは、ピラスターのペデスタル（台座）が下から見るとがんばりすぎて、アンバランスに見えるところです。また、プロポーション的に少し高すぎるような中央の青銅ドームは、

[24]
水平方向に帯鉄を敷き連ね垂直方向に鉄棒を積み込んで帯鉄を定着させる方式。

[25]
1894年の《三菱一号館》に続いて、《二号館》《三号館》が建設され、丸の内のこの界隈に、ロンドンのロンバート街のようなレンガ造のオフィスが並んだため、「一丁倫敦」と呼ばれるようになった。

[26]
松江市出身の建築史家、建築評論家、武蔵野美術大学名誉教授(1937-)。早稲田大学文学部卒業。1977年武蔵野美術大学教授。専門は日本近代建築史。主著は『神殿か獄舎か』『都市廻廊』『村野藤吾の建築──昭和・戦前』など。

[27]
長谷川堯著『日本の建築　明治大正昭和6──議事堂への系譜』（三省堂、1981年）

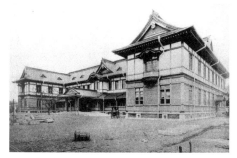

図 21 《日本勧業銀行》(1899 年)

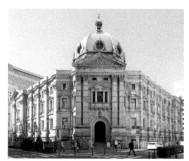

図 22 《横浜正金銀行本店》(1904 年)

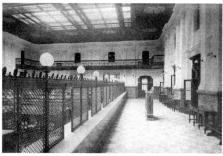

図 23 同 1 階営業室

図 24 同 1 階平面図

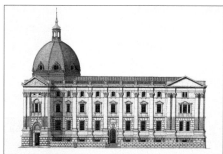

図 25 同 立面展開図

図 26 《横浜新港埠頭第 1 号倉庫》(1913 年)

横浜入港した外国商船からも目立つような高さにしたといわれています。

　この設計に参加した遠藤於菟[28]は、これを縁に横浜を活躍の舞台にして《三井物産横浜支店》などをつくるようになり、終生妻木を師として恩を忘れなかったといいます。

　横浜にある妻木の作品をもうひとつ、《横浜新港埠頭倉庫》（現・横浜赤レンガ倉庫）［図26］です。妻木の建築は現存しているものが少ないですが、横浜に2つも残されていることは素晴らしいことだと思います。これは大蔵省にいた時に手がけた、タバコや塩のための税関です。まさにザッハリッヒカイト[29]ですごく直截な建築だと思います。

　それから妻木が死ぬ直前まで、設計しようとしていたのが《国会議事堂》です。辰野金吾と「30年戦争」ともいわれる熾烈な争いになって、辰野は学会を盛り上げて、「妻木一派を倒せ」とコンペを仕掛けたりするのですが、でも強いのはやはり官僚の妻木でした。しかし、結局2人とも実際の設計に関わることなく、死んでしまいます。

　最後に妻木の弟子たちに触れておきます。先ほど挙げた武田五一や河合浩蔵のほかに、妻木なき後の大蔵省営繕を担った矢橋賢吉[30]。彼は《国会議事堂》を設計しますが、完成を見ることなく亡くなりました。それから大熊喜邦[31]。彼も《国会議事堂》に携わり、完成を見届けています。

民間の仕事の徹した建築家——曾禰達蔵

　曾禰達蔵は、辰野金吾と同じく唐津藩の出身ですが、曾禰は上級藩士のお屋敷で生まれました。15歳にして、小笠原長行の小姓として戊辰戦争に加わります。長行たち旧幕府軍は負けて函館へと行きますが、曾禰は長行に「お前はまだ若いんだから、函館へ行って死ぬことはない」と諭されて、唐津に帰ります。それで、辰野金吾と一緒に、高橋是清から英語を学ぶわけです。今回、取り上げる4人の建築家のうち、3人は国家の建築の仕事をしますが、曾禰だけは民間の仕事に生きます。幼少時代の佐幕派の「賊軍」意識を引きずっていたからなんでしょうか。

　工部大学校でコンドルから建築を学び、明治12（1879）年、

[28]
木曽福島出身の建築家（1866-1943）。東京帝国大学工科大学卒業。1895年横浜税関嘱託。大蔵省臨時煙草取扱所嘱託を経て、横浜正金銀行技師。代表作は《三井物産横浜支店》など。

[29]
「即物性、客観性」などと訳されるドイツ語。1907年設立のドイツ工作連盟は、「ザッハリッヒカイト」をモットーとした。1920年代に表現主義への反動として、「ノイエ・ザッハリッヒカイト（新即物主義）」を掲げた芸術運動が起こり、その影響はバウハウスにまで及んだ。

[30]
岐阜県大垣市出身の建築家（1869-1927）。妻木頼黄の片腕といわれた。東京帝国大学工科大学卒業、大蔵省臨時煙草取扱所技師、同臨時建築部技師。1908年武田五一と議院建築視察のため欧米出張。《帝国議会議事堂》の建設に参加。代表作は《国会議事堂》など。

[31]
東京出身の建築家（1877-1952）。東京帝国大学工科大学卒業。大蔵省臨時建築部技師。矢橋賢吉の急逝を受けて、営繕管財局工務部長として《帝国議会議事堂》の建設に従事。代表作は《皇室警察本部》《国会議事堂》など。

曾禰達蔵
(1853-1937)

卒業すると、まずは工部省に入りました。でも面白くない。「自分は役人に向いてない」と悟ったようですね。それでコンドルのもとで助教授になります。その後海軍に入りましたが、明治23（1890）年、再びコンドルの紹介で三菱へと入社します。今でいう三菱地所です。そこで、コンドルの後を受けて、《三菱二号館》以降の丸の内の建築に関わりました。定年まで働き、明治41（1908）年、中條精一郎と一緒に曾禰中條建築事務所をつくり、200件ほどの建物を設計しています。曾禰はコンドルの一番弟子です。性格は辰野と正反対でしたが、辰野からは兄と慕われました。東秀紀さんの『東京駅の建築家　辰野金吾伝』[32]という本には、2人の友情関係が面白く書かれています。

　曾禰の人脈のうち、コンドルは、妻木にとっての富田鉄之助みたいなもので、父親代わりのような役を果たしました。学生時代の曾禰の論文をコンドルは非常に高く評価しています。

　その他の曾禰の人脈を見てみます。曾禰中條建築事務所のパートナー、中條精一郎は、曾禰の16歳下です。東京帝国大学を卒業後、文部省へ入り、《札幌農学校》をキャンパス・プランから建物まで全部1人でやります。たいへん有能な人で、デザインも曾禰よりうまい。3年間イギリスへ行ってケンブリッジで勉強していますし、バリバリのアーキテクトです。建築士法を制定すべく、日本建築士会でもがんばりました。また、中條は米沢藩の出身です。父親は戊辰戦争に従軍して、秋田で敗残しています。そういうところで曾禰とは気が合ったのではないかと推測します。

　曾禰の弟子であり、パートナーというべき人が、中村順平[33]です。飯田さんが卒業された横浜国立大学建築学科で、開設時より教授を務めました。このほかに、徳大寺彬麿[34]や高松政雄[35]といった有能な所員がいて、曾禰はこうした人々を自分の事務所に抱えて、わが国で最初の大組織事務所をつくったわけです。

曾禰達蔵の作品

それでは、曾禰も携わった三菱の建物から見ていきましょう。まずコンドルのもとで設計した馬場先門のところにある《三菱

[32]
東秀紀著『東京駅の建築家　辰野金吾伝』（講談社、2002年）

[33]
大阪出身の建築家（1887-1977）。名古屋工業大学卒業。エコール・デ・ボザールに留学。フランス政府公認建築士DPLG取得。1924年横浜国立大学の開設に伴い建築学科の主任教授となる。

[34]
東京出身の建築家（1882-1946）。侍従長徳大寺実則公爵の三男として生まれる。東京帝国大学建築学科卒業。古典様式のオーダーや、様式細部の装飾などの組み合わせを得意とした。

[35]
横浜出身の建築家（1885-1934）。東京帝国大学建築学科卒業。建築家の倫理性を重視、中條精一郎とともに建築家の職能確立に尽力。

二号館》[図27]です。立派な建物ですね。使われているのはレンガではなく石です。これはネオ・バロックですね。今は壊されて、岡田信一郎の《明治生命館》[p.24]が建っています。そして《三菱四号館》[図28]あたりから、完全に曾禰による設計になりました。お隣の《一号館》と比べると、すこし屋根が貧弱で、師匠の作品から見ると大分見劣りします。

　曾禰は同じ頃に神戸で《三菱銀行神戸支店》[図29]を設計します。ペディメントが撤去されてしまいましたが、完全な古典様式ですね。これも彫りが浅く扁平でおとなしい。

　《占勝閣》[図30]は長崎の三菱造船所所長で、岩崎弥之助の腹心、荘田平五郎の社宅としてつくられたものです。僕は行ったことがありませんが、ピクチャレスクで、邸宅として楽しそうで、僕は好きですね。曾禰らしくはないですけれども。

　《慶應義塾図書館旧館》[図31-33]は、曾禰中條建築事務所時代の代表作です。中條精一郎が担当した、珍しくチューダー・ゴシック様式[*36]の建築です。もともと大学の建物は、ゴシック様式が多いのですが、それは中世の修道院からの流れです。ポインテッド・アーチの意匠など、たしかにゴシックの特徴をよく備えた建築です。切妻の屋根の棟と8角形の塔を左右に配した非対称のファサードがピクチャレスクでユニークです。正面向かって左側の切妻屋根の2つの棟は書庫ですが、その左側の部分は昭和3(1928)年に増築されたものです。内部[図32]では、ロビーの入口から階段室にいたる奥行き方向の軸線が平面上の特徴で、意匠もきちんと様式が踏襲されていて、学究の舎にふさわしい雰囲気はなかなかいいものです。

　《郵船ビルディング》[図34]は丸の内に建ったもので、竣工は大正12(1923)年です。竣工直後に関東大震災に遭いました。近くの事務所にいた曾禰は真っ先に飛んで駆けつけて、もうもうと埃が立っている中で、建物が大丈夫かどうか確かめたそうです。実際、建物は壊れませんでしたが外壁などが破損しました。日本のオフィスビルは、この少し前から、アメリカの高層建築から大きな影響を受けます。もちろんエレベーターも備えるようになります。構造は鉄骨レンガ造。施工も含めアメリカ、フラー社が担当しました。ファサードは三層構成でクラシカル。これは、担当した中村順平の思い入れが強かっ

*36
イギリスのチューダー朝時代(15世紀)の建築・装飾様式。フランスのゴシック様式とイタリアのルネサンス様式を折衷したもので、偏平尖頭アーチ(チューダー・アーチ)などを特徴とする。《ウェストミンスター寺院》などが代表例。

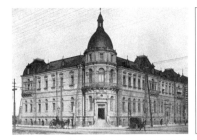

図 27　コンドル／曾禰達蔵《三菱二号館》(1895 年)　図 28　《三菱四号館》(1904 年)

図 29　《三菱銀行神戸支店》
(1900 年)

図 30　《占勝閣》(1904 年)

図 31　《慶應義塾図書館旧館》(1912 年)

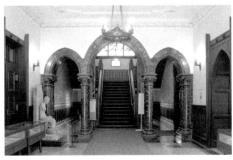

図 32　同 インテリア　　　　　　　　　　　図 33　同 平面図

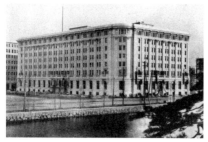
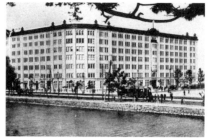

図34 《郵船ビルディング》(1923年)　　図35 《東京海上ビルディング》(1918年)

たのではないかといわれています。

　少し遡りますが、大正7(1918)年には《東京海上ビルディング》[図35]が完成しています。担当は高松政雄で、構造設計は内田祥三[*37]。日本で初めてアメリカから鉄骨を大量に輸入しています。《郵船ビルディング》よりモダンですよね。昭和5(1930)年に改築された《東京海上ビルディング新館》も曾禰中條建築事務所の設計で構造は内藤多仲。大型オフィスビルとして初めて鉄骨鉄筋コンクリート造になりました。

*37
東京出身の建築学者、構造家(1885-1972)。東京帝国大学工科大学卒業後、三菱合資会社地所部入社。佐野利器のもとでコンクリート、鉄骨造を研究。1921年東京帝国大学教授。日本建築学会長、東京帝国大学総長を歴任。

宮廷建築家──片山東熊

さて第1世代、最後に取り上げるのは片山東熊です。長州藩の出身で、高杉晋作の奇兵隊に10代で入隊、戊辰戦争に参加し、倒幕派として戦っています。最前線の弾丸が飛び交う中で昼寝をしたという逸話が残るほど、幼少期から豪放な人だったようです。

片山東熊
(1854-1917)

　コンドルの薫陶を受けた工部大学の第1期生4人のうちのひとりで、卒業すると工部省に勤務します。ところが同じ長州藩出身の大物政治家、山県有朋の口利きを得て、《有栖川宮邸》の設計をします。そして明治15(1882)年、有栖川宮がロシアのアレクサンドル三世の戴冠式に参列することになり、山県が随行するのですが、そのまたお供で片山も一緒に渡航しました。そしてフランスあたりを廻ります。その後の片山の建築が、フランス仕込みのバロック風になっていくきっかけがここでつくられました。また、明治17-18(1884-85)年の宮殿建築の調査旅行を含め、合計5回ほどヨーロッパに行って

います。

　片山は、皇居御造営事務局で新しい《皇居》の建設に携わった後、宮内省の営繕管掌部局の内匠寮へ行きます。そして、洋風宮廷建築の建設に指導的役割を果たすことになります。内匠寮直轄の建築としては、《奈良帝室博物館》と《京都帝室博物館》の設計を担当し、本務以外に、《栃木県庁》《日本赤十字社中央病院》《東京郵便電信局》などの公共建築をはじめ、《伏見宮邸》《閑院宮邸》《一条侯爵邸》《山県侯爵邸》《土方伯爵邸》《細川伯爵邸》などの皇族や華族の邸宅を数多く手がけました。最後に、東宮御所造営局の技監となって、明治31（1898）年《東宮御所》、現在の《迎賓館赤坂離宮》の造営工事の総括責任者になります。そこで、明治最大のモニュメントといわれる建築の設計・工事を担当するわけです。このように、片山はフランス派のドンとして、皇族や華族の宮庭建築家となったわけです。

　片山は、闊達で高潔な性格で、しかも豪放で一徹な気性だったそうです。辰野金吾もよく似た性格で、2人は口角泡を飛ばし、激論をよくしたといいます。その辰野は片山への追悼文で、「要するに（片山）博士は、普通の建築家ではなく栄誉ある宮廷建築家であった。華やかな一生を終えた人であった」と述べています。勲一等旭日大綬賞を受けた破格の建築家でした。

片山東熊の作品

作品を見ていきましょう。欧米視察から帰って来た後の第1作が《奈良帝室博物館》［図36］です。最初の作品にしてはたいへん完成されています。弓形の櫛形ペディメントや、ダブル・コラムのジャイアント・オーダー、そしてマンサード屋根[*38]などは、フランスのネオ・バロック様式のエレメントですね。辰野金吾と違って、フランスの古典様式をよく勉強しただけあって破綻がなく、バロックの特徴である動的でしかも壮麗、素晴らしい建築だと思います。しかし、奈良の伝統建築が集まって建っているエリアにできたので、地元では景観論争が巻き起こり、以後洋風建築が禁止されるというおまけもつきました。

　同じ頃に《京都帝室博物館》［図37］も手がけます。明治

*38
17世紀のフランスの建築家、フランソワ・マンサール（1598-1666）が考案したとされる屋根で、下部が急勾配、上部が緩勾配の二段屋根を特徴とする。通常その部分には屋根裏部屋が設けられた。

政府は殖産興業と欧化政策を進めて、日本の伝統的なもの
を粗末にし、廃仏毀釈[39]などが起こりました。やはりそれでは
良くないと気がついて、文化財を保護するための施設を奈良
と京都につくることになり、その両方を片山が手がけたという
わけです。京都の博物館は、奈良のものと比べるとプロポーショ
ンがあまり良くないように思います。全体にバロック様式として
は禁欲的で、平屋にしては頭が重過ぎて、ぼってりした感じ
なんですね。ペディメントも大振りで、そのわりにはピラスター
が貧弱。奈良よりも後退したという印象を持ちます。古都京
都でも、この洋風建築はあまり評判が良くなかったようです。

　東京・上野の《東京国立博物館》には、《表慶館》[図
38-40]という片山が設計した建物があります。もとは明治35
(1902)年の皇太子——嘉仁親王、のちの大正天皇のご成
婚を記念して建てられた美術館です。躯体はレンガ造ですが、
全体を花崗岩で仕上げています。小振りながら全体のバラン
スがいいし、やはり二層だからということもあって、プロポーショ
ンが素晴しいと思います。ルスティカの石積みをさらりとやっ
たところは上品ですし、一方では、中央のドームは堂々として
バロックの華があります。エントランスのロトンダ[図39]や両サ
イドにあるバロック階段は必見です。

　そして、最後は東京・赤坂の《迎賓館赤坂離宮》(旧・東宮
御所)[図41-45]です。日本の様式建築もここまで行き着い
たということを示す大作がこれだと思います。桐敷真次郎[40]さ
んの表現によると「当時の建築水準とケタの違った、いわば天
を向いた槍の先端のように孤立した優秀作品」[41]だそうです。
片山にとっても畢生の大作でした。もとは《東宮御所》、つま
り皇太子——嘉仁親王の住まいとして建てられたもので、地
下1階、地上2階、建築面積約15,000m²という未曾有の規模
をもつ建物です。でも明治天皇から一言「贅沢である」と言
われたそうですが、明治天皇は倹約家だったみたいですね。
皇太子も結局住みませんでした。

　ネオ・バロックの雄大さ、華麗さ、そうしたものがいかんなく
発揮されています。手本になったのは、クロード・ペロー[42]が
17世紀に設計したパリの《ルーヴル宮殿》と、F・マンサールと
ル・ブランが手がけた《ヴェルサイユ宮殿》ですね。しかし所々
に、日本の鎧や兜のモチーフを用いるなど苦心しています。

[39]
1868年明治政府により発
せられた「神仏分離令」や、
「大教宣布」などをきっか
けに起こった仏教寺院、仏
像、経巻などの破壊・破棄
運動。

[40]
東京出身の建築史家、建
築評論家、東京首都大学
名誉教授(1926-)。専門
は西洋近世・近代建築史。
東京大学第二工学部卒
業。1955年ロンドン大学コー
トールド美術研究所研究
生。1971年東京都立大学
教授。主著は『パッラーディ
オ「建築四書」注解』『明
治の建築』など。

[41]
桐敷真次郎著『明治の建
築』(復刻版:本の友社、
2001年)

[42]
17世紀フランスの建築家
(1613-1688)。最初の王立
科学アカデミー会員。解剖
学の権威でもあった。《ルー
ブル宮殿東面のファサード》
は、フランス・バロックの最高
傑作のひとつとされる。

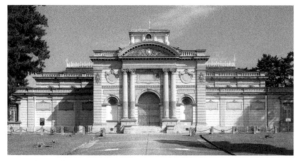

図 36 《奈良帝室博物館》(1894 年)

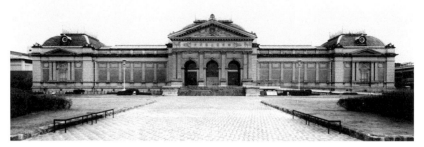

図 37 《京都帝室博物館》(1895 年)

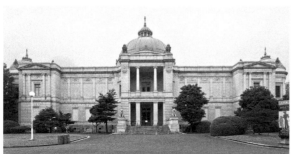

図 38 《東京国立博物館表慶館》(1908 年)

図 39 同 ロトンダ天井

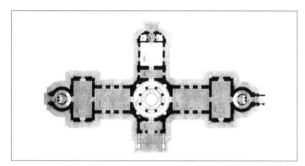

図 40 同 平面図

正面外観は、左右翼廊を大きく湾曲しながら前方に張り出し、中央部と両翼端部はオーダー柱で支えられたペディメントで強調しています。一方、背面庭園側では、正面同様、中央部および両端にペディメントとオーダーを設え、両翼部の2階は、《ルーヴル宮殿》の東面のような、二対の列柱を備えたベランダとしています[図42]。

　1階は皇太子と皇太子妃の住まい用の私室群があり、2階[図43]が主階で、サロンやバンケットルームなどの公室で占められています。この部分は、主として18世紀末フランスの古典主義様式、第一帝政様式などで、イスラム式の部屋もあり、フランスから画家や工芸作家を連れてきましたし、日本からも黒田清輝[43]や岡田三郎助[44]ら、一流の画家や工芸作家を呼んで、仕事をさせています。もちろん調度品などは、片山がフランスに何度も行って買い付けています。

　躯体はアメリカのカーネギー社から輸入した3,000tの鉄骨造、設備でも、ボイラーは英国から、冷暖房機器はアメリカから買い付けたもので、自家発電も備えていました。外壁は全面、茨城産の花崗岩積み、約10年の歳月と510万円の巨費を投じ明治政府の威信をかけた建物でした。

[43]
薩摩藩出身の画家、政治家(1866-1924)。東京外国語大学に学び渡仏。画家に転向、ラファエル・コランに師事。1898年東京美術学校教授。1920年貴族院議員。代表作に「読書」「湖畔」などがある。

[44]
佐賀県出身の洋画家(1869-1939)。大幸館で堀江正章に師事。黒田清輝の知遇を得、1890年渡仏。ラファエル・コランに師事。1902年東京美術学校教授。代表作に「婦人像」「あやめの衣」などがある。

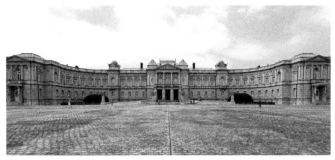

図 41 《迎賓館赤坂離宮》(1909 年)

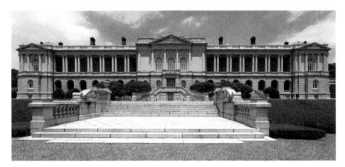

図 42 同 背面ファサード

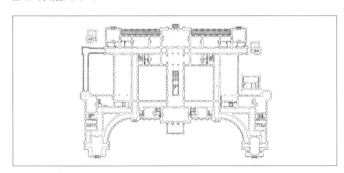

図 43 同 2 階平面図

図 44 同 中央階段

図 45 同「朝日の間」

Talk session *by Shinsuke Takamiya × Mitsuo Okawa × Yoshihiko Iida*

大川　建物のおおまかな印象ではなく、図面や細部から丁寧に作品を読み解いて、そこから建物の本質をあらためて取り出しているところが素晴らしかったです。たとえば、辰野の作品紹介で《銀行集会場》を取り上げましたが、「パッラーディオ風だ」と説明されたことに驚きました。辰野というと、必ずヴィクトリアン・ゴシックや「辰野式」という言葉で語られてしまうのですが、そうではないところが非常に新鮮でした。じつは近年の研究で、辰野さんが英国のバージェスのところで3年間働いた後に行ったグランドツアーの詳細がわかりました。大学で学んでいた時は、コンドルが教えたヴィクトリアン・ゴシックがすべてだったわけですが、実際に行ってみると、どうやら教わった話と違うということがわかってくるんですよ。当時のヨーロッパはネオ・バロックやネオ・ルネサンスといった華やかなスタイルが主流ですから、弟子としてはびっくりしたと思います。そういう戸惑いの中で、おそらくパッラーディオも見ていたはずです。辰野が出した試験にも、パッラーディオが出ています。「東京にもパッラーディオ風の建物があるが、それは何か」という問題で、その答えが《銀行集会場》なんですよ。辰野さんも欧米の主流であるルネサンス、バロック、ネオ・バロックといったあたりを模索しながら、最後に辰野式に至ったのだと思います。

飯田　明治になってから短い期間に西洋建築がたくさん建っていきます。それも東京だけではなく、全国に。これを建てる施工技術は、どうやって培われ、伝播していったのでしょうか。

大川　髙宮先生の話で、渋沢栄一が辰野のパトロンだと言われていましたが、渋沢は清水喜助、現在の清水建設の創始者の大パトロンでもありました。大工棟梁である清水を引き立てて、建設業を育て上げることもやっていたんですね。日本の建設業は世界的にも最高ともいわれるレベルになっていきますが、その始まりはこの時代にあったのだと思

います。もちろん日本の建設業は古い体質を引きずるところもありますが、新しいものを貪欲に吸収していく能力も高かったのでしょう。

髙宮 それまでは木造しかなかったのに、短期間でレンガを製造することもやり遂げてしまいますから、日本は明治時代から技術立国だったということですね。

飯田 当時は建築家が構造設計もしていたんですか。

大川 そうです。レンガ造の場合は、だいたい経験値で、必要な壁の厚さはわかります。問題はやはり地震に対してです。従来の経験からは収まらないことが出てきて、コンドルや辰野は耐震性能をもったレンガ造をいかにつくるかをテーマにしていきます。その代表が、《三菱一号館》であり、《東京駅》なんですよ。《東京駅》はほとんど鉄骨でできているくらいですからね。

飯田 当時の図面を見ると、とくに立面図がきれいに描かれています。これに建築家は重点を置いていたように見えますがいかがでしょう。

髙宮 様式建築でしたから、ファサードがいちばん重要だったんでしょうね。また明治の建築は、ファサードで手一杯でインテリアは二の次だったようです。

大川 歴史主義はファサード建築ですから、立面が命ですよね。

髙宮 逆に言うと、平面はどれも一緒です。それに、どんなファサードを描けるかが勝負なんです。だからコンペをやるときは、《国会議事堂》もそうでしたが、平面図はあらかじめ決められていて、ファサード案だけを募集しています。空間の提案というのはないんですね。

飯田 モダニズムになると、機能が重視されて、平面の方が重要になっていきます。でもそれがまた一回転して、近年はまた空間よりも素材やテクスチャが表現手段になってきているような気もします。

髙宮 最終回のテーマを先取りしてますね（笑）。

飯田 今日のお話を聴いて素直な感想を言うと、辰野か妻木かとか、イギリス的かドイツ的かフランス的かとか、僕には大して違わない気がしました。

髙宮 それはわれわれが、空間だとかプランだとかという

65

意識を強くもたされてしまっているからだと思います。

大川　飯田さんの発言には少しショックを受けますね。それは戦後の建築教育が間違っていたんです。明治大正の頃は、それを教わってきたし、みんなその違いが読めました。それが歴史主義の魅力なんです。そういうことを一切忘れてしまって、空間性だけを見ようという戦後の建築教育の態度は、とても問題だと思います。

飯田　その反省を込めて、このレクチャーをやっています（笑）。会場の方から質問はありますか。

受講生A　今日の建物解説で、意匠と構造については触れられたのですが、採光とか温度とか、環境的な話題は出ませんでした。実際のところ、どういうふうに考慮されていたのでしょうか?

大川　西洋式の建築を日本に建てるときの問題のひとつが、湿度です。それで大失敗したのが銀座の《煉瓦街》です。店内の商品に全部カビが生えてしまいました。それでみんなやめてしまいます。洋館は冬の寒さに対しては優れているのですが、夏の暑さにはどうしようもないんですよね。それで風を通すために、ドアの上に小窓を付けたりします。欧米ではあまりやられないことです。様式建築を日本に定着させるため、風土に合わせる工夫はかなりやっていました。

髙宮　暖房は暖炉ですから、《三菱一号館》にもたくさん煙突が立っていました。冷房が入るのは、アメリカからの輸入によってです。《迎賓館》に、もうすでにアメリカの空調機器を入れています。

受講生B　《迎賓館》の一般公開に行って、中を見てきました。外側は様式的でしたが、中に入ると想像と異なり、日本の伝統を取り入れていました。外側と内側の様式の不統一は、この頃の建築によく見られたのでしょうか。

大川　本場の西洋建築と同じものをつくろうと目指してはいたのですが、一方では日本につくる宮殿ですから、どれだけ日本を表現するのかもテーマになってくるわけですね。そのために使われるのが装飾です。《迎賓館》に限らず、モチーフとしては兜など日本の伝統的な武具が入っています。そういうところで、世界レベルの建築の中に、かろうじて日本を表現するという認識をもっていたようです。それがおそら

く外観と内装の違いに出てきたのではないでしょうか。

飯田 《迎賓館》の装飾はすごいですよね。その一つひとつに、誰がこれをつくったかという記録が残っているそうです。

大川 皇居の《明治宮殿》もインテリアを和洋折衷でつくるのですが、安土桃山時代や江戸時代などのモチーフを用いませんでした。なぜかというと、明治政府は武家政権を倒してできたわけですからね。それで天皇親政の奈良天平の時代の御物のモチーフを使ったりしています。そういうことを大議論しながら、つくっています。

飯田 話は尽きませんが、そろそろ今日の講義を終わりにしたいと思います。ありがとうございました。

第3回

[明治から大正へ]

わが国独自の様式を模索した建築家たち

横河民輔・長野宇平治・伊東忠太・武田五一

髙宮眞介

伊東忠太《築地本願寺》(1934 年)

Introduction *by Yoshihiko Iida*

前回の講義では、辰野金吾をはじめとするいわゆる第1世代の建築家群の話がありました。今回は第2世代ということになります。といっても、彼らの生まれた時代にそれほど差があるわけではなくて、わずか10-20年の差で次の世代が出てきています。第1世代が、ヨーロッパの建築をいわば模倣しつつ日本に定着させたのに対し、第2世代からは、「建築とは何か」ということを考え始めます。日本の独自の近代建築が始まった世代と言ってもいいのではないでしょうか。そのあたりを今日の話の中で掘り下げていかれるのではないかと思います。

Lecture *by Shinsuke Takamiya*

今、飯田さんが話された通りで、第1世代のヨーロッパの歴史様式の模倣は明治とともに卒業し、第2世代は日本独自の建築を模索しはじめ、いろいろな局面で多彩な活躍をします。その第2世代の特徴を、建築史家の藤森照信さんがうまく書いていますので引用します。

　「第1世代は、実質的に明治とともに終わった。そして新しい世代が明治末年——1910年——から一気に力を伸ばし、日本の歴史主義に新局面を切り拓いてゆく。横河民輔、長野宇平治、伊東忠太、武田五一、中條精一郎、野口孫市、桜井小太郎などが活躍するが、いずれも帝国大学での辰野金吾の教え子で、第2世代と言うことになる。彼らが大正期を築く。[……]多くの建築家がさまざまな優れた歴史主義の作品を残している。幕末から昭和20年の敗戦にいたるまで80年の日本の近代建築史に横たわる質量ともに最大の塊といっていいが、この塊の後半部分をつくりあげた第2世代には、明治の第1世代には望むべくもない新しさがあった。第1世代の任務はヨーロッパ建築の習得であり、イギリス、ドイツ、フランスの三派に分かれて学習を繰り広げ、各派ごとに成果をあげているが、いずれも手本とした三国の枠を超えることはなく、思考もデザインもヨーロッパの中心三カ国に規準が置かれていた。学習期の宿命といえよう。ところが、第2世代は自

分の足許と内側を見つめ、"建築とは何か"を内省することからはじめ、"社会と建築"、"技術と表現"、"アメリカ的実用性"といったテーマを発見し、また新しい感性に目覚めて"アール・ヌーヴォー"を手がけ、さらには前の世代から引き継いだヨーロッパ建築の更新にも取り組む。」[*1]

　ここでもいわれているように、第1世代から第2世代へとバトンタッチしたといえるのが、明治43（1910）年です。この年に何があったかというと、5月と7月の2回にわたって「我国将来の建築様式を如何にすべきや」という討論会が、建築学会で開かれました。司会は第1世代の重鎮、辰野金吾です。彼は、コンペにすることを念頭に、《国会議事堂》[*2]を設計するのに今さら西洋様式はないだろう、日本という国を象徴する《国会議事堂》には、日本らしい様式が必要なのではないか、と考えるわけですね。辰野自身は西洋建築をコピーした人だったのですが、第2世代の人たちを集めてそういうことを提示したわけです。討論会は喧々諤々、今読み返しても面白い内容です。この参加者を大雑把に分けると、日本固有派、欧化派、それから脱歴史様式派の3派にくくれます。

　日本固有派は、「西洋かぶれの建築ではダメだ、これからはもう一度、日本に戻らなきゃいけない」と言う。これに属していたのは、伊東忠太や大江新太郎[*3]といった、歴史家でもあるような人たちです。とくに伊東は、日本建築は古代から進化していくものという「建築進化論」を唱えていました。また、歴史家の関野貞[*4]は、その国の気候や地勢、習慣、建築材料、そして時代思潮などが様式を決めるのであり、それに国民の時代精神を伴った「国民様式」を確立していかなければならない、とたいへんまともな主張をしています。

　それに対して、「いや、そんなことはない。ナショナリティは建築の形の上には現れない。日本は今や世界と同じような時代を生きているわけだから、わざわざ日本らしさを言いたてることはないし、これからは本格的にヨーロッパの建築を受け入れるべきである」と言ったのは長野宇平治です。要するに欧化派ですね。

　そして脱歴史様式派の人たちは、横河民輔や佐野利器です。この人たちは「様式なんてどうでもいいんだ」と言うんですね。「様式をどうすればいいかというテーマ自体がおかしい

*1
藤森照信著『日本の近代建築（下）——大正・昭和編』（岩波新書、1993年）

*2
最初は1886年にエンデ＆ベックマンを招聘して作成された《官庁集中計画》に位置づけられたが実現せず。その後、大蔵省臨時建築局の妻木頼黄が単独で建設を企てるが、公開コンペを主張した辰野金吾と対立。最終的に現在の《国会議事堂》が竣工したのは1936年。

*3
京都出身の建築家（1876-1935）。東京帝国大学工科大学卒業後、日光社寺の大改修に参加。明治神宮造営局技師、内務省技師を歴任。神社建築を多く手がけた。代表作は《明治神宮宝物殿》《神田明神》など。

*4
新潟県高田（上越市）出身の建築史家（1868-1935）。辰野金吾のもとで《日本銀行》の工事に参加、内務省技師、奈良県技師を経て、1910年東京帝国大学教授。同年、朝鮮総督府の委託で朝鮮の古建築調査。子息の関野克も建築史家。

のであって、日本だろうが西洋だろうが関係ない。刺身が嫌いな人もいれば、ビフテキが嫌いな人もいるだろう。そうしたらナマコの天ぷらでも食えばいい」みたいなことを言っています。横河民輔はアメリカ仕込みのプラグマティズム的な考え方で論陣を張りました。また佐野利器は、荷重にきちんと耐えられるような形を素直に表現すればいい、建築の美しさとはそういうものである、という考えを表明しました。非常に実利的というか、ザッハリッヒカイトなスタンスです。

　総じてこの討論会は、19世紀歴史主義の末期的時代状況を如実に反映した出来事で、もちろん結論を得ることもなく、各自が自説を述べただけに終りました。

資本主義を先取りした建築家——横河民輔

ではひとりずつ、詳しく見ていきます。まずは横河民輔から。建築家、横河健さんのお爺さんです。生まれは明石です。伊東忠太と同じく、医者の家に生まれました。

　この人は建築家で横河工務所——現在の横河建築設計事務所の創始者ですが、同時に実業家でもあり、横河電機、横河橋梁製作所、東亜鉄工、横河化学研究所などを創業した、一大コンツェルンのボスでもありました。学校を卒業してから一本も線を引かなかったという伝説さえ残っています。

　明治23（1923）年に帝国大学工科大学を卒業しています。卒業設計では、意外なことに都市型住宅[*5]を取り上げています。教会や美術館のような象徴性の強い建築を取り上げるのが卒業設計ではあたり前だった時代ですから、新しい試みでした。大学時代から社会と建築の接点を考えていたのだろうと思います。卒業してすぐに事務所を開設しますが、仕事がないので三井の嘱託になります。《三井本館》の建設のために、月給100円という高給で三井に入社します。そして《三井本館》の鉄骨をカーネギー社から買い付けるために、アメリカへ行きます。その時に、彼の地のプラグマティズムの洗礼を受け、経済と合致した建築のあり方に大きな影響を受けると同時に、鉄骨造について熱心に研究します。そして帰国後、帝国大学工科大学で鉄骨構造の講義をしました。

　その後、明治36（1903）年、再び独立して横河工務所を

横河民輔
（1864-1945）

*5
卒業設計は「Tokyo City Building」というタイトルで、東京の町屋を取り上げた。華美な意匠を排し、日本人の生活に即した都市型住宅を提案する。

開設。そこから、彼の代表作といえるものが次々と建てられていきます。当時の日本は日露戦争期の好景気で、彼は建物の経済的価値に注目した最初の建築家で、のちの資本主義社会を先取りしたような人でした。したがって民間の仕事一筋に通した新しいタイプの建築家です。

　横河は、ちょうど曾禰達蔵が、三菱財閥のような民間の仕事のために、中條精一郎をパートナーとし、徳大寺彬磨や高松政雄という有能な所員を擁する一大組織事務所にしたように、三井財閥の仕事からスタートし、中村伝治や松井貴太郎という優れたパートナーを抱えた組織事務所をつくり、多くの傑作をつくりました。

横河民輔の作品

横河民輔の最初の作品は《三井本館》[図1, 2]です。今はありません。三層構成のクラシックな様式ですが、いろいろな工夫が施されています。たとえば、構造は鉄骨レンガ造ですが仕上げのレンガは、焼物のレンガではなく、伊豆産の石をレンガ状に加工し、その上に薬がけをして使っています。エレベーターを入れたのも日本では早かった。

　《三井貸事務所》[図3]も横河らしさが出ている作品だと思います。地下1階、地上6階建ての鉄筋コンクリート造オフィスビルです。明治44-45（1911-12）年に相次いで日本で初めての鉄筋コンクリート造のオフィスビルが、横浜と日本橋に誕生しました。遠藤於菟の《三井物産横浜支店》と横河の《三

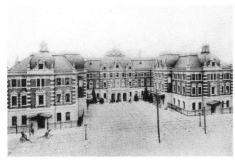
図1　《三井本館》（1902年）

図2　同 工事中写真

井貸事務所》です。明治を締めくくる第1世代のネオ・バロック
の大作《迎賓館赤坂離宮》の竣工が明治42(1909)年です
から、それからわずか2、3年後にこの2つが完成したことにな
ります。とくに後者の《三井貸事務所》は、アメリカのシカゴ派
のオフィスビルかと思うような、装飾を完全に排した近代建築
でした。つまり、西欧並みに歴史主義の様式建築をほぼマス
ターした同じ頃に、もうモダニズムを先取りした建築ができて
いることの意義は大きいといえます。また、佐野利器が「家屋
耐震構造論」を発表する前で、しかもまだ鉄筋コンクリート設
計方法もきちんと確立されていない時に、横河は鉄筋コンクリー
トの高層建築としても先鞭を切ったのです。

平面計画[図4]がとくに斬新で、均等ラーメンの中央には
ライト・ウェル(光井戸)が設けられています。その周りに階段
やエレベーター、便所などが集約され、いわゆるセンター・コ
アになっています。ファサードを見ると、1、2階にはピラスター
風の柱型や、コーニスなどが見られますが、柱間一杯に開け
られた開口部は上げ下げの連窓になっており、ラーメン構造
がそのままファサードに表出した即物的で斬新なデザインだっ
たことがわかります。

《帝国劇場》[図5]も横河の設計です。白い釉薬を用いた
レンガの瀟洒な建物で、現在の帝劇の先代の建物です。歌
舞伎小屋しかなかった当時の日本で初めての本格的な洋風
劇場[6]で、舞台も広く、フライタワーもきちんと備えています。
そのあたりが横河らしいところですね。

そして《三越呉服店》[図6, 7]、現在の《三越日本橋本
店》。入口には有名なライオンの像があって、奥に入って行く
と5層分の吹き抜けがあります。横河がアメリカで見聞したデ
パートメント・ストアを日本で最初に実現したものです。エスカレー
ターを設置したのも、ここが最初だといわれています。すべて
が流行の最先端をいっていました。「今日は帝劇、明日は三
越」なんていう言葉が、流行語になったそうで、両方とも横河
が設計しているところがすごいですね。関東大震災の後、何
度か改修・増改築され現在に至っています。

最初に話したように、事務所はパートナーシップで運営され
ていて、中村伝治[7]と松井貴太郎[8]という2人の有能なパート
ナーがいました。中村が機能主義的に使いやすい建築を目

[6]
伊藤博文らが劇場新設の
協議会を起こし、渋沢栄
一、大倉喜八郎らによって
進められた日本で最初の
本格的な多目的洋風劇場。
オペラの上演はもとより歌
舞伎やシェイクスピア劇な
どが上演された。

[7]
東京出身の建築家(1880
-1968)。東京帝国大学工
科大学卒業。1953年に横
河工務所会長、日本建築
士会連合会会長などを歴
任。メートル法の普及、工
業規格品の統一、建築士
法の制定などに尽力した。

[8]
大阪出身の建築家(1883
-1962)。東京帝国大学工
科大学卒業。1914年に欧
米建築調査旅行。1954年
に横河工務所代表取締
役、1961年に同会長。

 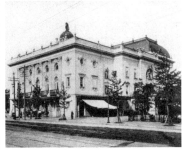

図3 《三井貸事務所》(1912年)　図4 同 平面図　図5 《帝国劇場》(1911年)

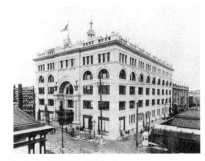

図6 《三越呉服店》(1914年)　図7 同 インテリア

図8 《東京銀行協会》(1916年)　図9 同 平面図

図10 《日本工業倶楽部》(1920年)　図11 《東京株式取引所》(1927年)

指す一方、松井は意匠を重視したといわれています。特徴のある2人がうまく組み合わさっていたのでしょう。たとえば、《三越呉服店》は中村の作品で、《東京銀行協会》［図8, 9］は松井の傑作のひとつです。その《東京銀行協会》は改修されて、今はファサードだけがペタリと新しい建築に貼り付けられていますが、もとは巧みなボリューム操作が施され、インテリアもなかなか立派でたいへんな力作でした。開口部周りや装飾も洗練されていますし、黒褐色のレンガタイルもいいですね。近くの《東京駅》と同じ頃にできた建物ですが、こちらのほうが断然いいと僕は思います。実際、松井貫太郎は、《東京駅》を「吾人は最も醜悪なものだと思考する」[*9]と非難しています。

　近くの《日本工業倶楽部》［図10］も、松井が主にファサードを担当した建物で、内部はゼツェッション風です。これも建て替えられましたが、保存運動が功を奏して、重要な部分はほとんど元の意匠が残されています。

　それから横河民輔の長男である横河時介が、コーネル大学を卒業して横河工務所に入ります。その最初の作品が《東京株式取引所》［図11］です。これはもう壊されてしまって、今はありません。鋭角の角地にドラム状のヴォリュームをもってくるという発想がなかなかいいですし、とくに2階を花弁状の凸面のファサードにしているところが素晴らしいですね。ローマの《サンタ・マリア・デッラ・パーチェ教会》のように、これだけでバロック的な存在感があります。

[*9] 村松貞次郎＋石田潤一郎著『日本の建築 明治大正昭和7——ブルジョワジーの装飾』（三省堂、1980年）

古典主義建築の王道——長野宇平治

2人目に紹介する建築家は長野宇平治です。長野は、高田（現在の新潟県上越市）きっての旧家に生まれ、明治26（1893）年、帝国大学工科大学を出た後、妻木頼黄の紹介で、まずは横浜税関の嘱託となり、その後同じく妻木の紹介で奈良県の嘱託となり、《奈良県庁舎》を設計します。そして今度は辰野金吾に呼ばれて、日本銀行の技師になり、京都、大阪、小樽に日銀の支店を設計します。明治42（1909）年、わが国最初の設計競技といわれる《台湾総督府庁舎》のコンペが、総督府民政長官だった後藤新平の肝いりで開催されますが、甲賞なしの乙賞となり、「一等必選」を訴えま

長野宇平治
(1867-1937)

す。実際の設計は長野の案をもとに総督府技師の森山松之助がやりました。そして、ようやく自分の事務所を開設します。最後はまた日本銀行に戻って、本店増築の臨時建築部で部長になりますが、完成を見届けることなく亡くなります。西欧古典主義建築を研究し、終生その様式を貫いた建築家です。

　この時代の建築家としては、僕はこの人の作品が一番いいと思います。歴史様式建築に徹した人ですが、第2世代のこの人によって初めて、わが国に本格的な古典主義建築が誕生したといえるかもしれません。藤森照信さんは、「古典主義とは、型を守って型の彼方に作者の顔をにじませる境地といえるかもしれない。［……］このような作品を作り続ける者を古典主義者と称するなら、日本にあってその名に値するのは、わずか長野宇平治1人であった。多彩ではあるがやや雑駁な日本の様式建築の歴史は、大正期において長野宇平治という一個の古典主義者を得たことにより、どれほど安堵したか計りしれない。確かな足場を得た想いがする」と絶賛しています[10]。

　日本建築士会の初代会長に就任し、建築家の職能確立のため建築士法の制定を目指しますが、果たすことは叶いませんでした。なかなかのイケメンだったらしく、「大理石を刻んだ面影をもっていた」ともいわれています。

[10]
藤森照信著『日本の建築
明治大正昭和3——国家
のデザイン』（三省堂、1979
年）

長野宇平治の作品

最初の作品である《奈良県庁舎》［図12］は、長野にしては珍しく純和風です。同じ和風でも、妻木頼黄が武田五一と設計した《日本勧業銀行》［p.53］に比べると、窓のつくりや屋根の架け方がかなりさっぱりしています。西欧古典主義の人が和風をやると、こうなるわけですね。なぜ和風にしたかというと、前回お話ししたように、奈良で片山東熊が先に、ネオ・バロック様式の博物館をつくったんです。それに対して奈良の人たちから「なんで古都奈良に、西欧かぶれの建築をつくってしまったのか」という批判がでて、すごく評判が悪かった。それで議会から、県庁舎をつくる時は西洋建築はまかりなん、と言われてしまったというわけです。和風ではあるのですが、見てわかる通り、クラシックそのものです。左右対称だし、平面［図

13]も中央と左右の端部を強調していて、洋風そのものです。屋根の架け方も軒の出が少なく、純和風とは少し違います。

　そして、《三井銀行神戸支店》[図14, 15]。彼の本領が発揮された建築ですが、残念ながら阪神・淡路大震災で倒壊しました。まさに古典主義建築の王道を行っている建物です。大正時代になって、こういう建築を当たり前につくれる建築家が現れてきたということですね。たとえば、柱一本とっても非常に立派なイオニア式の柱です。この柱と《日本銀行岡山支店》[図16, 17]の柱が、長野によるオーダーの中でも双璧だといわれています。とくに《三井銀行神戸支店》の円柱を藤森さんは「エロスだ」といっています。「このセクシーなふくらみ具合、なかなかこんな柱を出来る人はいない」とか、すごい語り口で褒めています[11]。一方《日本銀行岡山支店》の柱は、アカンサスの葉が飾られたコリント式といわれるものです。しかもパッラーディオ風のペディメントとオーダーを中心にもつファサードは、小さいながらこれも古典主義の王道を行く建築です。

　長野は《横浜正金銀行東京支店》[図18]も手がけています。日本橋の《日本銀行本店》の近くに建っていました。古典主義の手法だと、2-3階建てなら上手くできるのですが、4階、5階と高くなっていくとなかなか難しいんですね。長野は、2-4階を古典主義のファサードのピアノ・ノービレ[12]に属するようにして、それをうまく解決しています。下はドーリス式で、上はイオニア式の列柱が並ぶ三層構成です。これもなかなかの作品ですね。1階の営業室[図19]は素晴らしかったと言われますが、残念ながらこれも壊されてしまいました。

　長野は、《国際連盟会館》の国際コンペ[13]にも参加しています。昭和2（1927）年ですから、長野は60歳でした。この年齢になって、自分が実践してきた歴史主義建築が世界に通用するのかどうか、試してみたかったのでしょうね。たいした度胸だと思います。1927年というのは、西欧ではモダニズムが盛期を迎えようとしている時代であり、長野はまだ歴史主義で勝負しようとしてたわけで、この辺がやはり彼の限界だったのかなとも思います。

　彼の最晩年の作品が、《大倉精神文化研究所》[図20]です。この建物は製紙業で財を成した大倉邦彦が、日本では精神的な文化がおろそかにされていることを憂慮して、この

*11
藤森照信著『日本の建築
明治大正昭和3』（前掲）

*12
貴人のフロアを意味し、下
層階（ベース）と屋根裏階
（アティック）に挟まれた主
階（メイン・フロア）のこと。

*13
1927年に開催された国際
設計競技。300を超える応
募案があり、ボザール風の
案が当選となる。ル・コルビュ
ジエのモダニズム案は最
終選考まで残ったが、応募
要項違反で選外となり物議
を醸した。

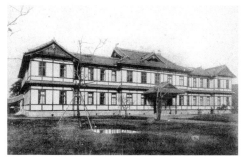

図 12 《奈良県庁舎》(1895 年)

図 13 同 平面図

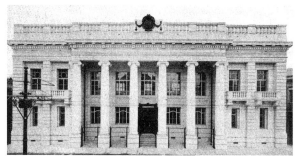

図 14 《三井銀行神戸支店》(1916 年)

図 15 同 オーダーのディテール

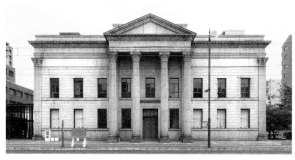

図 16 《日本銀行岡山支店》(1922 年)

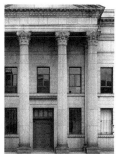

図 17 同 オーダーのディテール

図 18 《横浜正金銀行東京支店》立面図 (1927 年)

図 19 同 インテリア

79

図20 《大倉精神文化研究所》(1932年)　　図21 同 インテリア

　研究施設をつくりました。長野はその思想に共鳴して設計するのですが、なんとギリシャよりもさらに前に戻っていってしまうんですね。柱を見ると、上にいくにしたがって太くなっています。エンタシスと逆ですね。これがどこに由来しているかというと、ギリシャの前にあったミケーネ文明[*14]の様式だそうです。そこまで彼は遡ってしまいました。しかしさすがだと思うのは、様式をきちんと研究した人だけあって破綻がなく、師匠の辰野金吾みたいにキッチュになっていないところです。

　中に入って行くとすぐに階段があって、ここへ天窓から光が差し込んできます［図21］。白木の柱があったりして、このあたりは逆に日本的で、長野には珍しく折衷的です。晩年になって、この境地に到達するんですね。また、彼は歌の達人でもあり、こんな歌を残しています。「アテネより伊勢にて至る道にして　神々に出あひ我名なのりぬ」。要するに、アテネから伊勢まで含めた彼の世界観をここに閉じ込めたということでしょうか。

　もうひとつ、彼の最後の作品といえるのが《日本銀行本店別館》の増築工事です。辰野金吾が亡くなった後に、この《別館》［図22］を設計しました。師匠の大作から42年後、もう昭和の時代になりますが、あえて師匠のネオ・バロック様式を引き継いで増築をしました。第2回でお話ししたように、辰野は日本人として初めて取り組むこの国家的な大プロジェクトの設計のために渡欧して、イギリスのバージェス事務所や、《ベルギー国立銀行》の建築家H・ベイヤールを訪ねて様式建築の指導を受けました。しかし完成した建築は、なぜかスタティックで象徴性に欠ける印象は拭えませんでした。

*14
1450BC-1150BC。ペロポネソス半島のミケーネを中心に栄えた青銅器文明。

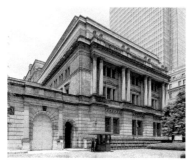

図22 《日本銀行本店別館》(1938年)

図23 辰野日銀との比較
(左:辰野日銀/右:長野日銀)

　長野は、師匠のファサードのエレメントを丁寧にそのまま増築にも採用していますが、実際の建物を見ると微妙な違いが全体の印象に大きく影響していることがわかります[図23]。まず、コリント式のオーダーですが、辰野の方は壁付きの円柱のように見え奥行き感がありませんが、長野の方は壁から少し前に出ていて立体感があります。ペディメントも辰野の方より、長野の方が三角形に高さがあり立派です。またコーニスの張り出しが深く、パラペットのバルスタレード（軒勾欄）も辰野と違い、装飾などが施され豪華です。このようにわずかなデザインの違いの相乗作用で、長野の方が彫りが深く立体的で、バロック的な躍動感があります。長野は、原書で様式建築を研究し、マスターしただけあって、そのあたりに42年の差が出ているのでしょう。まさに「出藍の誉れ」といっていいと思います。

中国、インド、日本の混交——伊東忠太

3人目としてお話しするのは伊東忠太です。大川先生の話では、第2世代の特質を最もよく体現した建築家ということでした。伊東は建築家にして、日本で初めて日本建築史を体系化した歴史家でもあります。

　米沢藩の医師の家系に生まれ、少年時代は佐倉で育ちました。明治25(1892)年、帝国大学工科大学を卒業すると、翌年「法隆寺建築論」を発表します。明治17(1884)年、A・フェノロサ[*15]が岡倉天心[*16]を伴って《法隆寺》を調査し、夢殿の救世観音を初めて開帳します。その影響などもあって、

伊東忠太
(1867-1954)

81

伊東も《法隆寺》に興味をもって調べ、日本で一番古い建築だということをつきとめます。そして《法隆寺》の中門の柱を見ると、真ん中が膨れている。エンタシスと呼ばれるギリシャ建築の手法ではないか、ということに彼は気づき、明治35（1902）年ギリシャに向かいます。3年もかけてですよ。それで行く途中の中国やインド、そしてトルコなどに長期滞在し、克明にその地の建築を調査しています。それまでの渡航先はヨーロッパが常識でしたが、彼の目はアジアに向いていました。

　伊東が示した「世界建築の見取り図」［図24］を見てみましょう。東洋系、西洋系、古代系とあって、東洋系が一番大きくて、シリアまでがひとつの円で囲まれています。これに対してイギリスの建築史家B・フレッチャー[*17]が描いたもので、建築様式が変遷していく様子を樹木に喩えた「建築の木」［図25］という図があります。そこでは、中心の幹はあくまで西欧建築で、アジアの建築なんて傍流なわけです。伊東はそれに対してグローバルな視点をもっていたといえます。

　そして帰ってきて、東京帝国大学の教授になり、「建築進化の原則より見たる我が国建築の前途」[*18]という論文を発表します。そういえば、それまで「造家」と呼ばれていたものを「建築」という文字を当てることを最初に提案したのも伊東でした。また、建築関係者で文化勲章を受章した第1号です。

[*15]
アーネスト・フェノロサ（1853-1908）。アメリカの東洋美術史家、哲学者。明治日本の美術行政、文化財保護に深く関わった。東京帝国大学で哲学、政治学を講じ、岡倉天心、坪内逍遙らに影響を与え、天心とともに東京美術学校の創設に尽力。

[*16]
福井藩の出身の美術史家、文人（1863-1913）。本名は覚三。東京大学文学部卒業後、A・フェノロサの助手として美術品収集に携わる。東京美術学校、日本美術院の設立に関わる。1904-11年ボストン美術館勤務。『日本帝国美術歴史』編纂。

[*17]
バニスター・フレッチャー（1866-1953）。イギリスの建築家、建築史家。『フレッチャー建築史』（1919年）の著者。

図24　伊東忠太「世界建築見取り図」

図25　フレッチャー「建築の木」

伊東忠太の作品

伊東の帰国後第1作が、《西本願寺伝道院》（旧・真宗信徒生命保険会社本館）［図26, 27］です。伊東忠太はロバの背中に乗ってアジアを行脚するうちに、西本願寺の法主となる大谷光瑞の知遇を得るんです。それで西本願寺の仕事を手がけることになります。これは最初、真宗信徒生命保険の社屋として建てられたものです。京都の古い町家が並んでいる中に、突如としてインド風のデザインが出てくるんですね。これが伊東忠太の本領です。キッチュというか、すでにポスト・モダンです。インド、日本、中国、そういうものが彼の中では融合しているのだと思います。さらにこの縞模様は辰野金吾が使っていたイギリスのフリー・スタイルです。

　僕はモダニズムに染まっている人間なので、こういうのは苦手です、基本的に（笑）。だけどこういった建築がないと、寂しさを感じます。こういう面も理解しないといけないと思っています。僕らの学生時代、みんなで熱心に見ていたのは、ル・コルビュジエやミースでした。ところが僕は、卒業論文はアール・ヌーヴォーについて書きました。それは、建築家は多様な視点をもった方がいいという考えとつながっています。そういう意味で僕は、この《西本願寺伝道院》のような建物を、好みではないけど努力して興味をもつようにしています。実際に見ていくと面白いですよ。モダニズムを超越していますね。

　ところが《一橋大学兼松講堂》［図28, 29］では、一転してロマネスクになります。このアーチのエントランスは少し押しつぶされた感じはありますが、すごくバランスがとれていて伊東らしくないのかもしれませんが、傑作だと思います。キッチュなデザインはあまり目立たなくて、プランも非常にまともです。内部は音響がすごく良いらしくて、今でも音楽会によく使われています。ちなみに、伊東にはおかしな趣味がありまして、怪獣や妖怪が好きなんです。小さい時から興味があったようで、今でいうフィギュアおたくみたいなものですね。彼の建物には、必ずこういう妖怪が出てきます。この建物だけでも、100体くらいはあるといわれています。藤森さんによると、ロマネスクというのはキリスト教を受け入れたが、同時に土俗的な宗教も残っていて、精霊信仰に由来するいろいろな怪獣や妖怪みたいな図像が教会や修道院に見られたので、だから伊東も

*18
1909年『建築雑誌』1月号に発表した論文。「建築進化論」として知られる。中国、インド、トルコからギリシャにいたる3年に及ぶ建築調査旅行を踏まえ、欧化主義や和洋折衷様式を批判し、生物の進化のように建築も木造から石造に発展する進化主義を唱えた。

ロマネスクを選んだのではないか、といっています[19]。

東京のホテル・オークラ内に、今でもある《大倉集古館》[図30]。これは大倉財閥の総帥、大倉喜八郎が50年をかけて収集した文化財を収蔵・展示する施設として建てたもので、日本の私立美術館の第1号です。建物は中国風です。竜宮城みたいですね。でも2階の展示室の柱脚や柱頭が凝っていて、このあたりはやはり伊東忠太らしいです。現在、ホテル・オークラの改築に合わせて改修工事が行われています。

それから《震災記念堂》（現・東京都慰霊堂）[図31]。そもそも《震災記念堂》が何かということですが、敷地は陸軍の被服廠跡でして、関東大震災で東京の下町全域が火災になった時に、近辺の人が家財を持ってここに一時避難しました。ところが周りを火に囲まれて、結局3万8千人もの人が亡くなるんです。それでかつての東京市が、慰霊のための施設として建設したのがこの記念堂です。

伊東の作品には、中国やインドの建築様式を折衷したものが多いのですが、最も日本風の作品といわれています。しかしそう単純ではありません。平面図[図33]を見てください。これは西洋のキリスト教会で最も典型的なバジリカ形式[20]です。ネーヴ（身廊）やアイル（側廊）、トランセプト（袖廊）やアプス（後陣）がある。ラテン十字[21]の平面そのものです。しかしインテリア[図32]は桃山風の格天井などによってそれを感じさせません。外観もネーヴにあたる部分は《法隆寺》の金堂のような入母屋づくりで、アイル部分は裳階風に片流れを廻しています。しかし正面入口には城郭天守のような向唐破風が構え、一番奥のアプス部分は別棟になっていて、基壇部分は石積みの納骨堂になっています。その上に三重の塔が立っていて相輪にインドのストゥーパを引用しています。遠目には《法隆寺》の金堂と五重塔といった仏寺の構成を感じさせますが、全体的に非常に折衷的で、伊東の専売特許である怪獣や妖怪なども随所に出没しています。

この建設に先立って、大正13（1924）年コンペが行われました。審査委員には、伊東のほか佐藤功一、塚本靖[22]、佐野利器といった錚々たる顔ぶれが名を連ねていて、前田健二郎[23]のモダニズム建築の応募案を1等に選びました。ところが仏教界からの反対もあり、震災記念事業協会は審査委

[19]
藤森照信著「怪物が棲む講堂」（『HQ』vol.1、一橋大学、2003年）

[20]
裁判所や集会場に使われたローマ時代を起源とする長方形の平面をもつ建物の形式。中世になり初期キリスト教の会堂に取り入れられ、それが発展して3廊または5廊（身廊と両サイドの側廊）の教会建築の平面形式となった。

[21]
西方教会で主に用いられる十字で、横木が縦木より短く縦長形。ローマ十字ともいわれる。西洋の教会堂の平面形は、このラテン十字のものが多い。一方、ギリシャ十字は横木、縦木とも同じ長さで正方形をなす。

[22]
京都出身の建築家（1869-1937）。東京帝国大学工科大学卒業、1920年同大学教授。1899年ヨーロッパ留学。1923年建築学会会長。代表作は《東京帝国大学工学部講堂・教室》など。

[23]
福島出身の建築家（1892-1975）。東京美術学校卒業。逓信省、第一銀行を経て1924年建築事務所を開設。《神戸市公会堂》《早稲田大学大隈記念講堂》《震災記念堂》のコンペは1等に入選するが実施せず、《京都市美術館》のコンペでようやく実現を果たす。代表作は《共立記念講堂》。

図 26, 27 《西本願寺伝道院》(1912 年)

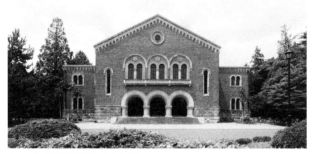

図 28 《一橋大学兼松講堂》(1927 年)

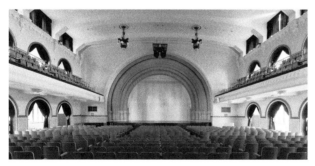

図 29 同 インテリア

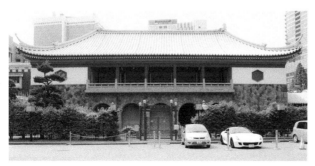

図 30 《大倉集古館》(1927 年)

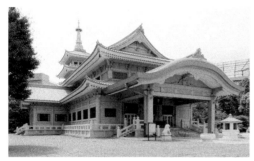
図 31 《震災記念堂》（1930 年）

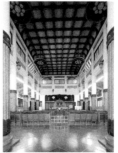
図 32 同 インテリア

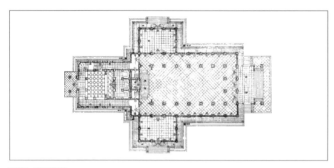
図 33 同 平面図

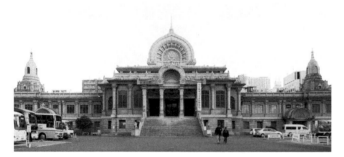
図 34 《築地本願寺》（1934 年）

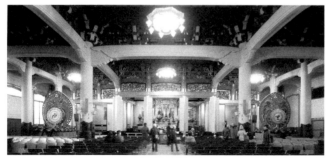
図 35 同 インテリア

員の伊東に対して、純日本風の建築を立案するよう依頼することになります。しかし、伊東は「純日本風建築なるも徒らに古来の形式を踏襲せず自ら新味を加えたもの」と説明している通り、一見純日本風ではあるものの、あくまで「伊東折衷様式」を目指した建築といっていいでしょう。

伊東による晩年の大作が《築地本願寺》[図34]で、再びインド風です。すごく徹底してますよね。インド風にすることは、施主である大谷光瑞の希望だったということです。これは西本願寺の東京別院で、もとは浅草にありました。明暦の大火で焼けてなくなり、浅草の区画整理で追い出されて、この場所に建て直すことになります。土地は埋立地で、檀家の人たちが結集して埋め立てたそうです。外部はインド風ですが、内部[図35]はこれも桃山風ですね。仏式の宗教儀式をやるために内部のつくりかたには制約が多かったらしくて、伊東は苦労したようです。自分の本当にやりたかったことがやれなかった、と後でこぼしています。

アール・ヌーヴォーとゼツェッションを日本に持ち込む ——武田五一

次に武田五一についてお話しします。この人は、伊東忠太と同じように、西洋のコピーではなく、日本の建築、自分の様式をつくろうと模索した人です。ただ伊東と違うのは、西洋の近代建築、とくにアール・ヌーヴォーやゼツェッション[*24]のデザインを自分の建築に取り込もうとしたところです。

福山藩士の息子として生まれて、背が高く恰幅が良く、明治の礼装が良く似合ったといいます。帝国大学工科大学で建築を修めるわけですが、彼は日本で初めて茶室建築について研究しています。西洋ではなく日本、それも社寺仏閣や書院などの正当とされていた日本建築でなく、趣味の世界のお茶室に着目したわけです。それで利休や織部がつくった茶室を自分で実測して発表します。その辺がまず武田のすごいところです。そして明治33（1900）年、帝国大学の助教授になり、当時教授になるために必要だった研修旅行に行きました。彼はそこでアール・ヌーヴォーに出会い、大きなショックを受けます。日本で古典、いわゆる歴史主義建築しか習っていない

武田五一
（1872-1938）

*24
19世紀末にドイツとオーストリアを中心に起こった芸術革新運動。ミュンヘン分離派やウィーン分離派が有名。アール・ヌーヴォーの影響を受け表現主義的。美術、工芸、建築などを包括する総合芸術として20世紀モダニズムの先駆的な役割を果たした。

のに、ヨーロッパへ行ってまったく新しい波を肌で感じるわけ
です。それで日本に戻って、西洋近代と日本を融合させようと
努力しました。ただ、茶室建築の研究をやっていたせいか、
建築そのものよりもインテリアや家具に関心が向かうんですね。
それでも、当時の西欧に芽生えた近代建築の流れを、日本に
最初にもたらそうとした建築家と言っていいと思います。

　教授になるために渡欧したのですが、当時帝国大学のボ
ス、辰野教授とそりが合わなくなり、京都に飛ばされます。そ
こで京都高等工芸学校、現在の京都工芸繊維大学を創設
し、最終的には京都大学教授になり、関西建築界の重鎮とな
りました。

武田五一の作品

武田の作品は大きく4期に分けられます[*25]。妻木頼黄と設計
した《日本勧業銀行》[p.53]のような純日本風の第1期。ヨー
ロッパから帰ってアール・ヌーヴォーに染まる第2期。ヨーロッ
パと日本の融合を模索した第3期。そして、それが渾然と一
体となった第4期です。

　《福島行信邸》[図36, 37]は第2期の作品です。見るから
にゼツェッション風ですよね。こんなこと、日本ではそれまで誰
も考えもしなかったし、やってもいなかった。せいぜい歴史主
義を脱して、インドやアジアを模索していた程度ですから。こ
こで初めて、同時代のヨーロッパが出てくるわけです。ステン
ドグラスとか赤紫色の外壁とか、さぞ派手に見えたでしょうね。

　第3期の《京都府立記念図書館》[図38]はシンメトリーで、
一見クラシックなんですが、飾りとかはゼツェッション風ですね。
よく見るといろいろなところがモダンです。ファサードのピラスター
も扁平で柱なのか壁なのかわからない。もう装飾の一部になっ
ています。出来上がった当時は評判が悪かったようで、武田
自身もこの前を通るのを避けたほどだといわれています。僕は、
ゼツェッション風でしかも軽快なところがいいと思いますけどね。
現在は建物の後ろがなくなって、ファサードだけが保存されて
います。これができたのは明治43(1910)年です。ということは、
ヨーロッパのゼツェッションとほぼ同時代ですよ。すごいことで
すね。

*25
足立裕司著「武田五一と
アール・ヌーヴォー」(『日本
建築学会計画系論文報
告集』第357号、日本建築
学会、1985年)／文京ふる
さと歴史館編『近代建築
の好奇心 武田五一の軌
跡』(文京区教育委員会、
2005年)

図書館の評判が悪かったせいか、《商品陳列所》[図39]では少しクラシックに戻ります。これもゼツェッション風ですが、けっこうプロポーションが良く、全体のバランスがとれていて、僕はいい作品だと思いますね。

　第4期の《求道会館》[図40]は現存している建物です。東京の本郷にあります。浄土真宗大谷派の僧侶だった近角常観が建てました。近角は近代的な仏教を推進しようとした人で、ヨーロッパで勉強して、キリスト教的な宗教のあり方も学びました。キリスト教会は檀家がなくて、みんなの浄財で運営している。なおかつ日曜礼拝など定期的に集会を開いて布教活動を行っている。これにショックを受けた彼は日本に帰り、日本の仏教はそうした布教活動をしなければならないと自分でそれを実行しようとします。そして武田五一に設計を依頼してできたのがこの建物です。近角が設計者に提示した設計条件がふるっています。「一つ、仏教のお寺みたいにしないこと。二つ、キリスト教の教会みたいにしないこと、三つ、レンガの西洋館みたいにしないこと」ということだったそうです。そのような設計条件を具現化すると、こういう建築になるということでしょうか。

　ファサードはロマネスク風で、小屋組は2×6インチ部材のハンマー・ビーム・トラスでたいへん美しいものです。正面の須弥壇には六角形をした厨子を配していますが、その光背にはアール・ヌーヴォー風のアーチがあります。常観はその前で講話をしたそうです。ホール[図41]はバルコニーを備えたオープン・シアター・タイプ。しかし、2階のバルコニーの高欄には仏教を思わせる卍の装飾や、C・R・マッキントッシュ[*26]風の装飾

*26
チャールズ・レニー・マッキントッシュ（1868-1928）。スコットランドの建築家。アーツ・アンド・クラフツ運動の推進者のひとりで、イギリスにおけるアール・ヌーヴォーの第一人者。とくに家具・インテリアが有名で、ウィーンのゼツェッションに影響を与えた。代表作は《ヒル・ハウス》《グラスゴー美術学校》。

図36　《福島行信邸》（1905年）

図37　同　インテリア

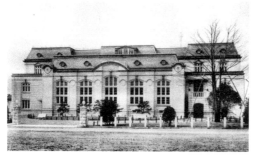

図 38　武田五一《京都府立記念図書館》(1909 年)

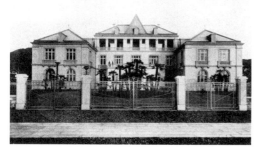

図 39　武田五一《商品陳列所》(1910 年)

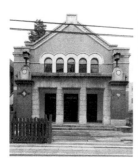 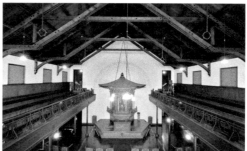

図 40　《求道会館》(1915 年)　　図 41　同 インテリア

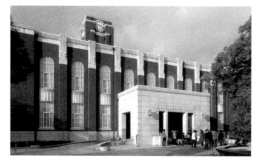

図 42　《京都帝国大学本部》(1925 年)

があり、随所に西洋と東洋の混在が見られます。須弥壇の裏側の2階にある会堂も、畳敷きで床の間の設えがあり、その反対側には暖炉があります。その暖炉の装飾や天井の装飾もマッキントッシュ風です。マッキントッシュは、日本の着物からヒントを得て装飾エレメントを考案したそうですから、世紀末に大きな影響を与えた日本の伝統文化が、逆輸入で戻ってきたということでしょうか。

　先ほど話した通り、渡欧した後は京都に移り、京都工芸繊維大学の創始者になり、その後、京都大学で建築学科教授に就く。そして大学の建物、《京都大学工学部建築学教室本館》と《京都大学本部本館》[図42]を設計します。これはもうモダニズムですね。

日本近代の骨格をつくる——佐野利器

最後に20人のリストには入れませんでしたが、佐野利器について簡単にお話ししておきます。

佐野利器
(1880-1956)

　佐野は伊東忠太と同じ山形県置賜地方の生まれですが、伊東とは極端に違う人生を歩みました。伊東は、当時の知識階級である医師の家に生まれましたが、佐野は没落地主の四男に生まれて、佐野家に養子に出されました。伊東はインドや中国の意匠に惚れ込み、建築の芸術性を重要視したのですが、片や佐野は、「色や形なんて男のやるもんじゃない、婦女子の仕事だ」と言って、意匠をある意味で蔑視しました。それで何をやったかというと、構造的にしっかりした建築、火災に強い建築をつくるということです。大きなきっかけとなったのは、明治39(1906)年、サンフランシスコ大地震[*27]の被害を視察したことです。鉄筋コンクリート造がいかに地震に強いかを間近に見聞するわけです。

　佐野は武田五一の後釜として東京帝国大学の講師になり、同大学の助教授に昇進、内田祥三を講師に迎えます。それ以降、辰野金吾のもとで佐野・内田の構造派が、建築学科の主流を形成していくようになります。明治44(1911)年から3年間ドイツに留学、そこから「建築家の覚悟」という檄文を建築学会に投稿します。そこに書かれているのは、日本の国状は明治以来まだ貧しい、意匠に構ってはいられない。これか

*27
1906年4月18日、サンフランシスコ周辺部を襲ったM7.8の大地震。アメリカ合衆国史上もっとも被害の大きかった地震といわれ、死者は3千人に達し、22万人が家屋を失ったとされる。

らはエンジニアがしっかりして、近代国家をつくって行かなきゃ
いけないという、彼の意気込みを述べたものです。佐野は、
若い時に米沢から福島まで汽車が開通して、それに感激し
て技術屋になろうと決心したらしく、あくまで技術志向でした。
留学先のドイツでは、ちょうど「ドイツ工作連盟」[28]が始まった
ころですから、ザッハリッヒカイトな建築の思想に影響を受けて、
彼はそれを日本に持ち込んだといえるかもしれません。

　そして大正4(1915)年に「家屋耐震構造論」を発表し教
授に就任します。同論文は日本で最初に耐震構造を理論化
したものです。それから都市計画法と市街地建築物法の制
定にも大きな力を発揮しています。さらに、近代化推進には
東京帝国大学だけではダメで、実務者を育成しなければなら
ないということで、日本大学高等工学校、現在の日本大学理
工学部の前身をつくって初代の校長になります。

　さらにすごいのは関東大震災の後です。帝都復興院がで
きて、理事長に後藤新平が就きますが、その右腕となったのが
佐野でした。数々の復興事業を推進しました。その後、佐野
は東京市の建築局長を務め、都市の不燃化を進めます。最
後は、渋沢栄一の手引きで清水建設の副社長にもなりました。

　この人の業績を挙げていくと、耐震、耐火、防災、都市・住
宅政策など幅広くて、近代の日本の都市や建築の骨格をつ
くった人と言っていいと思います。

*28
1907年ヘルマン・ムテジウス
らによりドイツのミュンヘンで
結成された工芸、建築など
を含むデザイン運動。イギ
リスのアーツ・アンド・クラフツ
運動の影響を受け、芸術と
産業の連携を目指し、ザッ
ハリッヒカイトを主旨とした。
のちのバウハウス設立につ
ながる。

Talk session *by Shinsuke Takamiya × Mitsuo Okawa × Yoshihiko Iida*

飯田　前回の第1世代の話と比べても、格段に面白かったですね。若い建築家が一生懸命に勉強をしながら、第1世代を超えていく、そのダイナミズムが伝わってきました。第1世代と第2世代で、年代としてはそんなに隔たりがあるわけではないと思うんですね。でもそこには西洋を輸入して模倣しながらつくっていくことに対する批評的な目が生まれている。伊東忠太なら《法隆寺》だったり、武田五一なら茶室だったり、自分で発見したものをもとに自分の建築につなげていくところがすごく共感できましたね。現代に建築の設計をしている自分にとっても、「ああ、わかる」という感覚があります。

大川　飯田さんが指摘した通りですが、まず第1世代がすごいんですよ。明治の中期から活躍し始めて、明治29（1896）年には辰野金吾が《日本銀行本店》をつくる。明治43（1910）年には片山東熊が《迎賓館赤坂離宮》をつくる。ヨーロッパが15世紀のルネサンスから400年、500年かけて築き上げた古典主義を、日本人はたかだか20-30年で、一応それなりのものをつくってしまうわけです。このあたりのすさまじい努力に対して、第1世代をまずは讃えないといけないと思います。そして第2世代では、すでにそれぞれの建築家が自分のテーマを探し出し、革新的な姿勢を見せていく。これもまたすごいですね。でも悪い見方をしてしまうと、この頃から建築家は、人のやらないことをやらないと気が済まなくなっていく。

髙宮　オブセッションに取り憑かれていく（笑）。

大川　これまでのあり方を洗練させていく道もあると思うんですけどね。今日取り上げた建築家では、長野宇平治が唯一そういうタイプの建築家ですが、でも他の建築家と比べて後世の評価が低いように感じます。辰野の跡を継いで《日本銀行本店別館》を設計しても、似たようなことをやっただけと見られてしまう。でも長野としては、じっくりと本質を突き詰めていったわけで、そういうことも重要だと思うんです。

飯田 なるほど、そうですね。

大川 今日は、髙宮先生が長野を高く評価されていると聞いて、嬉しかったです。長野はすごい勉強家で、夜の12時前には寝ないし、朝は女中さんより早く書斎に入って勉強していたそうです。それで《国際連盟会館》のコンペでは、自分が学んだ歴史主義を世界に問いたいと意気込んで、図面を出すときには、紋付袴で家族全員が門の前で見送ったというほどです（笑）。

髙宮 長野を褒めておいてよかった。安心しました。勉強家であった長野ですから、当然西欧の新しい動きは知っていたと思います。しかし、時流に流されずにあえて自分の信ずる道を全うした。そのあたりが、2周遅れのモダニストの僕としては共感を覚えるわけです（笑）。

大川 僕は修士論文で伊東忠太について研究しました。あの時はまだ設計に関心があったし、建築家であり建築史家である人ということで、伊東が気になっていたものですから。

飯田 藤森照信さんみたいですよね。

髙宮 伊東忠太はアーキテクトですよ。歴史家でもありますが、僕は建築家として見たい。

大川 伊東の悲劇は、本人は本気なのに、晩年は変な建築をつくる人物としてしか扱われなかったということですね。伊東が生まれた医者の家庭は、江戸期の最高の知識階級です。伊東の中には江戸的な文化の素養と明治以降の近代とをつなぐ知的な回路があるんですよ。その辺を理解しないと、伊東の良さは理解できません。もうひとつの近代の可能性が、伊東の中にはあったのではないでしょうか。

髙宮 建築史家の鈴木博之さんは、「私的全体性」といういい方で説明していますね。いろいろなものがあって、それをまとめて建築をつくろうとした。そこが一番、彼のすごいところだと僕も思いますね。

飯田 ではどなたか質問をどうぞ。

受講生A 第2世代の建築家が、いろいろなものと葛藤しながらつくっていたことがわかりましたが、中でも気になったのが、建てたものに対する評価に対してどう反応していたということでした。建築家が気にした評価というのは、具体的にはどういうものだったのですか。

大川 建築批評がいつ頃から始まったかという話なら、それは明治の末頃で、黒田鵬心という人らが、新聞や建築雑誌の中で建築批評を始めています。今はみんな遠慮してか、建築家が建築を批評し合うことをしなくなっていますが、昭和戦前期までの建築雑誌を見ると、びっくりするくらいお互いに言い合っていますね。たとえば《東京駅》のデザインに対して、遠藤新という建築家が否定的に論じたり、激しい批評をやっているんです。日本の建築を良くしたいという思いが、建築界の中にあったからだと思うんですよね。

受講生B 前回のレクチャーを聞いて、曾禰達蔵に興味をもちました。第1世代と第2世代の関係を考えたとき、たとえば辰野金吾は長野宇平治に大きな影響を与えたといえると思うのですが、曾禰達蔵は次の世代にどんな影響を与えたといえますか。

髙宮 難しいですね。曾禰達蔵というのは、建築家よりも歴史家になりたかったという人間で、辰野と違って冷めたところがあるんですよね。

大川 僕も同じ見方です。人柄が良くて、人望に厚い。辰野を最後まで支えているし、コンドルも日本で上手くやれたのは曾禰が傍にいたからだという説があります。パートナーとしては最適な人。後世への影響という意味では、曾禰中條建築事務所という組織を育てたのが大きいのではないでしょうか。建築家の職能の確立にもつながっていくわけですから。

髙宮 辰野金吾の本は結構出ているけど、曾禰達蔵についてはないですね。大川先生書いてくださいよ。それくらい魅力的な人ですよね。

大川 一歩引いたところの良さですよね。

髙宮 人生ナンバー2だった。僕と一緒ですかね。東北地方の出自としての僕としては、幕末、戊辰戦争で佐幕派として戦った曾禰達蔵には特別な思いがあります。

飯田 今日は面白い話がたくさん聞けました。おふたりに感謝いたします。

第4回

[大正から昭和へ]

表現派モダニズムの建築家たち

渡辺仁・村野藤吾・吉田鉄郎・堀口捨己

髙宮眞介

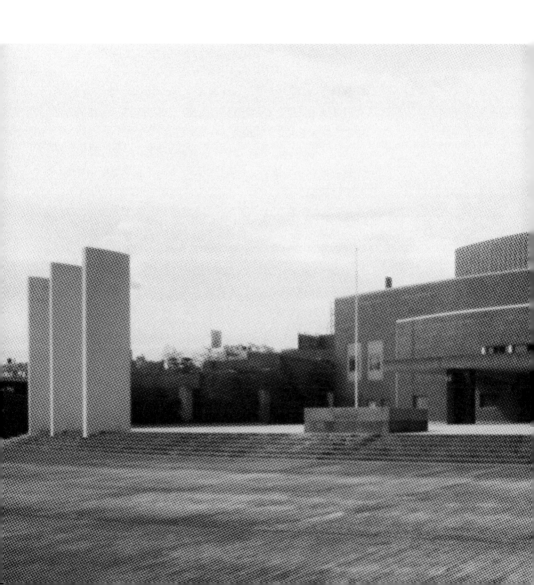

村野藤吾《宇部市渡辺翁記念会館》（1937 年）

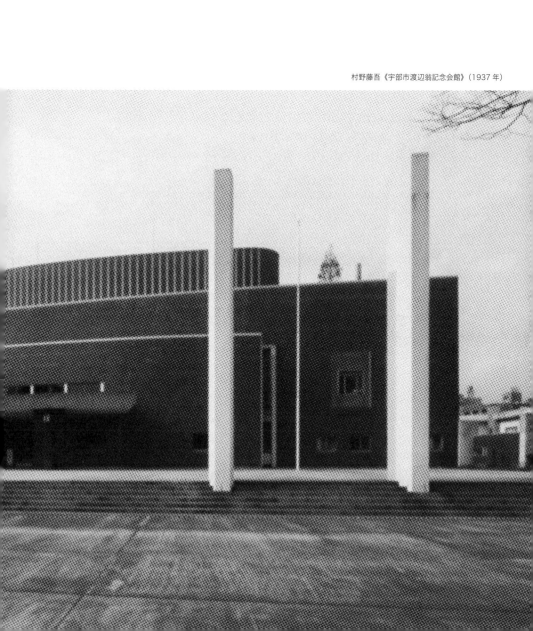

Introduction *by Yoshihiko Iida*

先日、東京の丸の内から日本橋まで、建築見学ツアー[p.220]を1日かけて行い、第1世代から第4世代まで、幅広い建築家の作品を見ることができました。講義で話題に出た建物について、実物を見られたのはとても良かったです。

　さて第4回の講義は、「大正から昭和へ、表現派モダニズムの建築家たち」と題されています。西洋のものを直輸入することから始まった日本近代建築ですが、次第にそれが日本独自の変化を遂げるようになっていく、というのがこれまでの流れだったと思います。とくに第2世代では、すでに個性豊かな建築表現が生まれていました。今日はそれに続く第3世代の話です。世界では「インターナショナル・スタイル」と呼ばれるようなモダニズムの時代に入っていくわけですが、それを受けて日本の建築家たちはどうなっていったのか、今回もとても興味深い講義になると思います。

Lecture *by Shinsuke Takamiya*

前回お話ししましたが、明治も終わろうとする明治43（1910）年、「我国将来の建築様式を如何にすべきや」という討論会が建築学会で開かれます。辰野金吾が《国会議事堂》の設計をコンペにしようとして呼びかけ催したものです。この時点では辰野も、歴史様式がかなり限界に来ていると悟っていたわけですね。

　この討論会からちょうど10年後の大正9（1920）年に、大川先生のレクチャーで詳しく説明がありましたが、「分離派建築会」という有名な運動が起こります。その年あたりが守旧派と革新派の活動の分水嶺になります。分離派という名前は、19世紀末にミュンヘンやウィーンで起こった表現派の運動、「ゼツェッション」から取って付けました。過去の様式から分離するという意味です。堀口捨己はじめ、大正9年に東京帝国大学を卒業した6人衆が、ドイツの表現派の建築家、E・メンデルゾーン[1]みたいな計画案をつくって展覧会を開きました。これが当時停滞気味だった建築界に、一大旋風を巻き起こします。西欧でも表現派の建築が、モダニズムの先駆けとして、

*1
エーリッヒ・メンデルゾーン（1887-1953）。プロイセン生まれの建築家。ドイツ表現主義の代表的作家。シャルロッテンブルグ工科大学でT・フィッシャーに師事。1912年に建築事務所を開設。1945年には、ナチスの迫害を恐れてアメリカに移住。代表作は《アインシュタイン塔》。

歴史主義への反旗となりました。これは、日本でも同じで、歴史主義をまず打ち破るのは表現派の建築なんですね。

この「分離派建築会」以前の人たちですが、大川先生の表現で、歴史主義の「深化と転化」を目指した守旧派の第3世代の人たちです。先生の説明と重複しますので省略しますが、《早稲田大学大隈記念講堂》の佐藤功一、《明治生命館》の岡田信一郎、《日本興行銀行本店》の渡辺節らです。今回は、この第3世代の代表として渡辺仁を取り上げます。この人は歴史主義から始まってアール・デコもこなし、最後はモダニズムまで行き着いてしまった人です。

村野藤吾は、この第3世代の2人から薫陶を受けました。そのひとりは佐藤功一で、早稲田大学での師です。もうひとりは渡辺節。渡辺は、歴史主義を徹底的に村野に教え込んだ実務上の師です。また、早稲田大学に講師できていた表現派モダニズムの先鋒、後藤慶二[2]の薫陶も受けました。したがって村野藤吾は、歴史主義の「深化と転化」を習得し、加えて表現派からモダニズムまで同列に扱える自在の建築家となりました。

3人目の吉田鉄郎は、「分離派建築家会」のメンバーが卒業した前年に東京帝国大学を卒業しました。逓信省という官庁営繕を舞台に、「分離派建築会」の山田守[3]とともに表現派でスタートし、日本のモダニズムの牽引役を果たした人です。

今日の最後、4人目の堀口捨己は、その「分離派建築会」の主唱者でした。堀口が卒業した頃の東京帝国大学は、構造派の佐野・内田体制が実権を握り、長谷川堯さんの言葉を借りれば、明治以来の国家と直結した「オス」思想が主流派を占めていました。内田祥三の弟子には野田俊彦という人がいて、彼が「建築非芸術論」という有名な論文を書きました。建築は芸術ではない、構造的にきちんとつくって実用的であれば、それが良い建築なのだ、変なデザインで飾りたてるのはもってのほかだ、という論旨です。それに反旗を翻し、「建築は一つの芸術であることを認めてください」[4]と叫んだ堀口らの旗揚げは、その後の大正時代の表現派、つまり「メス」思想をもった多くの運動の嚆矢となりました[5]。

[2]
東京出身の建築家(1883-1919)。東京帝国大学卒業後、司法省入省。1914年「白水会」結成。1916年早稲田大学講師。日本のモダニズムの草分け的存在。コンクリート構造の研究で、佐野、内藤らの信望も厚かった。36歳で早逝。代表作は《豊多摩監獄》。

[3]
岐阜県出身の建築家(1894-1966)。東京帝国大学卒業。逓信省営繕課に勤め、逓信省モダニズムの建築を実践。1929年渡欧、第2回CIAMに参加。1949年山田守建築事務所を開設。東海大学教授。代表作は《東京中央電信局》《東京厚生年金病院》《聖橋》《日本武道館》など。

[4]
分離派建築会著『分離派建築作品集』(岩波書店、1920年)

[5]
「オス」「メス」の言葉を含めこのあたりの文意は、長谷川堯著「大正建築の史的素描——建築におけるメス思想の開花を中心に」(『神殿か獄舎か』鹿島出版会[SD選書]、2007年)から引用。

歴史主義からモダニズムまで──渡辺仁

それでは、一人ずつ見ていきます。最初に取り上げる渡辺仁は、次の村野藤吾より歳が4つくらい先輩です。東京生まれで、明治45(1912)年に東京帝国大学工科大学を卒業し、鉄道院に入ります。その後、逓信省を経て33歳で独立、民間の仕事を主に手がけました。

渡辺は「書かず語らずの建築家」といわれ、趣味の謡曲の話くらいしかしなかったといいます。しかし、おそらく、さまざまな建築様式を彼ほど器用にこなせた建築家はいなかったと思います。銀座の《服部時計店》のような古典様式から、《東京帝室博物館》のような帝冠様式まで。また《日本劇場》のアール・デコ*6様式から、《原邦造邸》のモダニズムまで、全部できた人です。建築が楽しくてしょうがなかったのではないかと思います。

一方、コンペにもめっぽう強くて、大きいコンペに8つほど参加して、6つ入賞し、そのうち3つで一等を獲っています。そういう伝説の人ですが、先ほど言いましたように書かず語らずだったため、かなり評価が偏っていて損をしているのではないかと思います。

渡辺仁
(1887-1973)

*6
20世紀初頭、アール・ヌーヴォーの後を受けて、ヨーロッパやアメリカで流行した表現主義的な装飾様式。工芸を主として、キュビズム、バウハウス、アステカ、古代エジプト、日本、中国など、古今東西の様式を混交、図案化した。

渡辺仁の作品

では渡辺仁の作品を見ていきましょう。初期の大作は、横浜の《ホテル・ニューグランド》[図1]です。歴史主義様式とアール・デコが一緒になったようなデザインですね。ファサードは三層構成で、それをうまく簡略化しています。感心するのは、正面の構えですね。あまり飾り立てず他の部分と同じ意匠にしておいて、正面部分の壁面を少しだけ前に出すんですね。様式建築ではよく見られる手法ですが、そういうところがさりげなくて非常にうまいと思います。コーナー部は丸くなっていて、アール・デコ風の装飾がついています。入口の階段を上ると、ピアノ・ノービレがロビー・フロア[図2]になっていて、宴会場などがあります。横浜のホテルですから、外国人向けに日本趣味をアール・デコ風にして飾ったのだと思います。

それから《服部時計店》(現・和光本店)[図3]。今や銀座のシンボル的な建築ですが、お金がかかった贅沢な建物です。

図1 《ホテル・ニューグランド》(1927年) 　　　　　図2 同 インテリア

図3 《服部時計店》(1932年) 　　　　図4 《日本劇場》(1933年)

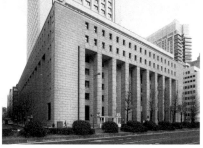

図5 《農林中央金庫》(1933年) 　　　　図6 《第一生命館》(1938年)

図7 《原邦造邸》(1938年) 　　　　図8 同 1階平面図

101

同じく三層構成でできていますが、中央部のコーニスだけ少しもち上げているところがいかにも渡辺らしいと思います。仰々しくなくてスマートなやり方です。正面の時計塔のデザインがなかなか決まらずに、着工して1年後にようやく固まったという話もあります。内部は非常に簡潔でモダンに仕上げています。ファサードの様式に凝った反動ですかね。

《日本劇場》[図4]は既になくなってしまった建物です。ここはライン・ダンスなどの大衆向け公演が行われた有名な劇場でした。デザインは外部も内部もアール・デコですね。現在《有楽町マリオン》のある敷地に建っていました。曲面のファサードなどは共通していますが、これは敷地の形状からきています。

渡辺の別の面が見られるのが、《農林中央金庫》[図5, 6]です。珍しく、イオニア式のファサードをもった正統派の古典主義です。《日本劇場》と同じ時期に、こういうのもつくっています。多才な人ですね。《第一生命館》の裏に、ファサードだけ今も残っています。

そして《東京帝室博物館》[p.27]。今の《東京国立博物館》です。渡辺がコンペで1等をとって、その案が採用されました。この建築のように、コンクリート造の洋風な下部構造に和風の屋根を載せるスタイルを「帝冠様式」と呼びます。この言葉の元をたどると、下田菊太郎[7]が《国会議事堂》の独自案を「帝冠併合式」と命名したことから始まったものとされています。

《東京帝室博物館》のコンペでは、設計要項に「日本趣味を基調とする東洋式とすること」と述べられていました。当時の日本は、軍部が台頭して、ナショナリズムが盛り上がった時代ですから、こういう建築がもてはやされたという状況があります。《九段会館》や《京都市立美術館》のように、和風の屋根を載せた公共建築が当時流行ったんですね。《東京帝室博物館》も日本の軍国主義と結びつけられました。

このコンペに参加した前川國男は、要項を無視してモダニズム建築で勝負し、落選しました。この時、渡辺は軍部に擦り寄ったと汚名を着せられ、最近までその汚名を引きずっています。でも渡辺には、そういうポリティカルな意図はまったくなく、日本というよりもむしろジャワの建築を参考にしたものだ

[7]
秋田佐竹藩出身の建築家（1866-1931）。工部大学に入学するも辰野金吾の教えに不満をもち中退。1889年渡米。シカゴのバーナム事務所入所。一時期はF・L・ライトの事務所にも在籍した。1898年帰国、東京に事務所を開設。帝国議会のコンペに参加、「帝冠併合式」を提案した。

そうです。東洋式という条件だったので、要綱にしたがってつくっただけだといっています。そして、コンペの渡辺案をもとに実施設計をしたのは、宮内省内匠寮で、顧問が伊東忠太でした。渡辺のコンペ案［p.27］と比較してみてください。渡辺案はもっとモダンなデザインでした。たとえば、屋根は、両サイドを反り上げて中国風になってしまっています。入口の下屋の意匠も、渡辺案は普通の切妻屋根でしたが、実施案は、その正面に千鳥破風が付いてすっかり変えています。これでは、渡辺も不本意だったでしょうね。

《第一生命館》［図6］もコンペで得た仕事で、これも誤解を受けた建物です。こういう四角い柱が並んでいるデザインが、ドイツのファシズム建築に多く見られたためでした。ナチスの建築家だったA・シュペーア[*8]やP・ボナーツ[*9]などが、好んでこういう列柱建築を建てていました。そのために渡辺は、同じように見られて批判されます。でも実際にはこれも関係ないんです。最初は正統的な古典主義様式でつくろうとしたのですが、戦時中のことでもあり、施主の意向であまり金のかからない簡潔な意匠にしたというのが事の真相だったようです。ちなみに、この建物は戦後、進駐軍に接収され、マッカーサー元帥が指揮する本部がありました。《ホテル・ニューグランド》や《服部時計店》も接収されていますので、渡辺建築は進駐軍に評価が高かったということでしょうか。

渡辺の最晩年の作品は《原邦造邸》（現・原美術館）［図7、8］です。完全なモダニズムですが、有名な階段室などはアール・デコ風です。ひとりの建築家が、ほぼ同時期に《農林中央金庫》の古典主義からここまで出来てしまうんですから、すごいですよね。

[*8] アルベルト・シュペーア（1905-1981）。ドイツ・マンハイム生まれの建築家、政治家。ベルリン工科大学でH・テセナウの指導を受け、29歳でナチ党主任建築家。ヒトラーの右腕となり、1937年にベルリン建築総監、1942年軍需大臣。ニュルンベルグ裁判で20年の禁固刑を受け、服役後イギリスで没。

[*9] パウル・ボナーツ（1877-1956）。アルザス＝ロレーヌ生まれのドイツの建築家。ミュンヘン工科大学でT・フィッシャーの指導を受け、1954年シュトゥットガルト工科大学教授。代表作は《シュトゥットガルト駅》など。

「様式の上にあれ」——村野藤吾

次は村野藤吾です。生まれは唐津ですから、辰野金吾、曾禰達蔵と同郷ということですね。これまで取り上げた建築家は、すべて東京帝国大学の卒業生でしたが、村野は早稲田大学の出身です。大正7（1918）年に建築学科を卒業すると、関西の渡辺節の事務所へ行きます。渡辺節はアメリカン・ボザールを関西に広めた立役者で、関西の財界人に信頼を得

村野藤吾
（1891-1984）

て、《日本勧業銀行本店》《日本興業銀行本店》《綿業会館》
など、民間の建築を多くつくりました。この人が早稲田に来て、
村野に目をつけ、大林組に行くことが決まっていたのに自分の
ところへ引っ張るんですね。それから10年間、先ほども話しま
したが、村野は渡辺節から徹底的に様式建築を叩き込まれ
ます。

　そのうえで彼は、大正8(1919)年に『様式の上にあれ』[10]
というエッセイを書きます。様式建築を知り尽くして、その様
式建築の上を行かなければいけない、という宣言です。そして、
自分は過去でも未来でもない現在主義者（プレゼンチスト）だというわけですね。

　同時に彼は表現派の建築にも傾倒します。初期の頃は「ロ
シア構成主義」[11]に影響を受け、その建築を見るためにシベ
リア鉄道でヨーロッパへ行きますが、その時にスウェーデンに
立寄り、今井兼次[12]のすすめで、R・エストベリー[13]の《ストッ
クホルム市庁舎》を見てものすごく感激します。そんな経緯も
あって、村野藤吾は現在主義者的であると同時に表現派的
なところもあり、そのあたりが村野の作品の魅力だと思います。

　一方、村野は建築の経済的価値についても理解していま
した。渡辺節からの影響だといわれますが、「建築は商品で
ある」といっています。地価、建設費、減価償却、賃料設定
などにも関心をもって、それを設計の際も意識し、施主にもき
ちんと説明できなければいけないということです。だから関西
の経済人に受け入れられたんでしょうね。

　また、村野の有名な言葉に「建築の99%は施主」というも
のがあります。建築家がやれるのは1%しかない、という意味
です。実際には施主の信頼を得て、99%を村野がやってい
たといえるようで、これについては後で弁解しています。

　それからこんな言葉も遺しています。「死は消え、無は残る」。
禅問答的ですけれども、これは千利休のことをいっているそ
うです。利休は秀吉に責められ自害しますが、あれは道を極
めたので死んでもいいと思っていたのではないかというんで
すね。自分が死んで消えて無になることで、後からの人が育
つと。実際、利休の死後に古田織部が出てきます。村野は自
分のことを織部に重ねているのだと思います。小説家の井上
靖は、村野の建築を「きれい寂び」と評しています。文化勲
章を受け、93歳まで現役で活躍した稀有の建築家でした。

[10]
『様式の上にあれ——村野
藤吾著作選』(鹿島出版会
[SD選書]、2008年)

[11]
1917年のロシア革命のもと
で展開された革新的な
芸術運動。キュビズムやシュ
プレマティズムの影響を受
け、幾何学、抽象、運動な
どの理念を掲げたが、1920
年代にはスターリンの社会
主義リアリズムにより衰退。

[12]
東京出身の建築家(1895
-1987)。早稲田大学卒業。
1926年渡欧。バウハウス、
エストベリーなどの作品や、
A・ガウディを最初に日本に
紹介した。1928年武蔵野
美術大学、多摩美術大学
の設立に関わる。1937年
早稲田大学教授。代表作
は《大多喜町役場》《日本
二十六聖人殉教記念堂》
など。

[13]
ラグナール・エストベリー
(1866-1945)。スウェーデン
のナショナル・ロマンティシズ
ムを代表する建築家。ロ
イヤル・アカデミーに学んだ後、
絵画、舞台芸術でも活躍し
た。スウェーデン美術大学
教授。代表作は《ストック
ホルム市庁舎》《スウェーデン
海事美術館》など。

図9 《森五商店東京支店》(1931年)　図10　同 窓・コーニス廻りのディテール

図11　《宇部市渡辺翁記念会館》(1937年)

 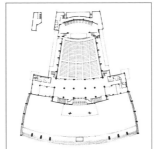

図12　同 インテリア　　　　図13　同 1階平面図

図14　《世界平和記念聖堂》　図15　同 インテリア
　　　(1953年)

105

村野藤吾の作品

村野藤吾の作品を見ていきます。出世作となったのが東京・日本橋にある《森五商店東京支店》[図9]です。現存していますが本当にきれいなビルです。デビュー作で、よくこれだけのものをつくれたなと感心します。まず窓のプロポーションとそのスペーシングがいい。それからコーニスの抑えの効いたデザイン。そしてタイルの渋い焦茶色と、開口部廻りのディテール[図10]。入口のロビーには、少し表現派がかったモザイク・タイル貼りの天井があります。

　山口県の《宇部市渡辺翁記念会館》[図11-13]は、今でもほぼその当時のまま残っていますが、すばらしい建築です。全体的に北欧風ですが、ナチスのデザインが少し入り込んでいます。シンボリックに正面を飾る6本の変六角形の列柱や、随所に見られる鷺のマークなどで、その点は村野も認めています。戦後のモダニストたちは、自分は軍国主義に染まることはなかったとする人が多かったのですが、村野と堀口は、自分が加担したことについて否定しませんでした。しかしこの建築の記念性は決して威圧的ではありません。また、マッシュルーム型コラムが立つ弓形の平面のロビー空間[図12]は素晴らしいものです。

　戦後、最初に手がけたのが、広島の《世界平和記念聖堂》[図14]です。設計コンペが行われ、村野は審査員として関わっていました。有名建築家が揃って参加しましたが、審査委員の意見が分かれ施主の意向で該当者なしになってしまい、村野自身が設計しました[*14]。コンペのプロセスとしては問題がありますが、結果的には村野が設計して正解だったと思います。僕の好きな建築です。コンクリート打放しでフレームをつくり、その間に、原爆で多くの人が亡くなった、近くの河原の土で焼いたレンガを嵌めています。シンプルな構成ですが、教会正面のファサードや付属する塔のプロポーションが絶妙です。それからうまいなぁと思うのは、教会正面や塔のコンクリートのフレームの左右両端だけが少しスパンが短い点です。古典主義をきちんと理解した人でないと、こういうデザインはできません。聖堂内部[図15]は、外部と全く違うポシェ[*15]を駆使したアーチが印象的で、単なるフレーム建築に堕していないところが村野らしいところかもしれません。

*14
1948年に公開コンペが行われ、前川國男、丹下健三、菊竹清訓、山口文象を含め177名の応募があった。審査委員は今井兼次、村野藤吾、堀口捨己、吉田鉄郎。堀口は前川案を、吉田は丹下案を推すが、今井、村野が反対。結局、教会側の意向を受けて1等該当者なしとなり、2等に丹下案、3等に前川案、菊竹案となり、村野自身が実際の設計を引き受けた。

*15
フランスの建築用語で、建物の平面図や断面図で黒く塗りつぶされる部分。歴史様式にみられる厚い壁や柱梁に相当する部分。

図 16 《佳水園》(1960 年)　　　　　　　　　　　図 17 　同 平面配置図

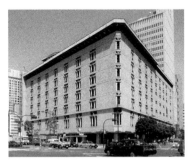
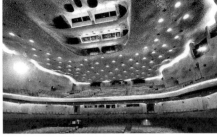

図 18 《日本生命日比谷ビル》(1963 年)　　　図 19 　同 ホール内部

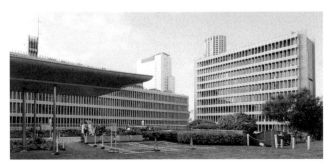

図 20 《千代田生命本社ビル》(1966 年)

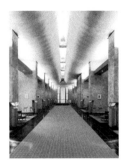
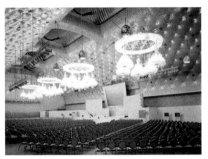

図 21 《箱根プリンスホテル》　　図 22 《新高輪プリンスホテル》「飛天」
　　　(1978 年)　　　　　　　　　　　(1982 年)

図23 《谷村美術館》(1983年)　　図24 同 インテリア

　村野の作品では和風建築も重要です。その中のひとつに都ホテルの《佳水園》[図16, 17]があります。庇を薄く見せるために鉄板を入れて補強したり、柱を細く見せるため面を大きくとったりしています。玄関の構えもあまり大きくしない。そういうところが総じて書院風ではなくて、数寄屋風です。「きれい寂び」の美学です。

　それらとはまったく違う、折衷的な様式建築も村野は得意としました。《日本生命日比谷ビル》[図18]は、昭和38(1963)年、東京オリンピックの前の年にこれができたわけです。びっくりしましたね。僕は前年に大学を卒業してすぐ大林組に入ったのですが、設計部の人が応援に行っていました。ホール[図19]の内部を村野さんは全部フリーハンドで描いて、それを元に現場で石膏の下地を作り、あこや貝を一枚一枚貼っていくわけです。現場は大変だったそうですけど、すごいですよね。

　《千代田生命本社ビル》[図20]は、現在は《目黒区庁舎》として使われています。ここではアルキャストを使っています。アルミのキャスト、つまりアルミの鋳物を建築に使ったのは村野が初めてでした。ロビーの階段が有名で、階段の名手だけあってきれいです。庭園の芝生の下には茶室もあります。

　村野が変わったといわれるのが、昭和46(1971)年の《箱根樹木園休憩所》です。晩年になっていくにつれて、表現派的になっていくわけですが、その最初の作品ですね。茅葺きで田舎の苫屋風ですが、内部は一転、華麗な布地張りの球形天井で「きれい寂び」の世界です。

　この形式を大きくしたのが、《箱根プリンスホテル》(現・ザ・プリンス箱根芦ノ湖)[図21]です。両方の施主である西武

鉄道のオーナーだった堤義明は、村野に絶大な信頼を置いていました。トップダウンによる経営で名を馳せた堤も、「建築というのは建築家に任せなきゃいけないと、村野さんと会って初めてわかった」と述べています。

そして村野が90歳になってできたのが、《新高輪プリンスホテル》（現・グランドプリンスホテル新高輪）です。「飛天」という名前が付いた大宴会場［図22］がとくに有名で、きらびやかなヴォールト天井もさることながら、そのペンダントの笠が、女性の下着を思わせるような大胆なデザインで有名になりました。

晩年の作品で重要なものには、《谷村美術館》［図23, 24］があります。澤田政廣の仏像を陳列する美術館です。粘土模型でスタディして、しかもほとんどフリーハンドで図面を描き、現場に入ってから天窓からの光の入り具合を見て試行錯誤を繰り返したといいます。老大家が最後に到達したたいへん彫塑的な作品です。

「自抑性」の建築——吉田鉄郎

あとの2人は吉田鉄郎と堀口捨己ですが、この2人に共通するのは、歴史主義に手を染めていない点にあります。最初からモダニズムです。吉田鉄郎は、富山県に生まれ、金沢の第四高等学校から東京帝国大学へ行き、大正8（1919）年に卒業し、逓信省に入りました。ところが身体が弱くて、病気療養のために辞めたり復帰したりしています。そうしながらも、逓信省営繕をモダニズム建築のメッカにした最大の功労者は吉田です。その後、日本大学の先生をして、鹿島建設の顧問も務めました。

吉田鉄郎
（1894-1956）

初めの頃は、ドイツの表現派的な建築の影響が強い作風でした。また、前回お話しした北欧ロマンティシズムの《ストックホルム市庁舎》を「心の糧」としていたぐらいで、吉田の建築のルーツは、そういう表現派的なところにあると思います。しかし、その作風は次第にザッハリッヒカイトな建築へ向かいます。《東京中央郵便局》に代表される合理主義的な建築ですね。

昭和8（1933）年、ドイツから亡命してきたB・タウト*16は、《伊勢神宮》や《桂離宮》を絶賛したことで知られますが、日本の新しい建築では《東京中央郵便局》を最も高く評価していま

*16
ブルーノ・タウト（1880-1938）。ドイツ生まれの建築家。1910年ドイツ工作連盟へ参加。《ガラス・パヴィリオン》《アルプス建築》発表。その後、住宅供給公社で集合住宅に携わる。1933年日本に亡命。《伊勢神宮》《桂離宮》を世界に広める。1936年イスタンブル・アカデミー教授。トルコで客死。

す。吉田本人をも、「最もすぐれた建築家の一人、いや、最も
すぐれた建築家だと言っていい」と[17]。吉田はドイツ語が堪
能でしたから、タウトと親交を結び、日本建築について手引き
をしていたようです。実際、吉田は『日本の住宅』『日本の建
築』『日本の庭園』の3部作[18]をドイツ語で書きました。最後の
『日本の庭園』や『スウェーデンの建築家』[19]は、脳腫瘍を
患っていたので、ベッドに寝たままで、口述筆記だったそうです。
僕の師匠の近江榮先生[20]も枕元で口述筆記をしたらしいの
ですが、ドイツ語がうまく筆記できなくて、「お前では役に立た
ない」とい言われてクビになったそうです（笑）。

　近江先生の話によると、吉田先生は、長身にまとう黒いオー
バー、黒い大きな手提げ鞄、地味なネクタイに黒いソフト帽を
離さず、ややうつむきかげんで大股で歩く姿は、学生の憧れ
の的であったと言っています。こんなことを言って僭越ですが、
僕の師匠は近江先生ですので、僕は孫弟子にもなるわけで
す。僕が若い頃に北欧へと渡ったのも、間接的ながらそうい
う縁がありました。

　吉田の建築の良さは、奇をてらわないところです。彼はそ
れを「自抑性の建築」といいました。こんなことを書いていま
す。「日本建築の性格は一般的に言って、人工的であるより
も自然的であり、征服的であるよりは親和的であり、英雄的で
あるよりは凡夫的である。傲慢であるよりは謙抑である、煩雑
であるよりは簡素であり。妖艶であるよりは清艶である。極端
であるよりは中間的であり、劇的であるよりは平静である。誇
大であるよりは矮小であり、外延的であるよりは内包的である。
個性的であるよりは類型的であり、記念的であるよりは日常的
である。これらの性格は要するに自然に対しても人間に対し
ても、いばったり脅したりするような性格のようなものではなく、
自分を抑えて他に和する態度のものである。包括的に親和
性と言っていいが自抑性と言ってもいいと思う」[21]。

　辞世の言葉が奮ってるんです。「日本中に平凡な建築を
たくさん建てたよ」と[22]。彼の建築哲学を表した言葉だと思い
ます。

[17]
篠田英雄訳『日本 タウトの
日記』（岩波書店、1975年）

[18]
『日本の住宅』（2002年）／
『日本の建築』（2003年）
／『日本の庭園』（2005年、
いずれも鹿島出版会［SD
選書］）

[19]
『スウェーデンの建築』（彰
国社、1957年）

[20]
東京出身の建築史家、評
論家（1894-1956）。日本大
学理工学部卒業後、同大
助手。1970年同大理工学
部教授。日本近代建築史、
とくに設計競技の研究で
知られる。《東京都新庁舎》
《第二国立劇場》など多く
の設計競技で審査委員を
務めた。

[21]
「建築意匠と自抑性」（『建
築雑誌』1977年11月号）

[22]
向井覚著『建築家吉田鉄
郎とその周辺』（相模選書、
1981年）

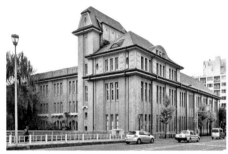
図 25 《京都中央電話局新上分局》(1924 年)

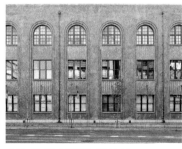
図 26 《京都中央電話局》(1926 年)

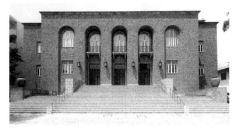
図 27 《別府公会堂》(1928 年)

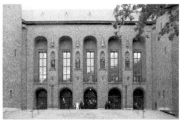
図 28 エストベリー《ストックホルム市庁舎》(1923 年)

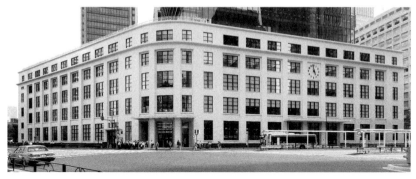
図 29 《東京中央郵便局》(1933 年)

図 30 同 裏側外観

図 31 同 平面図

111

吉田鉄郎の作品

吉田の初期の作品が《京都七条郵便局》です。ドイツ表現派の色濃い作品で、急勾配の屋根が架かり、弓形の屋根窓があることなどは、次の《京都中央電話局新上分局》［図25］と共通しています。先ほど言ったように、吉田はドイツに造詣の深かった人ですので、ドイツの表現派の建築家、とくにF・シューマッヘル[23]からの影響を受けたといわれています。

京都ではほかに《京都中央電話局》［図26］も残っています。吉田の建築には、アーチがたびたび出てきますが、R・エストベリーの建築を思わせます。またタイルの貼り分けなど、細かいところにこだわりが見られ、このあたりが、吉田が表現派だった頃の特徴といっていいでしょう。しかし、前の《京都七条局》、《新上局》などに比べると、ゼツェッション風というより北欧風に近く、かつ簡潔な意匠に変わっています。

《別府公会堂》［図27］はもっと北欧に近づきます。《ストックホルム市庁舎》［図28］の中庭に面した「青の間」の入口が、ちょうどこういうアーチで、プロポーションは少し違いますがそのままですね。それほど好きだったのでしょう。

そして畢生の大作《東京中央郵便局》［図29-31］です。B・タウトやA・レーモンドといった外国人建築家から絶賛されます。これぞ日本のモダニズムを代表する建築といっていいと思います。でも、これは大川先生も見学会で指摘した通り、三層構成を採っていたり、コーニスがあったりと、クラシックなデザインを残しているんですね。初期案は、開口部がアーチになっていて、京都の《電話局》のような北欧風でしたが、ヨーロッパの出張旅行から帰国してから大幅な変更を加え、現在のような、柱型・梁型を外部に露出した真壁を表現した簡潔なデザインになります。

でも、タウトが褒めたのは、じつは裏側［図29］だったといわれています。白い大壁に四角い開口部があけてあるだけで、たしかにモダニズムそのものでした。堀口捨己も、「あの建物の表の一角から見るのと後側から見るのとでは感じが違うが、後側の方が僕は好きだ」[24]といっています。再開発に起因する保存運動は、政治家を巻き込んで新聞を賑わしましたが、その裏側の部分は壊されてしまって、今はありません。

室内の客溜まりは、白色の壁を背景に黒大理石の八角柱

[23]
フリッツ・シューマッヘル（1869-1947）。ドイツの建築家。ドレスデンの工科大学で教授を勤めた後、1908年ハンブルグ市の建築局長。同市に急勾配の屋根に曲線をあしらった窓をもつレンガ造の表現主義的建築を残した。

[24]
「1933年の建築を回顧する」（『新建築』1933年12月号）

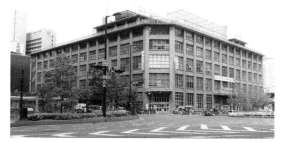

図 32 《大阪中央郵便局》(1939 年)

図 33 同 インテリア 図 34 同 平面図

図 35 《東京中央郵便局》(左) と《大阪中央郵便局》(右) のファサード比較

図 36 《高等海員養成所》(1943 年)

が並び、銀色のカウンターが長く設えられ、少し北欧がかった独特の雰囲気がありました。

　吉田によるモダニズムの建築で、晩年の傑作となるのが、《大阪中央郵便局》［図32-34］です。《東京》よりもっとザッハリッヒカイトですね。上にコーニスが少しだけ出ていますが、モダニズムがより徹底されています。《東京》は開口部の両サイドに小壁が残っていましたが、《大阪》は梁と柱だけで、よりフレームが強調されています［図35］。また、サッシュの桟も、タイルの割り付けに合わせて決められるなど、ディテールに神経が使われています。茶色がかったアンバー色のタイルを貼っていますが、これは支那事変で白いタイルは目立ってしまうため、使えなかったからだそうです。この建物は、残念ながら壊されてしまいました。

　戦時中は、コンクリートの建築はほとんどありませんが、木造で珠玉のような作品をつくりました。その代表例は《高等海員養成所》［図36］でしょう。妻側の屋根の処理、サッシュ廻りのデザインは、《大阪中央郵便局》の「木造版」といっていい傑作です。

「主体重視」と「合目的性重視」の二面性——堀口捨己

今日の最後は堀口捨己です。この人は興味深い人ですね。私事をあまり語っていない。したがって彼の生い立ちを知る手掛かりはほとんどありません。いろいろな顔があり、知れば知るほど複雑です。建築家であり、歴史家であり、茶人であり、歌人である。こんな建築家はほかにいないでしょう。

堀口捨己
(1895-1984)

　堀口は岐阜県の農家の五男として生まれました。子供の頃から絵がうまく、それが建築に進むきっかけになったそうです。堀口は、大正9（1920）年に東京帝国大学を卒業するのですが、先に触れたとおり、卒業の時に「分離派建築会」を主宰して、佐野体制に反旗を翻したものですから、帝国大学の教職には就けませんし、テクノクラートにもなれませんでした。

　大学を卒業して間もなく、大正12（1923）年から翌年にかけて渡欧し、オランダで表現主義と合理主義の両方を見ています。とくに表現派に影響されて『現代オランダ建築』[25]という本を書きます。

[25]
『現代オランダ建築』（岩波書店、1924年）

帰国第1作《紫烟荘》の完成に際して『紫烟荘図集』[26]を刊行し、その中で「建築の非都市的なるものについて」と題するエッセイを書きます。そこで、「非都市的な建築はわが国においては都市的なるものに何ら見るべきものがないのに比して、非常にすぐれた精錬された徹底した伝統をつくりあげている。その中で最も注意をひくものは茶室建築であろう」といっています。彼は非都市的建築つまり茶室建築を、現代の建築の中で生かしてゆく道を選ぶわけです。茶室というのも、書院造の邸宅でもないし、社寺仏閣でも城郭でもないわけですから、建築としては傍流なんですね。そこに日本の本当の美がある、と堀口は主張したわけです。

最初は表現派的な「主体重視」の建築家であった堀口は、《大島測候所》あたりから「合目的性重視」へと変化していきます。その時に「様式なき様式」[27]という一文を著します。そこで、「事物的な要求が充たされるところに建築の形式が自然に生じて様式が生まれるのであって、様式が先にあって事物的要求がそれに押し込められるのとは全く反対」なのだといいます。つまり、様式が先にあるわけではなく、要求を充足させて素直につくれば建築はできるのであって、様式は後から現れるんだ、ということです。

堀口研究の第一人者である藤岡洋保さん[28]は、堀口には、この「主体重視」と「合理性重視」が併存していると指摘しています。「堀口の内面には激しい葛藤が潜んでいた。そのことなるベクトルをどう制御していくかは彼の終生の課題だったと思われる。実際にはそれは幸福な一致点をみいだせるようなものではなかったから、常に矛盾をはらむことになる。その矛盾こそが彼の創造の契機だったのではないだろうか」と述べています[29]。

堀口はまた日本の建築史、とくに茶室建築、数寄屋建築の研究に取り組んでいます。きっかけは、大川レクチャーにもありましたが、ギリシャの《パルテノン神殿》の柱を見て、西欧建築にはとてもかなわないと思ったからだそうです。そうしたきっかけから、茶室の研究に向かうわけです。とくに第二次大戦中は仕事がありませんでしたから、奈良の寺に篭って千利休について調べ、《妙喜庵待庵》を発見し、多くの本を著します[30]。それから《桂離宮》の現在的な価値も研究しました。

[26]
『紫烟荘図集』(洪洋社、1927年)

[27]
『国際建築』(1939年2月号)

[28]
歴史家、建築評論家(1949-)。1979年東京工業大学博士課程修了。同大学教授を経て、現在同名誉教授。日本近代建築の研究、とくに堀口捨己、谷口吉郎研究の第一人者。

[29]
「「主体」重視の「抽象美」の世界」(『堀口捨己の「日本」』彰国社、1997年)

[30]
「茶室の思想的背景と其構成」(板垣鷹穂らと共編著『建築様式』六文館、1932年)、『利休の茶室』(岩波書店、1949年)、『利休の茶』(岩波書店、1951年)など。

115

堀口は、建築の仕上げや家具・備品の色彩計画について、大変こだわりをもった建築家でした。それは初期の《紫烟荘》から後年の《常滑陶芸研究所》まで、終生変わることなく、朱、金、黄、銀灰、緑、紫といった艶やかで独特の色を施しました。

　最後にもうひとつ、今でいうところの「ランドスケープ」を、非常に重要なジャンルに位置づけた建築家です。それ以前は、庭は庭であり、建築は建築だったのですが、庭と建築を一体的につくることが大事だということに気づいていたんです。たとえば、その事例として、《厳島神社》を取り上げ絶賛しています。《岡田邸》を設計した時に、彼は「秋草の庭」というエッセイを書きます。金屏風に秋草だけを描いた俵屋宗達の絵はすごくいいけれども、野山に行って秋草を見てもあまり感激しない。屏風が大事なのであって、建築は屏風をつくることである、というようなことを書いています。

　堀口は、建築の実作のうえでも、国家や大手企業の建物を設計する機会には恵まれませんでした。設計したのは、料亭やお金持ちのお妾さんが暮らす住宅です。教職では母校の大学ではなく、帝国美術学校——現在の武蔵野美術大学で教授を、のちに明治大学で教授を務め、工学部長までなり、その大学の校舎を多く設計しています。没したのは89歳。でも公表しなかったんですよね。密やかに亡くなりました。

堀口捨己の作品

デビュー作は上野公園を会場とした平和記念博覧会の施設です。伊東忠太の推薦で、第2会場の《平和塔》《交通館》《動力館・機械館》などを設計しています。バリバリの表現主義ですね。《動力館・機械館》［図37, 38］は木造で、アーチを多用したデザインです。しかし、建築的には構造的合理性を追求したものでした。つまり、木骨アーチで無柱の展示空間［図38］をつくりだし、その形がそのまま外形になったデザインです。卒業したばかりの頃に、こういうものを設計したわけですから早熟です。

　この後、先ほど話したように、ヨーロッパへ行きます。それでオランダの表現主義に影響されます。それで茅葺き屋根の《紫烟荘》［図39, 40］という別荘を設計します。当時のオラ

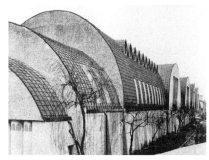
図 37 《平和記念博覧会動力館・機械館》(1921 年)

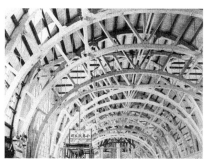
図 38 同 インテリア

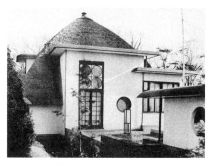
図 39 《紫烟荘》(1926 年)

図 40 同 インテリア

図 41 《岡田邸》(1933 年)

図 42 同 洋間インテリア

図 43 同 インテリア

図 44 同 平面図

ンダの草葺きの民家からインスピレーションを受けたものです。室内［図40］の天井は格天井で、四角い銀箔紙がはめ込まれ、壁には丸窓を開けて桟の付いたガラスを嵌めています。また、鎖が幾重にも掛けられた照明器具のデザインや、赤、青、黄色、銀灰の絨毯などは、むしろウィーン・ゼツェッションを想起させるほど艶やかです。

　そして代表作の《岡田邸》［図41-44］です。施主は浮世絵の研究家で、有名な芸者さんのために建てた家、つまり、代表作といってもお妾さんの家です。驚いたことに、和風の建築とバウハウス風のモダニズム建築が、ガチャンとそのままくっついているんですね［図44］。しかも、そのモダニズム部分はフレームのキューブという極端さです。つまり、伝統的な和風建築と現代的な洋間を併置し、そのそれぞれの内部空間にふさわしい庭も併置する構成をとっています。

　その和風側の庭園が、ススキと萩と野菊が植えられた「秋草の庭」です。その背景にはコンクリートの塀があるだけです。すごく楚々としていて、自然な庭です。そして洋風側は何にもない芝生の庭で、和風と洋風の間には、これらを区切る矩形の池があります［図43］。堀口は、和室［図41］もきっちりしていますね。しかし、なぜか両者が並立する建物の外観写真を発表していません。そういう意味では、併置の真意は謎です。

　先ほど説明した「様式なき様式」を書いた時に発表した建物が、《大島測候所》［図45］です。垂直・水平を強調した構成的なモダニズム建築で、「合目的性」を重視した作品です。とくに、観測塔の垂直性、円筒と直方体との組み合わせ、それから低層部の横長の窓の水平性のバランスやプロポーションはすばらしいと思います。「あくまでも事物的要求を充たす充たし方によって……」と「様式なき様式」で述べていますが、凡人にはできない構成です。

　その後につくったのが戦前の最後の作品《若狭邸》［図46］で、まるでル・コルビュジエです。設計したのが昭和14（1939）年で、第二次世界大戦がすでに始まってますから、物資が足りなくなっていきました。だから、驚くべきことに、1階は鉄筋コンクリートですが、2階から上と陸屋根は木造なんですね。案の定、雨漏りがして、最後はボロボロになってしまったようです。屋上にテラスがあって、庭にはプールがありました。

図 45 《大島測候所》(1938 年) 図 46 《若狭邸》(1939 年)

図 47 《八勝館御幸の間》外観 (1950 年)

図 48, 49 同 インテリア

図 50 《明治大学駿河台図書館》(1959 年)　図 51 《碉居》(1966 年)

この家に住んでいたのもお妾さんです。ここのプールで泳いでる姿は、絵になったんですかね。

　この実作を最後に、第二次世界大戦を跨いだ10年間、仕事はありませんでした。しかし、彼は決してその戦争に批判的ではなかったといわれています。また、ドイツのヒットラーについても賛辞を述べたりしていますが、戦時中に言ったことや、詠んだ歌を意図的に消したり、改変することをしなかったといいます。むしろ敗戦後、転向して民主主義を唱えたり軍部に寄り添った建築家を弾劾したりする人たちは軽薄に映ったのでしょう。彼はそのような風潮には背を向け、深く自省し、自らの世界に沈潜していきました。

　こうした長い沈黙ののちに手がけた戦後初めての仕事が、名古屋の《八勝館》[図47-49]という料亭でした。名古屋国体で天皇陛下が泊まるというのでつくったのが、「御幸の間」[図48, 49]です。16畳の主室と10畳の次の間とで構成された数寄屋造で、庭に面して、入側と外部に突き出した吹き放ちの月見台が付いています。その繊細さ、品格は《桂離宮》を彷彿とさせます。《待庵》の発見や《桂離宮》の研究の成果が結晶した作品といわれています。

　主室と次の間の間の襖は、江戸時代の截金という布地が貼り込まれています。楚々とした数寄屋建築で唯一あでやかな設えです。でもこの襖は、施主が横山大観に描かせようとしたのですが、堀口が断ったというエピソードで知られています。現代建築でも、アーティストのインスタレーションと、建築の意匠がマッチしていない例はよくありますが、堀口は大観の絵を認めながらも、自身の数寄屋建築には適していないと拒否しました。

　堀口数寄屋の特徴は天井にあるように思います。この天井は《三渓園臨春閣住之江の間》からの引用だといわれますが、村野藤吾、吉田五十八 *31、谷口吉郎といったほかの近代数寄屋のつくり手と違うのは天井だと思います。堀口数寄屋は、村野数寄屋と比べると「堅い」といわれますが、とくに、天井だけは線が多くて、材料にも非常に凝っていて饒舌です。

　晩年は、自身も教鞭を執った明治大学の建築を多く手がけます。その最初が《明治大学駿河台図書館》[図50]です。この頃は、柱と梁の単純な構成でモダニズム建築をつくるこ

*31
東京出身の建築家(1894-1974)。東京美術学校で岡田信一郎に学ぶ。1923年吉田建築事務所を開設。1925年欧米旅行。日本建築に転向、数寄屋作りの近代化を目指した。1946年から東京美術学校教授。代表作は《歌舞伎座》《五島美術館》《大和文華館》など。

とに徹底するようになります。駿河台の崖地に建てられ、アプローチ側から見える建物の下に4層の書庫があります。この建築には、大きい吹き抜けの閲覧室があり、床も壁も天井も緑でした。

　最後に紹介するのは茶席、《磵居》[図51]です。ここの8畳の広間は僕が好きな広間で、ここから見えるのも「秋草の庭」ですね。造作は基本的に栗です。床框も落とし掛けも栗の擲り仕上げ[*32]。天井は、栗の化粧垂木のかけ込み、それに桐の網代、竹の竿縁と格子ルーバーなどを組み合わせたものです。それから雪見障子の先に「秋草の庭」に張り出した竹縁など、堀口好みの見事な空間構成だと思います。

*32
擲面（なぎづら）とも言われる。木材を手斧（ちょうな）で研って仕上げたもので、数寄屋の床柱などの仕上げに用いられる。

121

Talk session *by Shinsuke Takamiya × Mitsuo Okawa × Yoshihiko Iida*

大川　今回は大正から昭和初期にかけて出てきた建築家を取り上げましたが、じつは日本近代建築史の中での一番のピークは、洋風和風ともに昭和初期なんです。

飯田　それは意外ですね。

大川　この時代は歴史主義の建築が最盛期を迎える一方で、新しくモダニズムが出てきます。その両方が重なるのが昭和初期なんですね。モダニズムが歴史主義からの反発で生まれる一方、歴史主義もモダニズムの側から影響を受けたりします。

飯田　日本の建築家もこの世代になると独自の世界をつくり出しているようで、それぞれに興味深い4人だなと思いました。

大川　髙宮さんは吉田鉄郎のような抑えたモダニズムの方を好むのだろうと思っていたのですが、今日は村野藤吾のことを熱く語っていたのが印象的でした。ああいう歴史主義や表現主義を備えたモダニズムも好きなんですね。

髙宮　僕も齢をとったから（笑）。基本的には抑えたモダニズムの方をいいと思いますけどね。

大川　日本大学理工学部には、吉田鉄郎から続くそういう作風があります。早稲田みたいに派手なことはやらない。

髙宮　大川先生の研究していた渡辺仁について、補足してください。

大川　髙宮さんは村野藤吾と並べて語りましたが、じつは、その師匠である渡辺節さんと生まれ年がほぼ一緒なんですね。「関東の仁、関西の節」と並び称されました。後世の評価に差がついたのは、渡辺仁の場合、渡辺節にとっての村野藤吾に相当する人がいなかったからだと思います。作品は素晴らしいものがあるけど、弟子をあまり育てませんでした。そして自分の建築論を発表しなかった。そのあたりが渡辺仁の評価が低い理由のように思います。みなさんも歴史に名を残したければ、いい作品をつくること、自分の考

えを発表すること、そして弟子を育てること、この3つを揃えてください。

飯田 今日、紹介された作品でとくにすごいと思ったのは堀口捨己の《岡田邸》ですね。西洋と日本の二面性を、そのままピタッと貼り合わせてしまっている。これがすごいのは、アイデアや技術よりも、度胸みたいなものではないでしょうか。

髙宮 モダニズム和風の大家は、堀口捨己、吉田五十八、谷口吉郎、村野藤吾、吉村順三の5人です。日本と西洋のモダニズムの境にいた人たちとも言えるでしょう。このうち、堀口、吉田、谷口の3人は、西洋へ行って建築を見て、「西洋建築をいまさらやってもかなわない」と思い、和風に転向するんです。ですから、スタートは洋風なんです。

飯田 堀口の《八勝館》は実際に見て、プロポーションの美しさに感動しました。一方、晩年の明治大学の校舎などはあまり面白くない。堀口捨己らしくない感じがします。

大川 僕もよくわからないですね。

髙宮 明治大学の和泉や生田の校舎では、教室の床と同じ勾配のスロープを外側に巡らせました。非常にザッハリッヒカイトな建物です。僕もあまり好きではないけど、堀口は開き直ったのではないか、という気がします。

飯田 名前通りに、己を捨てたわけですか。

髙宮 うまいですね。それが堀口の晩年の境地だったの

かなと思います。一方、村野藤吾は、《新高輪プリンスホテル》の宴会場で、女性の下着のような照明器具をつくったりして、「きれい寂び」の極致へと達しています。作風も非常に対照的だと思います。

大川 村野について補足すると、早稲田大学で学生だった時に、後藤慶二に教わって《豊多摩監獄》を見に行っています。日本における表現主義の現場に、すでに触れていたわけです。それから渡辺節のところに行って、今度は歴史主義を学ぶ。日本近代建築史で何が起きたのかを、ひとりの天才のもとに検証できるという面白さが、村野にはあります。それから堀口について、今日は指摘されなかった視点に触れておくと、メディアの重要性について、日本の建築界で最初に気がついた人です。分離派の展覧会は最初、学生食堂でやったのですが、本人たちも驚くほどの反響を得ます。それで翌年からは会場をデパートにしたり、岩波書店から作品集を出したりして、時代の寵児になっていきます。自分の作品集も渾身の作で、建築は思想であるということを、文章と作品集の形で示しました。

髙宮 そのあたりは磯崎新さんに通じますね 。

大川 そうです。堀口さんはおそらく、自分の作品は長くもたないということがわかっていました。《若狭邸》は1-2階が鉄筋コンクリートで、フラットルーフの最上階が木造です。数年でダメになると覚悟していたはずです。だから一番いい時に写真撮って、それを自分の思想とともに発表する。後は壊れても構わない。そう考えていたんだと思います。

髙宮 それで最後は、亡くなっても世間に公表しない。非常に興味の尽きない人ですよね。

飯田 会場から質問をどうぞ。

受講生 表現主義からモダニズムへと続く新しい建築の流れについて伺います。西欧からの影響がもちろんあったと思いますが、それがどうやって伝わったのか、もう少し詳しく教えてください。

髙宮 分離派建築会の頃、すでに新しいヨーロッパの表現主義の動きは伝わっていました。今西洋で何が起こっているかはわかっていて、雑誌などを通して直輸入的に採り入れていったと思います。

大川　アール・ヌーヴォー、ゼツェッション、表現主義の発生は少しずつタイムラグがあるのですが、日本ではそのあたりがほぼ一緒に入ってきました。最初はアール・ヌーヴォーが流行りますが、すぐに飽きてしまって、ウィーン・ゼツェッションに移る。日本人にはこちらの方が合っていたみたいですね。それに飽き足らない若い世代が、表現主義に向かいます。それが分離派です。日本の分離派は、思想はゼツェッションを受け継ぐけど、形はドイツの表現派を使うんです。北欧の建築はこれとまったく違う流れで、日本人の中にはこれに憧れた人がいました。その代表は今井兼次です。バウハウスやル・コルビュジエを見に行ったはずなのに、エストベリーの《ストックホルム市庁舎》を見て感動する。その後も、シュタイナーの《ゲーテアヌム》とか、ガウディの建物とか、ヨーロッパの伏流となっているいろいろな動きを見て、日本に紹介しました。これに刺激されて、村野もストックホルムに行くわけです。

髙宮　いろいろな建築が、非常に短い期間に凝縮された形で日本に入ってきて、それをしっかりと咀嚼し、消化したんですね。すごく胃が丈夫だった、日本の建築家は。

飯田　それでは今日はこの辺で終わりたいと思います。みなさんありがとうございました。髙宮先生、大川先生ありがとうございました。

第5回

［昭和・戦前］
合理派モダニズムの建築家たち
レーモンド・坂倉準三・前川國男・谷口吉郎

髙宮眞介

坂倉準三《神奈川県立近代美術館》(1951年)

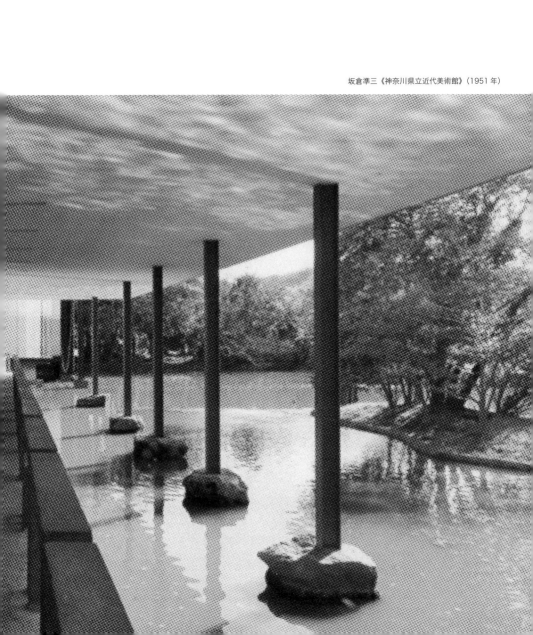

Introduction *by Yoshihiko Iida*

今日はアントニン・レーモンド、坂倉準三、前川國男、谷口吉郎という4人の建築家を取り上げます。時代が下って、1900年前後に生まれた方が主役になってきました。じつは僕がお会いしたことがある建築家も交じってきています。髙宮さんにとっても、建築ができあがった時のことをリアルタイムで知っているものが増えていきますので、より身近なものとして解説を聴くことができるのではないかと期待しています。ではお願いします。

Lecture *by Shinsuke Takamiya*

前回は表現派でスタートした建築家たちを取り上げました。つまり、表現主義に代表される初期モダニズムを体験した人たちでした。今回、お話しする建築家たちは、歴史主義はもちろん、表現主義からも完全に自由になった人たちで、根っからのモダニストです。ここに属する建築家は、4人のほかにもたくさんいます。吉阪隆正、吉村順三、……と挙げていくとすぐに20人を超えてしまうので、今回は4人に絞りました。この人たちはいずれも合理主義的なモダニストなのですが、それぞれに違う道を歩みました。

先進的なモダニズムと日本からの影響
──アントニン・レーモンド

まずアントニン・レーモンドですが、生まれたのは明治21(1888)年ですから、年代的には前回、取り上げた渡辺仁とほぼ一緒です。彼は最初から同年代の人たちと違い、むしろ次の世代に近くて、モダニズム建築を最初に日本にもたらした人といっていいと思います。

アントニン・レーモンド
(1888-1976)

　生まれたのは、チェコのボヘミア地方です。放浪癖のある人のことをボヘミアンと呼んだりしますが、レーモンドはまさにそうです。明治43(1910)年にヨーロッパでF・L・ライト[1]展があり、ライトの作品集も出版されて、急激に評価が高まります。レーモンドもそれに影響を受けて、どうしても自分はアメリカに

行きたいと思い、アメリカに密航するんです。そして、妻のノエミの紹介で、友達を伝ってライトに弟子入りします。ところが仕事がないので、1年で辞めてしまいました。その後、軍隊に入ったのですが、ライトが日本で《帝国ホテル》を設計することになって、ライトの方からレーモンドを誘ったんですね。それでレーモンドは、ライトとともに大正8（1919）年、日本へやってきます。横浜港に着いて、そこから車で東京へと移動するんですが、ちょうど大晦日の夜で、家々にしめ縄が飾られて、互いに酒を振る舞っている様子などを見て感激したようです。「この15マイルに3時間半を要した忘れない旅行の間に、私は日本の建築の最初の研究をはじめた」[2]と述懐しています。

　ライトの《帝国ホテル》を3年ほど協力した後、完成する前にライトのもとを去って、大正11（1922）年、日本で自分の事務所を開きます。ちなみに、前川國男、吉村順三という日本のモダニズムのパイオニアもレーモンド事務所に在籍しました。レーモンドは鉄筋コンクリート造の建築で、日本人建築家に手本を示しましたが、一方では、日本の伝統に学んだ木造の構法で、別荘や教会を多くつくりました。日本の木造や開口部などのディテールを紹介した『レーモンド建築詳細図譜』[3]という本も出しています。彼は、自分の人生を振り返って「私に現代建築の原則を教えてくれたのは日本の建築であった」[4]といっています。

　それから、彼の唱えた「近代建築の原理」というのがあります。それは「5原則」として、所内をはじめいろいろな機会に伝えられたといいます。それは、「単純さ」「自然さ」「正直さ」「直截さ」、そして「経済性」というものです。一見当たり前に思われがちですが、日本のヴァナキュラーな建築を体験した後で発した言葉として考えてみると、その重みがわかるような気がします。つまり、彼は合理主義といっても、バウハウス[5]的なドイツの合理主義があまり好きではなかったようです。逆に日本のヴァナキュラーな木造建築や庭園、そして自然と共生する生活を愛しました。これは、ある意味で評論家のケネス・フランプトン[6]が80年代に提起した「批判的地域主義」に通じるところがあると考えます。そういう意味で、彼はモダニズムで先陣を切った人だけれども、モダニズムを超えた人でもあったと思います。

[1]
フランク・ロイド・ライト（1867-1959）。ウィスコンシン生まれのアメリカの建築家。1893年独立。プレイリー・スタイルの住宅作品で有名になる。1910年施主の夫人とヨーロッパに駆け落ち旅行へ。帰国後ウィスコンシンにタリアセンを建設するも、放火により焼失。《帝国ホテル》の設計のため、1933年に来日したがホテルの完成を見ることはなかった。

[2]
アントニン・レーモンド著、三沢浩訳『私と日本建築』（鹿島出版会［SD選書］、2013年）

[3]
『レーモンド建築詳細図譜』（国際建築協会、1939年）

[4]
『私と日本建築』（前掲）

[5]
1919年ヴァイマールに設立された美術工芸学校。モダニズムの理念に沿った教育が行われ、同時代のデ・ステイルやロシア構成主義などと交流し、絵画、工芸、グラフィックなどに大きな足跡を残した。1925年デッサウに移り、1933年ナチスにより閉鎖。初代校長はヴァルター・グロピウス、第2代はハンネス・マイヤー、第3代はミース・V・D・ローエ。

[6]
イギリス生まれの建築史家、評論家（1930-）。AAスクール卒業。1972年コロンビア大学教授。モダニズムやポスト・モダニズムを批判し、1980年初に「批判的地域主義」を発表。場所性や環境を重視する理論を展開した。主著は『テクトニック・カルチャー』『現代建築史』。

しかし、軍国主義の日本が戦争へとつき進んでいく昭和13（1938）年、レーモンドは、事務所をたたんでアメリカへ引き上げます。そこで彼は軍の仕事を手伝います。ユタ州の砂漠に日本の木造家屋でできた町をそっくり再現する仕事に協力することになります。それは、アメリカが日本の都市を爆撃したときに焼夷弾の威力がどれくらいなのかを試すためのものでした。

戦争が終わると、やはり日本が忘れられなかったようで、マッカーサー元帥に直訴して、日本に戻ります。東京・麻布の笄町に、自宅兼オフィスを木造平屋で建てて、再び日本で活動し数々の名作を残しました。そして昭和48（1973）年に引退してアメリカに帰国、88歳で亡くなっています。

アントニン・レーモンドの作品

作品を見ていきましょう。レーモンドはライトから逃れようとするのですが、最初はどうしてもライトを引きずるんですね。なので、彼の初期の作品はライト調です。《東京女子大学図書館》［図1］や《聖心女子学院》［図2］はまさにそうで、コーナー部の扱いはとくにそれを感じさせます。

東京のアメリカ大使館に近いところに、《霊南坂の自邸》［図3，4］と呼ばれた住宅を設計します。これがたいへんな建築で、内外とも全部コンクリート打放しです。キューブを積み重ねたようなデザインで、これはキュビズムとかデ・ステイル[7]とかの関連を思わせます。ライトからの独立宣言であり、近代建築へ舵を切るスタートラインを示す建築でした。その完成が大正13（1924）年ですから、なんとG・T・リートフェルト[8]が《シュレーダー邸》を建てたのと同じ年ですよ。ほぼ同じ時代に、こういうことをやっていたんですから、天才的ですね。

そしてレーモンドは、日本の大工との出会いによって、軽井沢で《夏の家》［p.33］をつくります。木造の下見板張りで、屋根は木の枝で葺いています。2階に上がっていく室内の斜路の勾配に合わせて、バタフライ型の屋根が架かっています。じつはこの建築はル・コルビュジエ[9]の《エラズリス邸》のコピーなんですね。屋根の形も似ています。これが雑誌に載ったのを見て、ル・コルビュジエは「自分の建築がそのままできてるじゃ

*7
1917年オランダで創刊された雑誌『デ・ステイル』に由来する近代芸術運動。幾何学や垂直・水平、三原色などを特徴とし「エレメンタリズム（要素主義）」を主張した。T・V・ドゥースブルフとP・モンドリアンが中心メンバーで、建築家G・T・リートフェルト、J・J・P・アウトらが参加。

*8
ヘリット・トマス・リートフェルト（1888-1964）。オランダ生まれの建築家、家具デザイナー。1917年にデザインした《レッド・アンド・ブルー・チェア》が認められ、1919年デ・ステイルに参加。1924年にデザインした《シュレーダー邸》はデ・ステイルのアイコン的作品。

*9
本名シャルル=エドゥアール・ジャヌレ=グリ（1887-1965）。スイスのラ・ショー=ド=フォン生まれのフランスの建築家。ライト、ミースとともに「近代建築の3巨匠」のひとりとされる。

図1 《東京女子大学図書館》(1937年)

図2 《聖心女子学院》(1923年)

図3 《霊南坂の自邸》(1924年)

図4 同 平面図

図5 《聖ポール教会》(1934年)

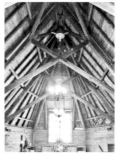

図6 同 インテリア

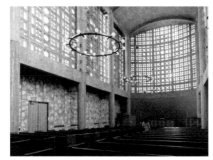

図7 《東京女子大学礼拝堂・講堂》(1934年)

図8 同 平面図

ないか!」と驚いて、レーモンドに手紙を書きます。最初は相当怒っていたそうですが、「あなたがコピーしたと認めるのならそれでいい、オリジナルの案よりも良くしてくれたことには感謝する」というような手紙ももらっています。

軽井沢には《聖ポール教会》[図5, 6]もつくりました。外に見える塔がチェコ風です。内部の小屋組[図6]は鋏の形をしたトラスでつくっています。これがレーモンドの専売特許のようになり、のちにもこの「鋏状トラス」がよく使われていきます。ここで日本の大工さんと話し合いながら、大空間を丸太で架構する技術を身につけていったそうです。このような木造建築様式を、大川先生は「木造モダニズム」と呼びましたが、非常に触覚的な建築です。「レーモンド・スタイル」とも呼ばれました。

それと同じ頃に、《東京女子大学礼拝堂・講堂》[図7, 8]を手がけます。これはA・ペレ*10の《ル・ランシーの教会》とまるで同じです。鉄筋コンクリートの丸柱が並んでヴォールトの天井を支え、穴あきブロックとステンドグラスの組み合わせから光を入れています。塔もそっくりですね。ただし平面[図8]はユニークで、礼拝堂と講堂が背中合わせになっていて、講堂の客席の最上部が、礼拝堂の2階の合唱席につながっています。そして、その接合部の1階がジョイント・エントランスになっているという構成は見事ですね。

先に触れたとおり、太平洋戦争の間はアメリカで活動して、昭和23(1948)年に日本に戻ります。そこで最初に手がけたのが、皇居の竹橋近くの《リーダーズ・ダイジェスト東京支社》[図9-11]です。今の《パレスサイドビル》のところにありました。僕が若い時にはこれがまだあって、日本にもこういう建築があるんだ、と感激した記憶があります。

これのすごい点は構造です。2階建ての鉄筋コンクリート造ですが、真ん中に大きな柱があって、そこから梁が伸びてるのですが、完全なキャンティレバー(片持梁)ではなくて、外周部に、コンクリートを充填した細くて丸い鉄骨柱が斜めに入っているんです。これで建築がすごく軽く見えるんですね。これを見て、日本の構造家はびっくりしたそうです。そして、学会を舞台に論争が繰り広げられます。坪井善勝*11は「こんな細い柱では日本には地震があるのでダメだ」と批判すると、

*10
オーギュスト・ペレ(1874-1954)。ベルギー生まれのフランスの建築家。エコール・デ・ボザール中退。早くから鉄筋コンクリートに注目し、1903年《フランクリン街のアパート》を鉄筋コンクリート造で完成させた。打放しコンクリート仕上げも初めて採用し、ル・コルビュジエらのモダニズム建築家に大きな影響を与えた。

*11
東京出身の構造家、構造デザイナー(1907-1990)。コンクリート・シェル構造の世界的権威。東京帝国大学卒業、1942年同大学第二工学部教授。丹下健三の作品の構造デザイナーとして活躍し、《国立屋内総合競技場》など名作を残した。

図9 《リーダーズ・ダイジェスト東京支社》(1951年)

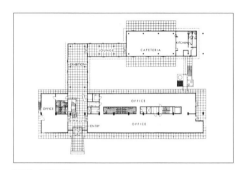

図10 同 平面図

図11 同 断面図

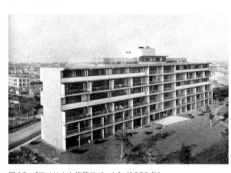

図12 《アメリカ大使館アパート》(1952年)

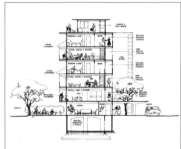

図13 同 断面図

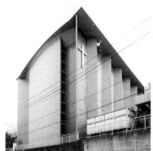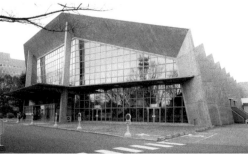

図14 《聖アンセルム教会》(1955年)　図15 《群馬音楽センター》(1961年)

構造設計を担当したP・ワイドリンガー[12]は、「いやラーメンで解析してるし、斜めにしたことでせん断力が少なくて済むんだ」と答えます。実際、ディテールもよく考えてあって、ピン接合だけれども、半分は剛構造のような解決をしているようです。結局、日本の構造家たちが脱帽することになります。これが「リーダイ論争」と呼ばれるものです。それから、ランドスケープは彫刻家イサム・ノグチ[13]が手がけています。

　続いて、《アメリカ大使館アパート》［図12，13］を設計します。今はハリー・ウィーズが設計した建物がありますが、その同じ場所にこれが建っていました。すごくプロポーションがきれいな建物でした。6層建てで、構造的には住戸間に設けた一方向の鉄筋コンクリートの壁だけで支えています。《リーダーズ・ダイジェスト》よりも、よっぽどこっちの構造の方が問題ですよね。だからすごく軽快なんですけれど。住戸はデュープレックス[14]になっていて、内部の共用廊下と別にサービス用の外部の通路があります。断面［図13］もユニークですね。

　目黒の《聖アンセルム教会》［図14］も、構造がスレンダーで、きれいな建物です。折板構造の壁上に薄いヴォールトの天井が架かっている構成です。ヴォールトのコンクリートの厚さが8cmというからすごいですよね。経済性を追求して、構造的な工夫に取り組んだそうです。コンクリート打放しにベンガラ色を塗るのは、レーモンドの専売特許でした。

　笄町の《麻布笄町の家》は自宅兼アトリエで、「レーモンド・スタイル」がよく現れた建築です。主空間には掃き出し窓と障子が使われていて、スタッフ・ルームには「鋏状トラス」が使われています。

　晩年の大作が、群馬県高崎市にある《群馬音楽センター》［図15］です。《聖アンセルム教会》に似た折板を、連続的に屋根にも使った建物で、歳をとってからこういうダイナミックな形を構想できる建築家は素晴らしいですよね。市民の献金によってつくるという予算の制約もあって、レーモンドは徹底的に無駄を省くことに専念したといいます。この建設の音頭をとった高崎の名士、井上房一郎はレーモンドに大変惚れ込んで、高崎に《麻布笄町の家》をそのまま写した住宅を建てて住んでいたほどでした。この《練馬音楽センター》の主である群馬交響楽団を育てたのも井上で、そんなことから建設にも関わっています。

*12
ポール・ワイドリンガー（1914-1999）。ハンガリー生まれのアメリカを代表する構造エンジニア。グロピウス、セルトなど多くの有名建築家と協働。高層建築の構造のパイオニアで、大スパン構造や膜構造でも知られる。

*13
アメリカ生まれの彫刻家、作庭家（1904-1988）。父、野口米次郎と、アメリカ人の母の間に生まれ、幼少時代は日本で過ごす。パリに留学、ブランクーシに師事。1955年に来日、谷口吉郎らと交流。《広島平和記念公園》《香川県庁舎》などで丹下健三と協働した。

*14
共同住宅などで、各住戸が2層以上で構成されるタイプのもの。

大規模都市開発から家具まで——坂倉準三

次は坂倉準三です。生まれたのは岐阜県羽島の造り酒屋でした。今まで取り上げてきた建築家と違って、この人は建築学科を出ていません。昭和2(1927)年、東京帝国大学の文学部美学美術史科を卒業しています。つまり辰野金吾以来、続いてきた"国家御用達"の建築家の流れとは全然違うところにいた建築家です。坂倉はル・コルビュジエの《国際連盟会館》のコンペ案にものすごく心を動かされて、そこで勉強したいと思い、ル・コルビュジエの門を叩きます。しかし、それまで建築をやっていなかったので、専門学校に行くようにル・コルビュジエに諭されます。パリ工業大学で建築を学び、前川國男の紹介でようやく入門が叶い、結局、ル・コルビュジエの下で10年近く勤めました。日本人建築家でル・コルビュジエの事務所にいたのは、坂倉の他に次にお話しする前川國男と吉阪隆正[15]ですが、その中でル・コルビュジエらしさを一番受け継いだ建築家といわれます。彼自身、ル・コルビュジエに対して、生涯深い敬愛の念を抱き続けたといいます。

坂倉準三
(1901-1969)

日本に帰国して独立、昭和15(1940)年に事務所を開設します。設計だけでなく、昭和35(1960)年に日本で開かれた世界デザイン会議の実行委員長や、日本建築家協会の会長も務めました。

設計に関しては、数十万m²の都市計画から家具の制作まで、幅広く手がけました。たとえば、東京の副都心である渋谷、新宿、池袋の駅周辺の主だった部分を手がけたのは坂倉です。具体的には、渋谷のターミナル駅の建築群、そして新宿の西口のデパート群や広場、さらには、池袋の《サンシャイン60》の場所で最初の頃の都市計画をやっています。

ル・コルビュジエのもとでともに学んだC・ペリアン[16]とは生涯親交を結び、彼女を日本にも招聘し、自身も工芸、民芸に触れ、家具の製作に情熱を注ぎました。曲線、曲面を使った家具は有名で、事務所には家具の工房まであったといいます。

坂倉は、リベラルな精神と国際感覚を身につけた数少ない建築家のひとりでした。彼のもとからは、西澤文隆や阪田誠造、太田隆信といった坂倉亡き後の事務所の継承者や、芦原義信をはじめ多くの著名な建築家[17]が巣立っていきました。

晩年に振り返って、「私自身は商人の家に育っています。

[15]
東京出身の建築家、登山家(1917-1980)。早稲田大学卒業。1950年渡仏し、ル・コルビュジエのアトリエに在籍。帰国後、吉阪研究室で設計活動開始。1951年早稲田大学教授。代表作は《ヴェネツィア・ビエンナーレ日本館》《ヴィラ・クゥクゥ》など。

[16]
シャルロット・ペリアン(1903-1999)。パリ生まれのフランスの建築家、インテリア・デザイナー。1927年ル・コルビュジエのアトリエ入所。前川國男、坂倉準三と親交を結ぶ。1937年独立。1940年日本政府の招きで来日、伝統工芸分野で交流。代表作に《LCシリーズの家具》などがある。

[17]
ほかに、山崎泰孝、戸尾任宏、東孝光、水谷頎之、室伏次郎(以上、日本建築学会賞作品賞受賞者)、藤木隆男、嶺岸泰夫、藤木忠善、阿部勤らが在籍した。

［……］さむらいの家ではありません。官僚的なものにはどうしても馴染めない」[18]と述懐しています。

坂倉準三の作品

坂倉のデビュー作は、昭和12（1937）年の《パリ万博日本館》［図16］です。これが万博パヴィリオンのグランプリを獲りました。高名な建築評論家のS・ギーディオン[19]も、30歳そこそこの建築家がこんな傑出した建築をデザインしたのはすごいことだ、と絶賛しています。もともとこのパヴィリオンは、コンペで1等をとった前田健二郎の案で建てられることになっていました。坂倉は現場監理のスタッフとして現地に行ったのですが、前田案が敷地に合わないということで、ル・コルビュジエの事務所を借りて設計をやり直し、まるっきり違う案にしてしまいました。鉄骨造ですが、日本の木造の軽やかさが感じられます。当時としては、初めて国際的に認められた日本の近代建築で、画期的なことだったと思います。

　日本に帰った坂倉は、事務所を開設しますが、仕事がありません。戦時中は満州国の首都新京の住宅地計画などをしています。戦後、木造の《高島屋和歌山支店》に続いて、東京では鉄筋コンクリート造の《日仏学院》［図17］を建てています。今も残って使われていますね。マッシュルーム柱は青色で、木製のサッシュも当初は緑色でした。中央線の電車から見上げた竣工当初は、周りにあまり高い建物がなく、さらに軽やかに感じた記憶があります。

　そして、初期の代表作が鎌倉の《神奈川県立近代美術館》［図18-20］です。アイディアのもとは《パリ万博日本館》です。昭和26（1951）年の竣工ですから、終戦後まだ6年しか経っていません。資材は乏しく、ありあわせのものでつくらざるを得なかったといいます。コンペ[20]で1等をとって実現したものですが、選ばれた理由は、他の案が鉄筋コンクリート造だったのに対し、これは鉄骨造で工事費が半分でできるからだったそうです。アプローチの階段で2階に上がって、そこから展示室を一回りして階段を降りると彫刻の庭があり、そこから池に連続するという、シークエンシャルな空間が考えられています。ル・コルビュジエが提唱した、建築のプロムナードですね。とくに、

[18]
松隈洋著『坂倉準三とはだれか』（王国社、2011年）

[19]
ジークフリート・ギーディオン（1888-1968）。スイス生まれの建築史家、建築評論家。ミュンヘン大学でH・ヴェルフリンに学ぶ。ル・コルビュジエらとともに近代建築運動の推進役となり、1928年CIAMの設立の中心メンバー。1938年ハーヴァード大学客員教授、1946年ETH教授。主著は『空間・時間・建築』。

[20]
1950年に行われた当時としては大型の指名コンペ。参加者は坂倉のほかに、谷口吉郎、前川國男、山下寿郎、吉村順三で、審査委員長は吉田五十八だった。

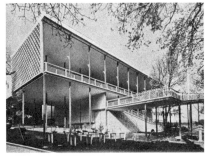
図16 《パリ万国博覧会日本館》(1937年)

図17 《東京日仏学院》(1951年)

図18 《神奈川県立近代美術館》(1951年)

図19 同 平面図

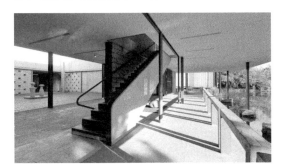
図20 同 1階ピロティ

図21 《国際文化会館》(1955年)

図22 《国立西洋美術館》(1959年)　　図23 同「19世紀ホール」

このピロティ部分[図20]は秀逸で、素晴らしい建築だと思います。近年、取り壊しが取り沙汰されましたが、保存運動が功を奏して、鶴岡八幡宮の所有になり残ることになりました。

昭和27(1952)年には東急の五島慶太からの依頼で、《渋谷総合計画》を手がけます。山手線、井の頭線、玉川電車、地下鉄などが集まる交通の要所に、駅と商業施設を複合させることで、さまざまな問題を解決しています。いわゆる駅ビルの嚆矢となった建物です。最初に《東急会館》をつくり、その後も《東急文化会館》などを建てていきました。最後の《西口ビル》まで、20年も続いた開発計画が終る頃に、坂倉は亡くなっています。現在また大規模な再開発が進行中で、その姿を変えようとしていますが、それまでの渋谷をつくったのは坂倉だといっていいと思います。

《国際文化会館》[図21]は坂倉と前川國男、吉村順三の3人による共同設計です。そのせいか、ル・コルビュジエ+レーモンドという雰囲気がありますね。アメリカのロックフェラー財団の働きかけで、国際文化の交流のための拠点として建てられました。60年以上経っていますが、モダニズムの素晴らしさが今でも鑑賞できる数少ない建築のひとつです。三菱財閥の《岩崎邸》があった跡地で、七代目小川治兵衛[*21]による庭園をそのまま残したところが特長です。

東京・上野の《国立西洋美術館》[図22, 23]はご存知の通りル・コルビュジエの設計です。坂倉がル・コルビュジエを日本に招くのですが、仕事がないのに行くわけにいかないと断られて、それならばと仕事をつくったという逸話が残っています。坂倉、前川、吉阪という3人の弟子が協働し、実施設計と監

*21
京都出身の庭師(1860-1933)。通称「植治」。東山などを借景とし、流水を組み入れた自然風景的な近代日本式庭園の第一人者。代表作は《円山公園》《無鄰菴》《旧古河庭園》など。

図24 《シルクセンター》(1959年)　　図25 《新宿駅西口広場》(1966年)

理をやっていて、坂倉が意匠を担当しました。ル・コルビュジエの基本計画では、近代美術館、多目的ホール、現代美術館の3つがセットで提案されていますが、資金がなくて実現したのは、近代美術館だけでした。平面は正方形で、真ん中の吹き抜けの「19世紀ホール」[図23]から2階に向かい、展示空間を回遊していく形式ですね。これはル・コルビュジエが提唱した渦巻状に成長していく「無限成長美術館」[*22]のアイディアによるものです。今、見ると展示室が少し狭苦しい感じがしますが、学生時代たいへん感激してよく通いました。のちに前川が展示室の増築をしています。

　このレクチャー会場からも近い《シルクセンター》[図24]も坂倉です。これも6者の指名コンペでした。下部の打放しコンクリートのフレームは、ブルータルな印象を受けますが、上のホテル部分はすごく軽い感じにつくられていて対照的です。1階の外周部はアーケードになっていて都市に開かれ、しかも低層階はスキップ・フロアになっています。道路からの軸線を意識していて、当時は、横浜のランドマークとなった建物でした。

　《新宿駅西口広場》[図25]では、重層の立体的交通広場という珍しい解決法が採用されました。新宿副都心の開発と一体的に西口の交通を処理する必要から、地下1階を歩行者、地上階を自動車とバスのために開放して歩車分離を果たし、地下2階には駐車場を計画するという駅前広場の設計です。小田急が広場建設の特許業者として認められたため、坂倉にまわってきたのだそうです。膨大な地下空間の換気システムのための50m×60mという楕円形の双子の開口部は、新宿西口のアイコンになりました。

*22 ル・コルビュジエによる1929年の《ムンダネウム計画》に登場する渦巻き状に拡大成長できる美術館計画。《国立西洋美術館》はこのコンセプトにもとづいている。インドにも2館建設された。

リベラルな建築家像を求めて——前川國男

前川國男は、僕が大学生だった時に、客員教授として大学に来ていました。最初に、開口一番言われたのは「あなたたちはこれから美味しい料理を食べて、いい絵を観て、いい音楽を聴きなさい、そうしないと建築家になれませんよ」というものでした。前川は、自分でそれを実践しました。美味しい料理を食べたかどうかはさだかではありませんが、事務所の所長室にある本は、ほとんどが美術関係のものでした。乗っていた車はジャガー。そしてゴルフが好き、音楽が好きで、とくにオペラを好んだそうです。

前川國男
(1905-1986)

そういう人生を歩む一方で、権力におもねることなく、リベラルな建築家であることを貫き、建築家の自由を奪おうとするものに対して真正面から戦いました。前川が生きていたら、今の建築界や世の中に対して、どんなことを言うだろうかと、時々思います。

生まれは新潟です。父親は土木技師でした。母親は青森は弘前の名家出身で、弟春雄は日銀総裁を務めた人です。5歳の時に東京に出てきます。第一高等学校から、東京帝国大学へと進みますが、もうこの頃には英語ができて、J・キーツ[*23]やW・B・イェイツ[*24]の詩を原語で諳んじていたという話があります。第一高等学校時代にJ・ラスキンの『建築の七燈』[*25]を原書で読んで、自分は建築家になると決めていたというから早熟ですね。

昭和3(1928)年、東京帝国大学の建築学科を卒業すると、ル・コルビュジエのところへ行きます。なぜそうしたかというと、前回のレクチャーでも触れましたが、学内では構造系の佐野利器教授が力を振るっていて、「形や色をやるのは婦女子の仕事」という考え方が支配的だったんです。ただひとりデザインの話をできる先生が岸田日出刀[*26]で、前川がフランス語の勉強をしているのを知ると、ル・コルビュジエの原書を読めと薦めたんですね。それに前川は強烈な影響を受けるんです。それで、卒業したその日に、父親とは、青い眼の人とは結婚しないという約束をし、当時のお金で4,500円を持って、神戸から船に乗ってパリへ向かいます。叔父が国際連盟の日本代表としてパリに駐在していたので、そこに転がり込んだそうです。それでル・コルビュジエの門を叩き、2年間働きました。入所し

*23
ジョン・キーツ(1795-1821)。19世紀のイギリス・ロマン主義を代表する詩人。

*24
ウィリアム・バトラー・イェイツ(1865-1939)。イギリス神秘主義、ロマン主義など幅広い作風で知られるアイルランドの詩人、劇作家。

*25
19世紀イギリスの美術評論家、ジョン・ラスキン(1819-1900)により、1849年に執筆された建築思想書。高橋・松山訳『建築の七灯』岩波文庫1997年。ゴシック・リヴァイヴァル様式を擁護し、建築のあるべき姿を7つの章で説いた。

*26
福岡市出身の建築家(1899-1966)。東京帝国大学卒業、1929年同大教授。岸田研究室には、前川國男、丹下健三、立原道造、浜口隆一らが在籍。1940年のオリンピック(返上)や、1964年の東京オリンピックの施設計画に関与。代表作は『東大安田講堂』など。

た翌日に、ル・コルビュジエに《ガルシュの住宅》*27に連れて行かれて、「その時の感激はいまだに忘れられない」と言っていたそうです。

　前川は坂倉と同じくル・コルビュジエの弟子ですが、師からは主にリベラルな精神を継承するんですね。ル・コルビュジエをコピーしたような作品はあまりなくて、建築家の矜持というか、そういうところを受け継いだのだと思います。

　帰国した前川は、レーモンド事務所に籍を置きました。でも給料を返上して、コンペをやっていたそうです。前回、渡辺仁の時に話した《東京帝室博物館》[p.27]のコンペにも参加しますが、「日本趣味を基調とする東洋式とすること」という設計条件に、彼は猛反発したんですね。ル・コルビュジエのところから帰って来たばかりでしたから、落選覚悟でル・コルビュジエ風の案をつくって出しました。それがものすごく有名になって、「負ければ賊軍」*28という敗戦記を書くんです。「負けるのがわかっていても、戦わずして何の建築家か」と煽ったんですね。

　そして昭和10（1935）年に独立、事務所を開設します。前川は多くの建築家や構造家を育て、協働しました。建築家、丹下健三や構造家、木村俊彦*29らを輩出し、評論家、浜口隆一*30も在籍しました。横山不学とは構造で、高山英華とは都市計画で、渡辺義雄とは写真で協働するなど、その関係は広範囲にわたりました。

　昭和30（1955）年の「白書一建築家の信条」*31という文章では、設計事務所がダンピングして仕事を取り合う状況を批判します。その中では、自分の事務所の収支を公開することまでしました。設計事務所の経営でダンピングする余地などないことを示し、返す刀で、大学から給料をもらうことで、安いフィーで設計しているプロフェッサー・アーキテクトを非難しています。

　晩年になって、前川は第1回日本建築学会大賞を受賞します。その時のスピーチが「もうだまっていられない」*32というタイトルです。「社会のために尽くす自由な建築家が本来の姿なのに、なぜみんなそれをわからないんだ」と、彼は世の中に対して絶句しています。

*27
1928年ル・コルビュジエによって完成した住宅。正式名称は《シュタイン邸》。黄金分割などの比例を駆使した作品で、前の年に自身が発表した「近代建築の5原則」のうち、「自由な平面」「自由な立面」「水平連続窓」などを実現している。

*28
『国際建築』（1931年6月号）

*29
香川県出身の構造家（1926-2009）。1964年木村俊彦構造設計事務所設立。2006年日本建築学会大賞受賞。

*30
東京出身の建築評論家、建築史家（1916-1995）。東京帝国大学卒業、1943年同大学大学院修了。主著は『ヒューマニズムの建築——日本近代建築の反省と展望』。

*31
『新建築』（1955年7月号）

*32
『建築雑誌』（1968年10月号）

前川國男の作品

では作品を見ていきます。デビュー作は《木村産業研究所》[図26, 27]で、レーモンド事務所時代の作品です。これはル・コルビュジエの《ラロッシュ邸》に似ていますね。違うところは、水平連続窓ではないところで、柱型が出ています。ル・コルビュジエが提唱した「自由な平面」や「自由な立面」は、日本には向いてないということを最初から気づいていたのでしょう。でも、初期モダニズムの初々しい作品で、なかなかいい建築だと思います。

《自邸》[図28, 29]は昭和17(1942)年に建てられたものです。第二次世界大戦下ですから、鉄やコンクリートは使えません。木造で、しかも30坪という規制の中でつくった建築です。勾配屋根が架かった飛騨の民家のような建物ですけど、二層吹き抜けの空間が真ん中にあるんですね。外観は民家風ですが、内部はキューブ状の白い空間です。レーモンド仕込みでしょうか、木造しかできない時代でもモダニズムを追求しています。

戦後になると、再開した新宿の《紀伊國屋書店》[図30]の建物も設計しました。今の《紀伊國屋新宿本店》も前川の設計ですが、それが建つ以前の建物です。これも木造で、真ん中が吹き抜けのホールになっており、バルコニーが廻っていて、たいへん開放的な書店でした。文化人は、この空間に戦後の自由を感じ取ったといいます。

前川は、戦後の日本のモダニズムの将来を見据えて、「テクニカル・アプローチ」[33]という道を進もうとします。建築を成立させるさまざまな技術をまず先に解決しなくてはいけない、それを率先してやろうということです。それが最初に結実したのが《日本相互銀行本店》[図31]です。この建物では、上層を鉄骨の軽い純ラーメン構造とすることで営業室の吹き抜け空間を実現し、外側はアルミ材によるカーテン・ウォールとしました。ところが技術がまだ追い付いていなくて、カーテン・ウォールから雨漏りが起こり、前川は、自分でお金を出してこれを直します。そこで彼は、自身が標榜したテクニカル・アプローチに、限界があることも悟ってしまうんですね。その反省から、コンクリートやタイル、石といった古びながら風格を生むような素材の建物へと向かうことになります。

[33]
建築の軽量化、工業化による合理的な構法を目指した設計手法。戦後の日本の産業の遅れを念頭に置き、《日本相互銀行本店》の設計などで前川が提示したもの。鉄骨構造、軽量コンクリートの採用、アルミ・カーテン・ウォール、アルミ吸音パネルの開発などを試行した。

図 26 《木村産業研究所》(1932 年)　　　　　　　　図 27 同 1 階平面図

図 28 《自邸》(1942 年)　　　　　　　　　　　　図 29 同 1 階平面図

図 30 《紀伊國屋書店》(1947 年)　　　　　　　　図 31 《日本相互銀行本店》(1952 年)

図 32 《神奈川県立図書館・音楽堂》(1954 年)

《神奈川県立図書館・音楽堂》[図32]は、木質で仕上げられたホールの音響が良いことで有名になり、その後手がける数多くのホールの原型になりました。それまでは、東京でも《日比谷公会堂》や《東京都体育館》などがコンサートに当てられるくらいで、本格的なコンサートホールはありませんでした。敗戦で疲弊していた市民が待ち望んだホールでした。図書館は、真ん中に書庫を配置することによって、前川好みの外に向かって開かれた閲覧空間を実現しています。

前川の建築は、《世田谷区民会館》の頃から少し変わってきます。テクニカル・アプローチに別れを告げて、コンクリート打放しのブルータリズム建築に向います。ピロティの低層が水平に延びる公民館と、折板構造のホールに囲まれた広場に、前川らしさがでています。そのL型の建物で囲まれた広場は、次の《京都会館》[図33, 34]に継承されます。プレキャスト・コンクリートの反り返った深い庇と回廊、そして炻器質タイルの壁面という、以降前川が追求していくデザイン・エレメントの原型がここで完成します。疎水を前面に擁した建築の佇まいも、京都の日本的な風景にしっかり溶け込んでいます。しかし最近、保存のため改修されていると聞いています。

同じ頃に、同じようなデザインで東京・上野に《東京文化会館》[図35, 36]を設計します。当時一世を風靡した日本のブルータリズムの最高傑作といっていいと思います。敷地は師のル・コルビュジエによる《国立西洋美術館》の真向かいです。当時の日本には、舞台機構からいって、本格的なオペラを上演できるところはなく、これが初めての本格的な音楽ホールになりました。こけら落としは、L・バーンスタインの指揮によるニューヨーク・フィルハーモニーの公演で、終わってステージから降りて来たバーンスタインが、前川に「素晴らしいホールだ」と言ったそうです。ホール自体もそうですが、外部のテラスとつながっていく広々としたロビーもいいですね。前川はフランスにいた2年間に、オペラをはじめ、近くのコンサート・ホールにしょっちゅう音楽を聴きに通ったそうです。それくらい音楽好きですから、こういうホールのつくり方を身に染みてわかっていたのでしょうね。その証拠に、半世紀以上経っても色褪せることなく、オペラが上演され現役で活躍しています。

《埼玉県立博物館》[図37, 38]は前川の晩年の境地を示

図33 《京都会館》(1960年)

図34 同 平面図

図35 《東京文化会館》(1961年)

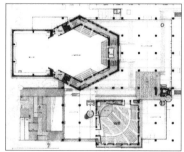

図36 同 平面図

図37 《埼玉県立博物館》(1971年)

図38 同 平面配置図

図39, 40 《東京海上ビルディング》(1974年)

図41 同 平面配置図

145

す傑作です。今見ても非常にいいですね。見所は先ほど話
したような古びながら風格を生むということ。もうひとつは、回
遊式庭園[34]のような建築で、来館者が歩いていくと、その都
度、見える景色が変わっていく。そのシークエンシャルな空間を、
建築と庭でつくっていることです。「一筆書き」と彼がいうプラ
ンのつくり方です。晩年の前川は、パリに建つ石の建築の良
さがわかったといいます。それを目指しながら行き着いたのが、
打ち込み陶板タイル、打放しコンクリート、耐候性鋼などの素
材の選択と、「一筆書き」と名付けた平面構成でした。平良
敬一さん[35]は、それは「前川の日本的感性」だといっています。
このシークエンシャルな空間と、開口部を通して生まれる内外
相互貫入の空間は、次の《熊本県立美術館》や《福岡市美
術館》へとつながっていきます。

　前川が手がけた超高層ビルが《東京海上ビルディング》[図
39-41]です。超高層なのに外側から引っ込めて、避難用の
バルコニーをつくっているところが珍しいですよね。この建物
の周辺は、いわゆる「三菱村」といわれるエリアで、三菱地
所は高さ31mに揃えて建物を建てていました。そこで、東京
海上が超高層ビル構想を打ち出すのですが、三菱地所に断
られてしまいます。それで前川のところに依頼がくるんです。
前川は、高さ130mのタワー案をつくって、東京都に申請を出
すんですね。そうすると、皇居を見下ろす建築はけしからん
という理由で許可できないという話になる。もちろん前川は戦
います。再審査を請求して、それが降りると今度は大臣認定
がある。国が出てくるわけです。最終的には、当時の総裁選
を控えた佐藤栄作が出てきて、そこから東京海上に話が回っ
たらしく、少し低くして100mで完成しています。この決着を
前川は悔しがりました。建物はレンガ色の外装ですが、前川
は自嘲を込めて、これはカチカチ山のたぬきが焼けこげになっ
た色と言ったそうです。この超高層建築の建設に反対してい
た三菱地所も、今ではこの近くに超高層ビルをドンドン建て
ていますけどね。

科学者とロマン主義者の二面性――谷口吉郎
谷口吉郎さんとは面識もあった先生なので、気持ちとしては「さ

*34
室町時代の禅宗庭園や江
戸時代の大名庭園などで
造営された形式で、一般的
には池を中心に周りに園路
を巡らせ、築山、橋、名石、
東屋などを鑑賞する庭園。
代表的なものは《鹿苑寺
庭園》《兼六園》《後楽園》
など。

*35
沖縄出身の編集者(1926-)。
東京大学卒業。『新建築』
『建築知識』『建築』『SD』
などの編集に携わる。1974
年建築思潮研究所を設立。
『住宅建築』『造景』など
を創刊した。

ん」付けで話したいのですが、これまですべて敬称を略してきましたので同様とします。

　谷口は、近代建築家の中でもユニークな人です。いわゆるモダニズムからスタートして、和風へと転身していきました。また、工場のような実用的な建物を設計すると同時に、記念性の強い墓碑や文学碑をつくる。もともとは東京工業大学教授で、屋根にかかる風圧の研究をして、その成果は建築基準法の中にも使われているという工学者なのですが、一方では随筆をたくさん書いた名文家としても知られます。このように二面性をもった多彩な人でした。

谷口吉郎
(1904-1979)

　生まれは金沢です。九谷焼の窯元の家の長男として生まれます。吉田鉄郎も出た第四高等学校から東京帝国大学へ進みます。前川國男とは同窓で仲が良かったそうです。昭和3(1928)年、卒業すると、佐野利器教授のすすめもあり東京工業大学で教職に就きます。そして昭和13(1938)年、34歳の時に、伊東忠太教授の推薦で、第二次大戦中のドイツに行きます。ベルリンの日本大使館につくる庭を監修するために派遣されたものでした。そこで谷口は、K・F・シンケル[36]の新古典主義の建築と出会い大きな影響を受けます[37]。興味深いのは、谷口は、モダニストでありながら堀口捨己らの「分離派建築会」を批判するんですね。ああいう芸術至上主義は、生活から遊離していて良くないといいます。それからル・コルビュジエも、教条主義的だと批判しています[38]。

　先に触れた通り、後半は和風の建築に転じます。和風のモダニズムをやった建築家には、前回、取り上げた堀口捨己もいますが、非常に対照的です。堀口はオランダですが、谷口はドイツから影響を受けました。堀口は分離派で、谷口は新古典主義。堀口が千利休や《桂離宮》の研究をしていたのに対し、谷口は風圧の研究をしていた。建築の作風も、堀口は「日本」とモダニズムの止揚に苦労して《岡田邸》のような建築をつくりますが、谷口にはそうした葛藤はなく、近代数寄屋といわれる建築をつくっています。谷口がよく使った言葉に「意匠心」があります。できあがった建築よりも、それをつくる側の人の心を大切にしたいという、ロマン主義的な捉え方ですね。それを非常に大事にしました。こういうところも、いわゆる合理主義一辺倒の建築観とは違うところです。それを進

[36]
カール・フリードリッヒ・シンケル(1781-1841)。プロイセン生まれの建築家、都市計画家、舞台美術家。F・ジリー(1772-1800)のもとで、18世紀の新古典主義様式を学ぶ。プロイセン王室建築家、ベルリン建築総監。代表作は《ノイエ・ヴァッヘ》《アルテス・ムゼウム》など。

[37]
ベルリンにおけるシンケル行脚の記録は、『雪あかり日記』(東京出版、1947年)というエッセイで著された。

[38]
「分離派批判」(『建築思潮』1928年12月号)／「コルビュジエ検討」(『思想』1930年12月号)／「コルを掴む」(『国際建築』1929年5月号)

んで実践したのが「博物館明治村」です。谷口は、明治初期に棟梁たちがつくった、いわゆる「擬洋風建築」[39]も意匠心の点で優れた遺産だと評価して、それを壊してはいけないと考えて、「博物館明治村」[40]を開村しました。

このように、科学者とロマン主義者の二面性が、谷口の最大の特徴だといえます。浜口隆一の谷口へのインタヴューで、「最初はモダニズムの建築をやっていたのに、だんだん違う方向へ行っているがなぜか」と質問をしたことがありました。それに対して谷口は、「水力発電とか、僕としてはむしろ非常につくりやすい。その反対のものは非常にむづかしいのです。そしてその逆のむづかしいところに魅力を感じる」[41]というように答えています。文化勲章を受章し、74歳で亡くなりました。

谷口吉郎の作品

さて、初期モダニズムの頃の代表作が、デビュー作、《東京工業大学水力実験室》[図42]です。28歳の時の作品ですが、傑作ですね。のちに多用される縦長のプロポーションもすでに見られ、なんとなくザッハリッヒカイトなドイツ・モダニズムを感じます。つまり、白い箱の建築なのですが、ル・コルビュジエとは違う美学があります。

31歳の時に《自邸》[図43]を設計します。当時、ドイツの「トロッケンバウ」[42]という乾式構法が流行ったのですが、谷口はそれを日本の風土に合わないと批判します。それで、夏至と冬至の太陽入射角度を考慮した庇や、三層の空気層をもった外壁をこの家で考案し、床にパネルヒーティングを敷設したりと、さまざまなことをこの自邸で試しています。工学者としての谷口の姿が出た作品だと思います。

《慶應義塾幼稚舎》[図44]も谷口の作品で、実施設計を曾禰中條建築事務所が担当しています。当時のオランダあたりの学校建築を参考にしていると思いますが、健康志向型で、掃き出し窓から室内に太陽光がたくさん入ってくるようにしています。テラスの床にはガラスブロックを埋めて下階の教室にも採光しています。日本で最初に床暖房も採用した小学校でした。80年近く経っていますが、大きな改修もなく現役で使われています。

[39]
p.17-19参照

[40]
1965年、愛知県犬山市に開設された野外建築博物館。谷口が第四高等学校の同窓生だった名鉄社長、土川元夫に相談し、経済成長と共に失われていく明治の建築を保存、移築・展示する目的で設立。現在、100万km²の敷地に重要文化財10棟を含む建物群が展示されている。

[41]
「谷口吉郎氏との30分」(『新建築』1956年1月号)

[42]
1910年代にW・グロピウスによって提案された乾式組立住宅。1930年頃わが国に紹介され注目された。土浦亀城、市浦健、蔵田周忠らが、これによって木造フラットルーフの住宅を試みている。

図42 《東京工業大学水力実験室》（1932年）　図43 《自邸》（1935年）

図44 《慶應義塾幼稚舎》（1937年）

図45 《藤村記念堂》（1947年）

図46 《藤村記念堂》　　　　　　　　　　　図47 同 平面配置図

149

仕事がほとんどなかった戦争の期間を挟んで、戦後に初めて手がけたのが、木曽・馬籠にある《藤村記念堂》[図45-47]です。作家の島崎藤村の生地に記念堂をつくる計画がもち上がります。戦争が終わったばかりで人々は打ちひしがれ、物資もない時代です。にもかかわらずこの村の人たちは、自分たちの心のよりどころとして、藤村先生の記念堂をつくろうと立ち上がるんですね。その活動に共感して、谷口は設計を引き受けます。村の人が当初考えていたのは、藤村の生家を復元することだったようですが、谷口はそこに砂を撒いて何も建てませんでした。そして敷地の一番端に、ただ廊下が伸びているだけのような記念堂をつくります。外部とも内部ともつかない空間[図46]で、その最奥部に藤村の木彫が置いてあるだけです。建設も普通ではありませんでした。青写真の図面を初めて見る村人たちが、農作業の傍ら手弁当で工事にあたりました。子どもたちは麓の河原の石や屋根瓦を担いで長い山道を運んだそうです。作家冥利につきるような建築のつくり方だったと思います。谷口は「中世にアルプスで教会をつくった人たちもこういう気持ちでつくったのだろう。それは神に捧げた建築であった。しかし馬籠の記念堂は藤村の詩魂に捧げられた建築である」[43]と、この時のことを記しています。

　それから、慶應義塾大学の三田キャンパスにつくったのが《萬來舎》[図48]という建物です。ここではロビーをイサム・ノグチと共同で設計しています。特徴的なのは、立面に現れた縦長の窓のプロポーションです。モダニズムでこういうことやったのは、ほかに吉田鉄郎くらいでしょう。2人とも北陸の出身で、北ヨーロッパに影響を受けているというのは面白いですね。

　先ほど話したように、教育施設、文化施設以外の設計も手がけます。そのひとつが《秩父セメント第2工場》[図49]です。谷口は卒業設計で鉄工所を取り上げていましたから、これは得意な分野でした。縦長のプロポーションが、ここでもファサードで全面的に使われています。当時のセメント工場は塵害が酷かったようですが、ここではそうした健康被害が起こらないような最先端の環境設計も行われました。煙突は本来、1本でいいところを、2本ペアにしたりしています。モニュメンタルな古典主義のやり方が見られます。

[43]
『谷口吉郎著作集』(淡交社、1981年／初出『信濃教育』1953年8月号)

図 48 《萬來舎》(1951 年)　　図 49 《秩父セメント第 2 工場》(1956 年)

図 50 《千鳥ヶ淵戦没者墓苑》(1959 年)　　図 51 　同 平面配置図

図 52 《東京国立博物館東洋館》(1968 年)

図 53 《迎賓館和風別館》(1974 年)　　図 54 　同 インテリア

151

それから、東京の《千鳥ヶ淵戦没者墓苑》[図50, 51]です。
配置が巧妙で、アプローチをわざと迂回させています。そし
て伽藍の回廊みたいな結界をつくるんですね。特徴的なの
はゲートにあたる建物で、真ん中に柱があるところです。《法
隆寺》の中門がそうで、日本的な仕草がこういうところに出て
います。谷口は、これによって入る人と出る人の動線を分けら
れるということも書いています。
　《東京国立博物館東洋館》[図52]は、一見和風ですが、
僕には新古典主義風に感じられる作品です。シンケルの《ア
ルテス・ムゼウム》[*44]を思い描いて設計したのではないかとさ
え思います。軒をコーニスに見えるように、わざわざ勾配屋根
をＷ字型の断面にしていますし、正面の列柱の上端のピン
も、オーダーのキャピタルを意識したのではないかと、勝手に
思い込んでいます。
　晩年の作品には、《迎賓館和風別館》[図53, 54]がありま
す。これは和風ですが、いろいろな部位のデザインはモダン
です。堀口捨己の《八勝館御幸の間》と比較すると、両者の
和風の違いが良くわかります。《和風別館》の方が、床の間も
簡素化されて、ほとんど線しかないような感じです。障子の桟
のプロポーションも縦長で、谷口和風は独特の世界ですね。

*44
1830年に完成した、ベルリ
ンの国立美術館（旧王立
博物館）。新古典主義の
傑作とされる。

Talk session *by Shinsuke Takamiya × Mitsuo Okawa × Yoshihiko Iida*

飯田 このあたりのモダニズムの建築家たちになってくると、高宮さんの喋りにも熱がこもっている感じがしました。レーモンドについてのお話が一番長かったように思いましたが、これほどお好きだったとは知りませんでした。

髙宮 若い頃に影響を受けたんです。

飯田 レーモンドの作品では、《アメリカ大使館アパート》や《リーダーズ・ダイジェスト東京支社》のデザインに現れる軽さが印象的でした。構造設計はすべて外国人がやっていたんですか。

髙宮 《リーダーズ・ダイジェスト》などはワイドリンガーというアメリカ人でしたが、《聖アンセルム教会》や《群馬音楽センター》あたりからは日本人の岡本剛が構造を担当しているようです。

大川 じつは、レーモンドが日本の近代建築史の通史で大きく取り上げられるようになってから、まだ日が浅いんです。藤森照信さんの『日本の近代建築』が最初だと思います。それ以前の建築史家は、レーモンドをどう通史に位置づけるか、躊躇している感じでした。外資系企業の建築を設計しているだけ、という見方。これには妬みもあったのかもしれませんが。

髙宮 林昌二さんは、レーモンドのことを厳しく批評しています。日本への空爆効率を上げるために、テスト用の町屋をつくった建築家に、どうして日本建築学会賞を贈らなければならないのかと、皮肉っています。その人が、《リーダーズ・ダイジェスト》を壊した後に《パレスサイドビル》を設計するわけだけど。

飯田 坂倉に関しては、渋谷、新宿、池袋などの都市デザインにまで手を広げています。そういう建築家は、それまでいなかったですね。ル・コルビュジエからの影響なんでしょうか。

大川 前川、坂倉、吉阪という3人が、入れ替わるようにしてル・コルビュジエのところで働くのですが、前川さんがいた

153

時代はル・コルビュジエが白い箱のモダニズムを追求していた時期なんですよ。坂倉さんに変わった時は、ユルバニズムの時代で、都市の方に関心が移ります。そして吉阪さんが行ったのはブルータリズムの時代で鉄筋コンクリートの造形的可能性を追求していた時期なんです。

飯田　なるほど、そういうことなんですね。では会場からも質問をどうぞ。

受講者　前川や坂倉がル・コルビュジエから受け継いだ建築家の精神というものは、もう少し具体的にいうとどういうものだったのでしょうか。

髙宮　ル・コルビュジエがいっているのは、自分は人間の幸福のために建築をつくる、ということです。これは、それ以前に主流だったボザールの建築への否定でもあります。人間中心の建築という考え方を、前川も坂倉も受け継いだのだと思います。前川については面白いエピソードがあって、誰かが前川に「ル・コルビュジエの弟子なのに、ル・コルビュジエ風の建築をつくりませんね」と言ったんだそうです。それに対して前川は「ル・コルビュジエから教わったのは、自分の真似をした建築はつくるな、ということだ」と答えたそうです。スタイルではなく、精神を学んだ、ということですね。一方坂倉は、逆にル・コルビュジエのデザインを、自家薬籠中にしたのではないかと思います。

第6回 ［昭和・戦後］
国際舞台へ、
丹下健三とその弟子たち
丹下健三・磯崎新・槇文彦・谷口吉生

髙宮眞介

丹下健三《国立屋内総合競技場 第一体育館》（1964 年）

Introduction *by Yoshihiko Iida*

今回、登場するのは完全にわれわれの同時代の建築家です。そして髙宮さんにとっても非常に近しい建築家たちですから、今までの建築の書籍には書かれていないエピソードも出てくるのではないかと期待しています。逆に、関係が近すぎて、話しにくい面もあるかもしれませんが。ではよろしくお願いします。

Lecture *by Shinsuke Takamiya*

このレクチャーのシリーズでは、日本の建築家を20人選んで紹介することにしました。辰野金吾から始めて、丹下健三までで17人です。あと3人はどうしようかなと悩んで、丹下さんのお弟子さんを3人入れることにしました。今日は丹下さんを主に取り上げて、現役で活動中の3人については、駆け足で触れるということになると思います。それから、今日だけは、僕の師匠と、現役で活躍されている人たちなので、「さん」付けでお話をさせていただきます。

国家・都市・建築を体現した最後の建築家——丹下健三

まず丹下健三さんについてです。丹下さんは、「世界のタンゲ」として国際的に認められた最初の日本人建築家です。辰野金吾以来、工部大学、現在の東京大学の建築学科を卒業した人たちは、国家・都市・建築をひとつの体系の中でつくる役割を担ってきました。丹下さんは、それを体現しようとした最後の建築家といっていいと思います。

生まれは大阪の堺ですが、すぐに愛媛県の今治へ移住します。広島の高校に入って、そこでル・コルビュジエの《ソヴィエト・パレス》計画案[*1]を知って感化されたといいます。早熟だったようですね。

やがて東京帝国大学を受験しますが2回失敗しています。日本大学芸術学部に入学したけれど、ヘーゲルやハイデガーを読みふけっていたそうです。1935(昭和10)年、3度目で東京帝国大学に合格し、卒業する時には辰野賞をもらってい

丹下健三
(1913-2005)

*1
ソヴィエト連邦共産党大会の会場にために、1931年開催された国際コンペにル・コルビュジエが提出した案。272作品の応募があったが、ル・コルビュジエ案も含めモダニズム派の案が斥けられ、「スターリン様式」の古典的な案が当選した。しかしいずれも実現はしなかった。

す。ル・コルビュジエのコピーみたいな卒業設計 *2でした。す
ぐに前川國男の事務所へ入って、この時に、有名なエッセイ
「ミケランジェロ頌」*3を書きます。これは、ル・コルビュジエ論
を書くための序論としてミケランジェロを取り上げるという構成
を採ったものでした。ルネサンスの建築よりもミケランジェロの
バロックがかった方が面白いと書いて、その状況と現代とを
重ね合わせます。要するにモダニズムは、合理主義を標榜し
て白い箱にしてしまった結果、衛生陶器のようで感激がなく、
つまらない建築になってしまったと批判するわけです。

　昭和16（1941）年、丹下さんは再び東京帝国大学に戻り、
大学院に進んで、その時に2つのコンペで勝ちます。《大東
亜建設記念営造計画》[p.34]と《在盤谷日本文化会館計画》
[p.35]で、これがデビュー作になります。戦時中の出来事で、
それらの提案は《伊勢神宮》や《桂離宮》といった日本の歴
史建築を参照したものでした。

　そして戦後には東京大学の先生になります。丹下研究室で
《広島平和記念公園》の計画を行い、これを、昭和26（1951）
年のCIAMの第8回ロンドン大会で発表します。こうして丹
下さんは世界的に認められるようになっていきます。

　丹下さんは終生、国家や都市について思考しました。有名
なのは《東京計画1960》です。これは、一極集中によって麻
痺しかかっている東京を、東京湾の上に延ばすという大プロ
ジェクトです。これを発表した1960年代が、丹下さんにとって
一番脂が乗り切った時期でしょうね。昭和39（1964）年の東
京オリンピックの時に、《国立屋内総合競技場》と《東京カテド
ラル聖マリア大聖堂》という、象徴性の面からもすぐれた建築
を手がけます。フィジカルな形態が、メタフィジカルで象徴的
な意味をもちうることを実証しました。

　昭和45（1970）年に大阪万博がありますが、その後にオイ
ルショックなどもあって、日本では国家や都市を語る建築家が
鳴りを潜めていきます。そして丹下さんも、海外の仕事にシフ
トしていきました。途上国を中心に、一時は30カ国ぐらいの
仕事をしていたそうです。この頃から起こるポスト・モダニズム
には批判的で、「ポスト・モダンに出口はない」といっていまし
たが、最後は、《東京都庁舎》でポスト・モダンに接近します。
丹下さんは時代とともに最先端を追い求め、劇的に変貌を遂

*2
1938年制作。タイトルは
「Chateau d'Art（芸術の
館）」。

*3
「ミケランジェロ頌──ル・コ
ルビュジエ論への序章とし
て」（『現代建築』1939年
第7号）

159

げていったように思います。でも最晩年には、藤森照信さんのインタヴューで、建築家として誰を尊敬しますかという質問に対して「ル・コルビュジエとミケランジェロ」と答え、さらに藤森さんが「2人のうちではどちらですか」と聞いたところ、「ミケランジェロ」といっています[4]。終生ル・コルビュジエを師とし、ミケランジェロに始まって、ミケランジェロに還ったんですね。

[4]
丹下健三＋藤森照信著『丹下健三』（新建築社、2002年）

丹下健三の作品

さて、作品を見ていきましょう。戦時中の《大東亜建設記念営造計画》のコンペ案「大東亜建設忠霊神域計画」[p.34]は、富士山と皇居を道路で結び、その途中に大東亜建設に散った人たちの忠霊施設をつくるという計画です。軍国主義が席巻していた頃のプロジェクトですが、明快な軸線に、すでに丹下さんらしさが出ています。

　戦後になってまず手がけたのが、《広島平和記念公園》[図2]の設計です。丹下さんは広島の高校を出ていますから、敷地のあたりは若い頃によく遊んだ場所でした。それで浅田孝さん[5]や大谷幸夫さん[6]を伴って、原爆投下直後の広島市の復興計画に携わります。100m道路はその成果です。《平和記念公園》の設計はコンペで獲得したものです。ここでも、《平和記念資料館》[図1]のピロティから慰霊碑を経て、原爆ドームへ抜けていく軸線を設定します。《資料館》はル・コルビュジエの《ユニテ・ダビタシオン》[7]のピロティを参照する一方、《伊勢神宮》の建築も参考にしたといわれています。隣の《本館》の方は《桂離宮》です。この2つをもって、『新建築』の編集長だった川添登さん[8]は、いわゆる「伝統論争」を仕掛けるわけです。丹下さんはそれを縄文と弥生につなげるんですね。日本の伝統には、縄文と弥生という2つの矛盾するものがあり、これを弁証法的に乗り越えていくといいます。弁証法は丹下さんが得意とするレトリックでした。この時に書いた文章に、「美しきもののみ機能的である」という有名なフレーズがあります。モダニズムは、機能的なものが美しいとしたけれど、それだけではつまらない。建築においては、美しいものだけが本当に機能的なんだ、というのです。

　弥生の系統は、日本の柱梁構造を端正に表象した建築で

[5]
香川県出身の都市計画家、建築家（1921-1990）。東京帝国大学卒業後、海軍に所属。1945年以降、丹下研究室の重鎮として活躍。1960年の世界会議の事務局長。《大阪万博マスタープラン》《南極昭和基地建設計画》などに携わる。

[6]
東京出身の建築家、都市計画家（1924-2013）。東京大学卒業、1971年同大学教授。丹下健三のパートナーとして、《広島平和記念公園計画》《旧東京都庁舎》《香川県庁舎》などの設計に関わる。1967年大谷研究室設立。代表作は《国立京都国際会館》など。

[7]
1952年《輝ける都市》の思想をもとにマルセイユに建てた18階建て、337戸、23種のデュープレックス・タイプの集合住宅。ピロティで持ち上げられた打放しコンクリートのブルータリズム建築。

[8]
東京出身の建築評論家（1926-2015）。早稲田大学卒業。『新建築』編集長。1957年「新建築問題」で退職。1960年の「メタボリズム」の提唱者のひとり。主著は『建築の滅亡』『民と神の住まい』など。

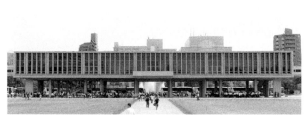

図1 《広島平和記念資料館》(1955年)

図2 《広島平和記念公園》全体計画

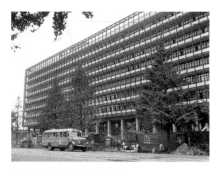

図3 《旧東京都庁舎》(1957年)

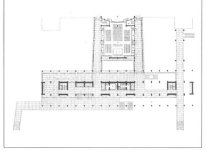

図4 同 中2階平面配置図

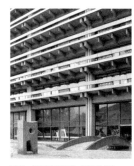

図5 《香川県庁舎》(1958年)

図6 同 1階平面配置図

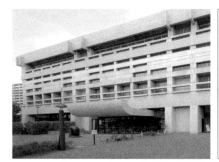

図7 《倉敷市庁舎》(1960年)

図8 同 2階平面図

161

す。これに当たるのが《旧東京都庁舎》［図3, 4］と《香川県
庁舎》［図5, 6］です。《旧東京都庁舎》は、コンペで獲得し
た作品でした。センター・コアと、格子状の黒色に塗装された
スチール・バルコニーのファサードで、様式建築で埋め尽くさ
れた丸の内に、初めて誕生したモダニズム建築でした。一方、
《香川県庁舎》は、「新制作協会」[9]を通して出会った画家
の猪熊弦一郎さん[10]が、丹下さんを香川県の金子知事と引
き合わせて、設計を行うことになります。見るからにこれは《桂
離宮》的な「線」の意匠ですね。打放しコンクリートの簡潔な
柱と梁が、日本建築を象徴した作品として海外でも評価の高
かった作品ですが、丹下さんはこれも乗り越えようとします。

　その後に手掛けるのが《倉敷市庁舎》［図7, 8］です。柱
梁ではなくて、「壁」の建築です。これは縄文です。ディオニ
ソス的な美学といってもいいのではないでしょうか。でもこれも
また丹下さんは卒業していきます。

　1960年代に突入して、丹下さんが手がけたのが代々木の
《国立屋内総合競技場》［図9-11］です。丹下さんにとって
は、畢生の大作であるばかりでなく、日本建築界にとっても記
念碑的な建築であると思います。昭和39（1964）年の東京オ
リンピックは、国をあげて進めた事業ですが、岸田日出刀の
構想もあって、代々木のワシントン・ハイツ跡に最初は3つの体
育館をつくる計画だったそうです。ところが予算がなくて、2つ
になる。それでもお金が足りなくて、1つだけになりそうだった
のを、丹下さんは思い余って、当時、大蔵大臣だった田中角
栄に直訴するんですね。田中は「あまりみみちいことをして下
さるな。足りない分は私が考えましょう」と工費の増額を認め
る[11]。今話題の《新国立競技場》とは大違いですね（笑）。そ
うして大小アリーナ、2つの建築ができ上がります。

　《第一体育館》［図9, 10］は丹下さんにとって初めての吊り
構造の建築です。E・サーリネン[12]の《インガルス・ホッケーリンク》
をコピーしたのではないかとよくいわれるのですが、全然違い
ます。《インガルス》の方は、真ん中を通っている背骨にあた
る部分が鉄筋コンクリートのアーチで、そこからケーブルで屋
根が吊られていますが、《第一体育館》の背骨は吊りケーブ
ルで、そこから屋根を支える鉄骨が吊られています。規模も《第
一体育館》の方が《インガルス》より断然大きい。これだけの

[9]
1936年猪熊弦一郎、脇田
和、小磯良平ら若い画家
たち9名が、自由と純粋さを
求めて立ち上げた美術団
体。3年後に彫刻部が、戦
後には建築部が設けられ、
谷口吉郎、前川國男、池
辺陽、丹下健三、吉村順
三らがメンバーとなった。

[10]
高松市出身の画家（1902-
1993）。東京美術学校卒
業。1936年に新制作協会
設立。1938年渡仏、アンリ・
マティスに師事。1940年帰
国。1955年にニューヨーク
に活動拠点を移し、マーク・
ロスコー、イサム・ノグチ、ジャ
スパー・ジョーンズらと交流。
国内では、谷口吉郎、丹下
健三らとも協働した。

[11]
丹下健三著『一本の鉛筆
から』（日本経済新聞社、
1985年）

[12]
エーロ・サーリネン（1910-
1961）。フィンランド生まれの
アメリカの建築家、家具デ
ザイナー。父は建築家エリ
エル・サーリネン。1937年
父とともに設計事務所を開
設。51歳で早逝したが多く
の傑作を残した。代表作は
《セントルイス・ゲートウェイ・
アーチ》《MITチャペル》
など。

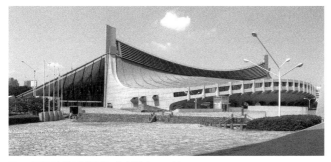

図 9 《国立屋内総合競技場 第一体育館》(1964 年)

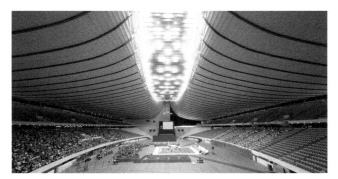

図 10 同 インテリア

図 11 同 平面配置図

図 12 《東京カテドラル聖マリア大聖堂》配置図 (1964 年)

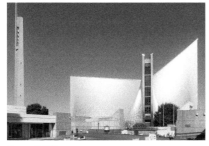

図 13 同 外観

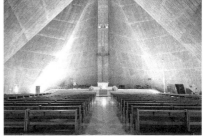

図 14 同 インテリア

図15 《山梨文化会館》(1966年)　　図16 同1階平面図

規模をテンション構造でつくった建築は、世界で初めてでした。今でも見るたびに感激する素晴らしい建築です。構造デザインは坪井善勝さん、日本の構造界の巨人です。そのお弟子さんで現在もご活躍の川口衞[*13]さんが、主に担当しました。屋根に吊られている鉄骨の梁は、当初、《インガルス》と同じくワイヤーでつくろうとしたらしいですね。ところがワイヤーだと、構造的に不安定で、しかも思うような緊張感のある屋根形状が出てこない。丹下さんは、天にも昇るような躍動感のある形[図9]を求めていて、それで鉄骨でつくることにしました。それが、「セミ・リジッド」という構法の発明につながります。

　この建物の設計を初めたのは、オリンピック開幕のわずか2年8カ月前でした。それを神谷宏治[*14]さんをチーフに十数人の設計事務所のスタッフが成し遂げたのですから驚きです。今のようにコンピューターもなく、手回し式のタイガー計算機と計算尺だけです。徹夜の連続だったそうです。こういう不可能に近い条件をクリアしながら、設計施工者が全員一丸になってつくるのは日本でしかできません。高校野球的なチームワークですね。しかしこれは、当時の時代状況のもとで起こりえたことで、今の日本ではありえないような出来事でした。

　丹下さんが、これと同じ時にやっていたもうひとつの傑作が、《東京カテドラル聖マリア大聖堂》[図12-14]です。これと《国立屋内総合競技場》の2つの大作が、ほぼ同時に進行していたわけですから、信じられませんよね。《東京カテドラル》は前川さん、谷口吉郎さんも参加した指名コンペで、丹下さんの案が選ばれました。出した時から最優秀間違いなしと言っていたそうですから、自信作だったのでしょう。それはそうで

[*13]
福井県出身の構造家(1931-)。福井大学を経て東京大学大学院修了、坪井善勝に師事。1962年法政大学教授。1964年川口衞構造事務所を開設。坪井氏とともに《国立屋内総合競技場》《お祭り広場》などで丹下健三の多くの作品の構造を担当。

[*14]
東京出身の建築家(1928-2014)。東京大学卒業。丹下が主宰した都市・建築設計研究所の代表取締役として、1950-60年代の黄金期の作品のチーフ役を務めた。退職後、日本大学教授に就任、神谷・荘司計画設計事務所を開設した。

図17 《日本万国博覧会お祭り広場》(1970年)　　　　　図18 《東京都新庁舎》(1991年)

すね、こんな案が思いついたら、僕だって嬉しくてしょうがない（笑）。すごいのはハイパボリック・パラボロイド[*15]の面を8個合わせたコンクリートのシェル構造です。このシェルによって、平面形は菱形で、天井はキリスト磔刑の十字架形になるわけです。この構造も坪井さんです。晩年に、キリスト教の洗礼を受けた丹下さんのお葬式も、ここで行われました。

　《山梨文化会館》[図15, 16]は、丹下さんの好みであるシャフトの建築です。丹下さん自身もこの建築を気に入っていたようです。都市的に展開できるシステムとして提案したものでした。シャフト内にはエレベーター、階段、設備、便所などが入り、その間を執務空間でつないでいくという構成です。床を増やせることがコンセプトで、実際に増築が行われました。

　傑作をつくり続けた60年代の最後を飾るのが、大阪万博の《お祭り広場》[図17]です。僕が丹下さんの事務所に入ったのが、ちょうどこの実施設計をやっている頃で、最後のほうを少し手伝わせてもらいました。これだけのスペース・フレームをつくり上げたのは世界で初めてです。国家と都市と建築がワンセットになった最後の建築であるともいえます。後で取り上げる磯崎さんは、このお祭り広場の装置を担当して、こういう建築に見切りをつけるわけですね。これを反面教師として、彼の作家活動が始まるわけです。

　70年代に入ると、オイルショックなどがあり経済が低迷します。丹下さんは活動の範囲を外国に移していきます。東南アジア、中近東、アフリカといった国々の王族、政府首脳と親交を結び、王宮、新都市計画、大学キャンパスなどを計画します。植民地の教主国から独立を果たした発展途上の国々に

*15
双曲放物線、通称「HP」。ねじれた四辺形を辺とする曲面のこと。

とって、戦後目覚ましい復興を遂げた日本の丹下健三という建築家は、願ってもない存在でした。政情不安や財政問題などで、実現を見なかったプロジェクトもありましたが、シンガポール、サウジアラビア、アルジェリアなどで多くの作品が生まれました。

そして最後は、《東京都新庁舎》[図18]でポスト・モダンに近づきます。丹下さんは都知事だった鈴木俊一と大阪万博の頃から親しくて、都知事選では後援会長を務めたほどですから、都庁の設計は丹下さんが特命でやるのだろうといわれたのですが、9社の指名コンペになりました。そして最後は山下設計のオフィスビル然とした案と争って、最優秀を勝ち取ります。パリの《ノートルダム大聖堂》によく例えられますけども、フィジカルな形態が象徴的な意味をもつ丹下さんらしい作品です。この作品にも、ご自身がたいへんなエネルギーをつぎ込んだそうですが、完成した時は77歳でした。

国際感覚をもったモダニスト——槇文彦

丹下スクールは数多くの建築家が輩出しました。その中から、このレクチャーでは槇文彦、磯崎新、谷口吉生の3人を取り上げることにしました。みなさん、現在第一線で活躍されている建築家です。3人が、丹下さんとどんな関係や距離を保とうとしたか、比較をしながら話してみたいと思います。

最初に槇文彦さんについて。丹下さんが世界で初めて認められた建築家だと言いましたが、本当の意味で国際感覚をもった建築家は、この人が最初だと思います。東京大学の丹下研究室に短期間在籍したので、丹下スクールの建築家とされていますが、丹下さんが実際に建てた建築にはほとんど関わったことがなくて、そういう意味では独自の道を歩んだ建築家です。丹下さんがいろいろとスタイルを変えていったのに対して、槇さんはずっと変わりません。モダニズムを貫きます。対照的ですね。

槇さんは物心がついたばかりの頃に、土浦亀城*16の《自邸》を訪ねたそうです。そこでモダニズムの洗礼を受ける。それが、彼の建築に影響を与えた原風景であったといっています。昭和27(1952)年、東京大学を出ると、すぐにアメリカへ行きまし

槇 文彦
(1928-)

*16
水戸市出身の建築家(1897-1996)。東京帝国大学卒業。ライトのタリアセン事務所に入所、R・ノイトラやR・シンドラーと交流。帰国後は大倉土木を経て独立し、1930年頃からはモダニズム建築に徹する。代表作は、《自邸》《野々宮アパート》《強羅ホテル》など。

た。クランブルック美術学校とハーヴァード大学の大学院を卒業します。その後、グラハム基金のフェローに選ばれて、2年間の海外研修に出かけます。そして、ヨーロッパの古い建築はもちろんですが、とくに地中海の島々や中近東の集落を見て、そこから大きな影響を受けることになります。のちに「グループ・フォーム（群造形）」という概念を発表しますが、この時の体験がもとになっているそうです。

デビュー作の《名古屋大学豊田記念講堂》や《立正大学熊谷校舎》の頃の作品は、丹下さんやル・コルビュジエがやった打放しコンクリート建築のブルータリズムに近いものがあります。ですから丹下さんからも高く評価されたといいます。ところが1960年代も終わり頃になると、丹下さんは大阪万博の《お祭り広場》を、槇さんは代官山の《ヒルサイドテラス》をつくります。建築の目指す方向性がまるきり違ってくるんですね。槇さんも「その頃から自分と丹下さんとの間に距離ができた」というようなことを語っています。

槇さんは都市への眼差しを常にもっていますが、丹下さんが描いた都市像とは明らかに違っていました。丹下さんは、《東京計画1960》で見たように、全体像の骨格がはっきりしていて、建築はその骨格を構成するエレメントと位置づけられるとします。一方、槇さんはそういう視点ではなくて、先ほど話したように、全体像が先にあるのではなく、自然に個々の家屋が集まってできていくような「グループ・フォーム」に共感します。それが《ヒルサイドテラス》に結晶するわけです。昭和55（1980）年には、日本の都市の特性を取り上げた『見えがくれする都市』[17]という本を著します。その中で、日本の都市には「奥」性があるというような、それまでの計画的な都市の見方と違う日本文化論的な考えを披露しています。

もうひとつ、時代は少し遡りますが、昭和35（1960）年、槇さんは菊竹清訓さん[18]、黒川紀章さん[19]、大高正人さん[20]とグループをつくり、「メタボリズム」[21]という活動をします。でも槇さんはここでもほかのメンバーと距離を置いています。他の人たちは、丹下さんの都市像に近く、《海上都市》とか《塔状都市》といった巨大な架構に、ユニットをプラグインするようなシステム的に建築をつくる提案しています。一方、槇さんが大高さんと共同で提案したのは、新宿副都心を場所に選んだ

*17
槇文彦他著（鹿島出版会[SD選書]、1980年／「奥」についての初出は「日本の都市空間における奥」『世界』岩波書店、1978年）

*18
久留米市出身の建築家（1928-2011）。早稲田大学卒業。竹中工務店、村野・森建築事務所を経て、1953年菊竹清訓建築設計事務所を開設。1960年メタボリズム・グループの一員として活動。代表作は《スカイハウス》《出雲大社庁の舎》《江戸東京博物館》など。

*19
愛知県出身の建築家（1934-2007）。京都大学を経て東京大学大学院で、丹下研究室に所属。在学中に黒川紀章建築都市設計事務所を設立。代表作は、《中銀カプセルタワービル》《福岡銀行本店》《埼玉県立近代美術館》《国立新美術館》など。

*20
福島県出身の建築家（1923-2010）。東京大学大学院修了後、前川國男建築設計事務所入所。1962年大高建築設計事務所開設。代表作は《坂出人工土地》《千葉県立中央図書館》など。

*21
1959年日本の若手建築家による建築・都市デザイン運動。戦後の経済成長を背景にした人口の増加と都市化に対応し、新陳代謝する建築、都市の提案を行った。

「群造形」の計画でした。

　建築史家の鈴木博之さんは、槇さんの作品を「ポスト・ヒロイック時代の建築」と評しました[22]。丹下さんやル・コルビュジエがつくるような英雄的な建築ではなく、成熟した社会にふさわしい質の高い建築。彼は、大仰な理論を振りかざして、それを具現化するのではない、対極的な建築のつくり方を示したわけです。

　ワシントン大学やハーヴァード大学で教え、東京大学教授としての教職も務めています。UIA（国際建築家連合）やAIA（アメリカ建築家協会）のゴールドメダル、プリツカー賞など、国際的な賞も数多く受賞しています。

[22]
鈴木博之著「ポスト・ヒロイック時代の建築」(『SD』1993年1月)

槇文彦の作品

作品を見ていきましょう。槇さんは、一連の海外での活動を終えて帰国し、昭和40（1965）年に槇総合計画事務所を設立して、設計実務のスタートを切ります。デビュー作は、先に挙げた《名古屋大学豊田講堂》[図19]です。飯田さんが設計した《野依記念学術交流館》のすぐ近くですね。《豊田講堂》は日本建築学会賞を受賞した作品で、近年、改修されましたが外観はほぼ変わっていません。珍しく正面性が明確な建築で、本人は「あれはバロック的」だったといっています。

　代表作はなんといっても《ヒルサイドテラス》[図20-22]でしょう。計画は、第1期から第6期まで、約半世紀かけて進められてきたものです。長い期間にわたっていますから、デザインは少しずつ変わっていきます。時間とともに変わりながらも、自律的な建築群が、集落的な全体像を形成している。槇さんが考える「グループ・フォーム」、つまり、「群造形」というものがはっきりと表れた作品です。彼はまた、「忘れ難い情景」ということをいいます。つまり、彼がここで求めたのは、代官山がもっていた風景、たとえば樹木や傾斜した地形、塚、低層の屋敷などといった文脈を汲み取り、新たに、そこに記憶に残るような場所性を付与することにあったといっていいと思います。

　槇さんは大学のキャンパスや、その中にある建物を多く設計しています。《慶應義塾大学湘南藤沢キャンパス》や三田にある《慶應義塾大学図書館新館》などですね。《慶應義

図 19 《名古屋大学豊田講堂》（1960 年）

図 20 《ヒルサイドテラス 1 期》（1969 年）

図 21 《ヒルサイドテラス 6 期》（1992 年）

図 22 　同 全体配置図

図 23 《慶應義塾大学湘南藤沢キャンパス》（1994 年）

図 24 　同 全体配置図

図 25 《慶應義塾大学図書館新館》(1981 年)

図 26 《藤沢市秋葉台文化体育館》(1984 年)

図 27 《東京体育館》(1990 年)

図 28 《スパイラル》(1985 年)　　図 29 《4 ワールド・トレード・センター》
　　　　　　　　　　　　　　　　　　　(2013 年)

塾大学湘南藤沢キャンパス》[図23, 24]は、《ヒルサイドテラス》
と同じように、自律的な建築群による群造形です。しかし、そ
れらがひとつの集合体としてキャンパスを形成するには、外
部空間が重要であることを指摘しています。一方《慶應義塾
大学図書館新館》[図25]は、曾禰中條の《旧図書館》や《塾
監室》などの古い建物や、キャンパスのコンテクストに敬意を
払い、デザイン要素を参照したりしながら、他律的に建築のあ
り様を探っていく手法をとっています。

　槇さんは80年代の後半に、藤沢と東京の体育館と、《幕張
メッセ》という3つの大空間プロジェクトを手がけています。《藤
沢市秋葉台文化体育館》[図26]は2度目の日本建築学会賞
を受賞した建物です。大アリーナは鉄骨のキール（竜骨）を
用いた大胆な構造ですが、細部のディテールに至るまで、繊
細さも感じられるところが槇さんらしいところです。大小アリー
ナの屋根群が、「時にはUFOのように、あるいはカブト虫のよ
うに、また飛行船のように」*23と例えられるほど饒舌な形の集
積になっています。それはまた《東京体育館》[図27]でも継
承され、円、直方体、ジグラート・ピラミッドの「異種配合」が強
く意識されています。これらもある種の自律的な形の屋根群
による「群造形」といっていいのかもしれません。このあたり
がまた丹下さんの《国立屋内総合競技場》との違いがはっき
り意識されていると思います。丹下さんの場合は、大小アリー
ナが、それぞれ円を基本平面形として、互いに関係づけられ、
全体像の一部を構成しているわけです[p.163]。

　青山通りにある《スパイラル》[図28]も、槇さんの都市に対
するスタンスが現れています。《慶應義塾大学図書館新館》
のように、周辺との調停を果たしながら建築をつくっていくとい
う姿勢ですね。たとえばファサードにはわずかな角度をもって
2つの面が接しているのですが、これは前の道路の緩いカー
ブに合わせたものです。

　最後に挙げるのは、ニューヨークの9・11跡地に最近竣工し
た《4ワールド・トレード・センター》[図29]です。周りにはポスト・
モダン風の饒舌な意匠の建築がある中で、これは簡潔なモ
ダニズムです。それで、かえって存在感を発揮しているように
思います。

*23
「槇文彦1979-1986」（『SD』
1986年1月号）

反体制、反国家、反アカデミズムの論客——磯崎新

磯崎新さんは、丹下さんを非常に尊敬しながらも、反面教師として捉えています。そういう話を、丹下さんのお葬式で弔辞として告白していました。国家・都市・建築をワンセットとした丹下さんのスタンスから、距離を置いたということです。磯崎さんが最近著した本『日本建築思想史』[24]で、自分と堀口捨己、丹下健三、妹島和世の4人を挙げて、国家との関係から比較しています。国家に対して、自分は「反」、丹下さんは「合」、堀口さんは「隠」、そして妹島さんは「非」だと。なかなか的を射た表現です。

磯崎さんは大分の実業家の家に生まれて、東京大学に進み、丹下研究室で《東京計画1960》や、《スコピエ都心部再建計画》のプロジェクトを担当します。昭和38（1963）年に丹下研究室を辞し、大分の仕事で磯崎新アトリエを設立しデビューします。しかし、丹下さんに呼び戻されて、大阪万博を手伝います。当時、昭和43（1968）年の左翼による新宿騒乱事件や、翌年の全共闘による東大安田講堂占拠事件などが勃発する中で、70年に開かれたのが大阪万博でした。磯崎さんは、この国家的な大プロジェクトの中心施設の装置設計に携わることになるわけです。もともとネオダダに私淑した人ですから、この時は左と右の「股裂き状態」にあったといっています。そして、この万博の仕事を機に、丹下さんとも決別します。そして反国家的なスタンスを鮮明にしていきます。東京大学を出たのにテクノクラートにならず、先生にもならなかった。反体制、反アカデミズムでもあります。

磯崎さんはたいへんな論客として知られます。本もたくさん書きました。有名なのは『建築の解体』[25]。モダニズムの限界を知った磯崎さんが、《群馬県立近代美術館》の設計で、丹下さんと違う建築のつくり方を表明した本です。その次に書いたのは、「建築というのはオリジナルはなく、全部引用なんだ」とした『手法が』[26]。一種のマニエリスム[27]宣言本ですね。そして、丹下さんが「出口がない」といったポスト・モダニズムを牽引していきます。70年代半ばの《群馬県立近代美術館》から、80年代初めの《つくばセンタービル》頃までのことです。

また、磯崎さんは海外での活動も多く、重要な国際的コン

磯崎 新
(1931-)

[24]
『日本建築思想史』（太田出版、2015年）

[25]
『建築の解体』（美術出版社、1975年）

[26]
『手法が』（美術出版社、1979年）

[27]
イタリアで16世紀に起こった絵画・建築様式。イタリア語でいう「マニエラ（手法、作法）」に重きを置いたもので、絵画ではポントルモ、パルミジアーノなど、建築ではミケランジェロ、ロマーノらによる作品がある。1970年代にポスト・モダンのひとつとしてリヴァイヴァルした。

ぺの審査員を3つやっています。香港の《ザ・ピーク》、パリの《ラ・ヴィレット公園》、中国の《CCTV》のコンペです。それでザハ・ハディドをスター建築家に引き上げ、レム・コールハースとも親交を結びます。

　展覧会もいろいろ仕掛けました。有名なものでは、昭和53（1978）年にパリで開催した「間」という展覧会[*28]があります。日本独特の時・空間を表現する「間」という概念を感知できる「うつろい」「やみ」「ひもろぎ」といった9つのサブテーマを設け、作品を展示したもので、これまでにない日本文化論的な視点が評判になりました。また「ヴェネツィア・ビエンナーレ建築展」の日本館のコミッショナーを3回務めました。

　磯崎さんを非常にうまく説明しているのが、建築家のハンス・ホラインが描いた身体図［図30］です。身体のいろいろな部位から線を引いて、ここがホライン、ここがアーキグラム、などと書いています。頭がM・デュシャン[*29]で、心臓がJ・ロマーノ[*30]、そして男性のシンボルが丹下健三（笑）。なるほどと思いますね。

*28
パリの装飾美術館で開かれた展覧会で、磯崎新と武満徹がプロデューサーとなり、篠山紀信、山田脩二、鈴木昭男らが参加した。

*29
マルセル・デュシャン（1887-1968）。フランス生まれのアーティスト。20世紀の近現代美術に最も影響を与えたコンセプチュアル・アートの第一人者。画家として出発したが、1917年に発表した小便器に「噴水（泉）」と題した作品で一躍有名になった。

*30
ジュリオ・ロマーノ（1499-1546）。ローマ生まれのマニエリスムの画家、建築家。ラファエロの高弟で、ヴァチカンのフレスコなどに関わる。1524年マントヴァ侯爵フェデリーコ・ゴンザーガに招かれ、《パラッツォ・デル・テ》を設計。晩年までマントヴァの建築家として活躍した。

図30　ホライン
《イソザキの身体》（1976年）

磯崎新の作品

作品を見ていきます。最初は生まれ故郷の大分で作品を多く手がけました。《大分県立図書館》［図31］として建てられた建物は、今は《大分市アートプラザ》として磯崎さんの記念館にもなっています。

先に触れたとおり、昭和45（1970）年の大阪万博で《お祭り広場》の装置設計を担当して、丹下さんと決別します。そして4年後に、2度目のデビュー作ともいうべき《群馬県立近代美術館》［図32, 33］をつくりました。この時は、「様式も何にもない、12mの立方体が芝生の上に転がっているような建築をつくろうとした」、と述懐しています。立面も1.2mのアルミパネルのグリッドだけ。非常にミニマルです。

この頃から磯崎さんは、C・N・ルドゥー[31]とかE・L・ブレー[32]といった新古典主義[33]をリファレンスするようになります。ポスト・モダンの走りですね。《北九州市立中央図書館》［図34］にはその傾向が現れています。

磯崎さんへの設計依頼は、地方自治体からはあっても、国やそれに近い組織からはありませんでした。そうした、ある種の国家的組織から初めてきた設計依頼が、昭和58（1983）年竣工の《つくばセンタービル》［図35-37］です。筑波研究学園都市は日本が国を挙げてつくった新しい都市で、《つくばセンタービル》の発注者は住都公団、今の都市再生機構でした。彼はこの仕事で、反国家を標榜してきた自分が、国家が施主の建築を設計するにはどうすればいいのかと自問します。そして、彼がやったのは、建築から日本を消すことでした。そして日本でないものを直接的に引用します。ローマの《カンピドリオ広場》[34]を写したサンクン・ガーデンがあったり、ルドゥーによる《ショーの製塩工場》[35]を模したルスティカの石積みがあったりと、いろいろなものを寄せ集めて建築をつくるんです。それによって日本を、ひいては国家を消し去ろうとしたといっています。

また、磯崎さんは美術館を数多く設計しています。《群馬県立近代美術館》と同じ年の《北九州市立美術館》、80年代には《ロサンゼルス現代美術館》と《ハラ・ミュージアム・アーク》、そして90年代に入って《水戸芸術館》と《奈義町現代美術館》と多彩です。とくに、《水戸芸術館》［図38, 39］は、現代美術の企画展示で名を馳せた現代美術センターや、小澤征爾が音楽顧問になったコンサート・ホール、それにACM劇場などが、パヴィリオン風に自立しつつ、周辺の街並みに溶け込んでいます。一方で、それらを一蹴するかのように屹立する、100mのチタン・タワーの異質さが目を引きます。この組み合わせは、僕ら凡人には真似できませんよね。

*31
クロード＝ニコラ・ルドゥー（1736-1806）。フランス革命期の王室建築家。新古典主義様式で理性的な建築を設計したが、多くは計画案に終る。フランス革命で王室との関係を疑われ投獄。代表作は《ショーの製塩工場》。

*32
エティエンヌ＝ルイ・ブレー（1728-1799）。フランス革命期の「幻視の建築家」。ボザール出身。J・F・ブロンデルに師事し、新古典主義様式で幻想的な建築を計画したが、ほとんどは実現しなかった。《ニュートン記念堂》《王立図書館再建案》などで知られる。

*33
18世紀から19世紀初頭にかけて、フランスを中心に起こった建築様式。バロック、ロココ様式の反動として、古代ギリシャの簡潔な様式に戻ることを主旨とした。代表的な作品としてスフロの設計によるパリの《パンテオン》がある。

*34
ローマの7つの丘のひとつにある広場で、市の中心とされる。1538年ミケランジェロによって設計され1590年に完成した。楕円形の広場と逆パースで構成されるマニエリステイックな作品。

*35
《アル＝ケ＝スナンの王立製塩工場》。ルドゥーの設計で1779年に完成した新古典主義的建築。ルドゥーは町全体の都市計画案も作成したが、実際に建設されたのは《監督官の館》を中心に、両サイドの製塩工場、半円形に配された労働者住宅のみ。

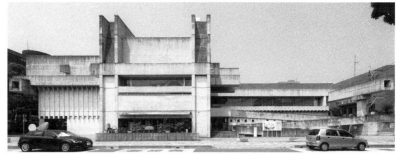

図 31 《大分県立図書館》(1966 年)

図 32 《群馬県立近代美術館》(1974 年)

図 33 同 インテリア

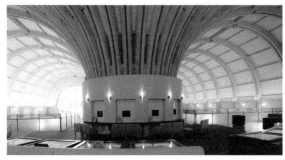

図 34 《北九州市立中央図書館》(1974 年)

図 35, 36 《つくばセンタービル》(1983 年)

図 37 　同 平面配置図

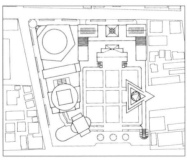

図 38 《水戸芸術館》(1990 年)　図 39 　同 全体配置図

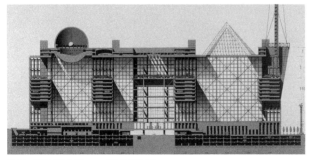

図 40 《東京都新庁舎》コンペ案 (1986 年)

最後に取り上げるのは、反体制の姿勢が強く打ち出されたプロジェクト、《東京都新庁舎》［図40］です。指名コンペで9社のうち8社は超高層案だったのですが、磯崎さんだけは中層の案を出しました。内部に広場を抱えた、超高層を横倒しにしたような案です。じつは建築協定などを無視した提案で、落選覚悟でやったのではないかと思います。にも関わらず、ものすごいエネルギーが注がれています。師匠の最優秀案と同じくらい話題を集めた作品でした。

幾何学から日本的な意匠へ──谷口吉生

最後に身近な存在で論評しにくいのですが、谷口吉生さんについて話します。

谷口吉生
(1937-)

　個人的なことですが、谷口さんと僕は、丹下さんのところにいた時からの付き合いですから、もう50年くらいになります。最初に谷口さんと、飯田さんも含めて計画・設計工房という設計事務所を始めたのが1974年でした。1979年に谷口さんのお父さんが亡くなられて、事務所の後を継ぐことになり、僕も1980年から、谷口建築設計研究所で仕事をしてきました。途中、大学で教職についていたので12年間ほどブランクがありますが、その付き合いは現在まで続いています。

　さて谷口さんについての話です。本人も言っていますが、彼には師にあたる人が3人います。ひとりは父親でもある谷口吉郎さん、ひとりは修行時代のボスの丹下健三さん、もうひとりはハーヴァード大学で、実際に建築を習った槇文彦さんです。それぞれから何を受け継いだかという話から、彼のプロフィールをスケッチしたいと思います。ハンス・ホラインが描いた「イソザキの身体」にならって、「心」「頭」「手」に、それぞれの人物を当てはめてみました。

　やはり「心」は谷口吉郎さんでしょう。父親の建築事務所に弟子入りしたわけでもないし、直接手ほどきを受けたわけでもないのですが、小さい時から父親の建築現場に連れて行かれていたそうです。「門前の小僧」というか、その日本的な感性は見よう見まねで伝わっていて、結局、数寄屋もできてしまうんですね。現代的な建築でも、簡潔な和のセンスが伺えて、それは父親の「清らかな意匠」にもつながっていると思います。

また、彼は工学的な思考と美学的思考の二面性をもっています。その二面性は、東京工業大学の教授で、文人でしかも記念碑や墓碑を多く手がけた親父からのDNAだと思います。彼が最初に卒業したのは慶應義塾大学の機械学科で、建築学科ではありませんでした。ですから工学的なことについてもうるさくて、システムっぽいことが好きです。一方、合理主義一辺倒でない父親に通じる美学的な思考も持ち合わせています。それから、父親譲りで、ディテールや素材の検討に、大変なエネルギーをかけます。槇さんは、それはすごくストイックだけれど、その裏側にヘドニズム（快楽主義）があると指摘しています[36]。素材だけでなく、プロポーションに対してもとても強い美意識をもっているところも親譲りだと思います。

[36]
槇文彦著『漂うモダニズム』
（左右社、2013年）

　一方、「頭」に当てはまるのが丹下さんです。丹下さんと同様、建築家としての矜持というか、建築家は「御用聞き」ではない、というような自立性を強くもっています。デザイン・プロセスも似ていて、設計の最初から最後まで、模型をたくさん作りながら、試行錯誤を繰り返し、諦めずにデザインし続ける作家性も似ています。それから、全体の構成がはっきりわかる明確な形や彫塑性を志向するところです。彼にとっても、やはり形が美しくなければダメなんですね。「美しきもののみ機能的である」というのは丹下さんの言葉ですが、まさにそういった作品を目指します。

　丹下さんは、単体の建築でも都市的な大きな捉え方から攻めました。そういうやり方を彼も受け継いでいます。軸線も好きですね。丹下さんのもとで《スコピエ都心部再建計画》に携わったこともあり、都市的な視点を得たのだと思います。

　そして「手」は槇さんです。彼は、槇さんが教職に就いていたハーヴァード大学に学部から行っています。そこで初めて、建築の勉強をするんです。4年間いて、その間、彼の地で建築だけでなく国際感覚を養いました。まだ1960年代の初めで、日本は戦後がようやく終わろうとしていた頃ですから、アメリカに対するコンプレックスもあったはずですが、のちに《MoMA増改築》の設計をする時にはそれが逆に作用します。「自分は日本人としてではなく、世界の中の建築家として設計するんだ」と、いっていました。そういう国際感覚の設計作法は槇さん譲りだと思います。

それから、槇さんは、先ほど話したように、都市に対して丹下さんとは違う感覚や考え方をもっています。谷口さんも、都市の中の建築を扱う具体的な手法は、槇さんのそれに近いと思います。ただ、槇さんは建築を都市に開こうとしますが、彼は周りに対して閉じたり対峙しようとする点に違いもあります[*37]。それは、そもそも日本の都市を、あまり評価していないからでしょうね。結果として、単体の建築の中に都市的な要素を取り込もうとする傾向があって、シークエンシャルで変化のある内部空間を求めようとします。

　ほかに、ブレずに一貫して成熟したモダニズムを志向し、場所性や素材や光、プロポーションなどを重視した手法は、槇さん的です。ケネス・フランプトンの「批判的地域主義」に通じるものかなと思います。

[*37] 『漂うモダニズム』（前掲）

谷口吉生の作品

　最初の作品が《雪ヶ谷の住宅》[図41]です。飯田さんが実施設計の図面を担当しました。旗竿敷地で周りには住宅が密集しています。それで外に向けては閉じながら、中庭をインテリア空間のようにした住宅です。

　《金沢市立図書館》[図42, 43]も飯田さんが担当したものですね。谷口親子の最初の共作です。妻木頼黄の下で矢橋賢吉が設計したレンガ造の旧専売タバコ工場を、父吉郎さんが古文書館として改修しました。その横に吉生さんの新図書館があります。幾何学的な操作に、彼はこの頃すごくこだわっていました。

図41　《雪ヶ谷の住宅》（1975年）

《資生堂アートハウス》[図44, 45]も幾何学的な形態で、上から見ると丸と四角なんですね。内向きと外向きを反転させながらS字形に組み合わせています。丸いのがガラス面で、四角いのが壁です。非常に図像的な建築です。この建築で、谷口さんと僕は日本建築学会賞を受賞しました。

こうした初期のやり方から脱け出そうとしたのが、《土門拳記念館》[図46, 47]でした。日本への意識を強くもった写真家の美術館だったので、丸と四角ではまずいだろうということで、違う建築のつくり方を模索します。平面はこれもS字形なのですが、表現としては《資生堂》とまったく違うものになっています。

《葛西臨海公園水族園》[図48, 49]は少し逆戻りして、幾何学の建築になっていますね。それはなぜかというと、周りに何もない埋め立て地なんです。幾何学に頼らざるをえないということで、それを徹底させています。平面は直径100mの円で、中心にシンボリックなガラスドームのエントランスを置いています。以前の幾何学的建築と少し違うのは、水盤を設けて海面に連続させ、東京湾を借景にするんですね。これは彼の場所性に対する意識が強く出た作品といえます。

《丸亀市猪熊弦一郎現代美術館》[図50, 51]は、当初、市は丸亀城の公園につくろうと計画していたのですが、猪熊さんが「僕はそんなところに祀られるのはいやだから、もっと賑やかな所にしてください」と言って、日本ではユニークな「駅前美術館」が実現しました。大きな四角い箱の中に、都市的な空間を封じ込めようとしています。この建築については、槇さんは少し批判的です。というのも、駅に向けて建築を開かずに、彫刻テラスとミューラル（壁画）を置いたんですね[38]。槇さんだったらもっと積極的に都市へ開こうとしたかもしれません。

*38
『漂うモダニズム』（前掲）

《豊田市美術館》[図52, 53]は公園の中に美術館をつくったものです。ランドスケープ・デザイナーのピーター・ウォーカーと、一緒にやった作品です。この建築では、素材とヴォリュームにこだわります。半透明のガラスのヴォリューム、バーモント・スレートという大判スレートのヴォリューム、そしてアルミのヴォリュームが、コンプレックスを形成しています。

年齢を重ねてきて、《東京国立博物館法隆寺宝物館》[図54, 55]の頃から日本的な意匠に向かいます。コンセプトは、

図 42 《金沢市立図書館》(1978 年)　　　　　　　図 43 　同 アクソメ

図 44 《資生堂アートハウス》(1978 年)　　　　　図 45 　同 アクソメ

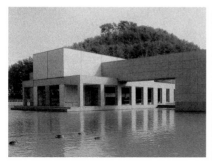

図 46 《土門拳記念館》(1983 年)　　　　　　　　図 47 　同 アクソメ

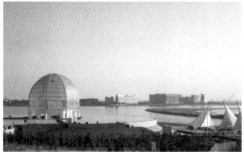

図 48 《東京都葛西臨海水族園》(1989 年)　　　　図 49 　同 アクソメ

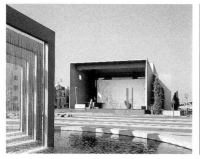

図50 《丸亀市猪熊弦一郎現代美術館》(1991年)　　図51 同 アクソメ

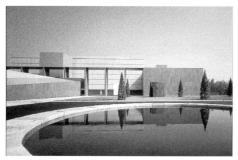 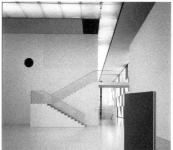

図52, 53 《豊田市美術館》(1995年)

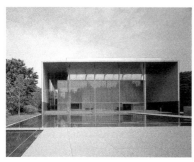

図54 《東京国立博物館法隆寺宝物館》(1999年)　　図55 同 アクソメ

 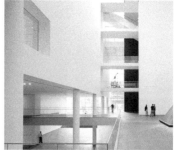

図56-58 《ニューヨーク近代美術館増改築》(2004年)

中心に向かって閉じていく空間。逆にいうと48体の金銅仏[39]などの展示空間を芯にして、その周りに幾重にも空間が取り巻きながら、いろいろな方向に向かって開いていく。そのシークエンシャルな空間や、土庇風の金属の屋根の張り出しと細い柱、縦格子のサッシなどの組み合わせが「日本」を暗示します。最近竣工した金沢の《鈴木大拙館》や《京都国立博物館平成知新館》も同じようなコンセプトです。

　《ニューヨーク近代美術館（MoMA）増改築》［図56-58］の設計は、キュレーターのテレンス・ライリーも企図して、世界中から10人の建築家を選んでコンペを実施し、谷口さんが選ばれたものです。これも都市に対して外向きではなく、閉じています。というのも、第1期のグッドウィン＆ストーン、第2期のフィリップ・ジョンソン、第3期のシーザー・ペリといった、歴代の建築たちが手がけたファサードが残っているからです。したがって、新しい谷口ファサードは他の建築家と同じように全体の一部として、主張しないように控えめにしています。一方で、53丁目と54丁目通りをつなぐ自由通路を建物の中を貫通させ、そこから美術館にアクセスするようにして、「都市」を建物の中へ引き込んでいます。また、ニューヨークで「一番贅沢な庭」と言われる「彫刻庭園」や、美術館の中心に設けたアトリウム［図57］をこの通路に絡むように配置し、都市的な外部・内部空間づくりをコンセプトにしています。

[39]
法隆寺から天皇に代々献納された6-8世紀までの仏像。ほとんどが重要文化財で、《法隆寺宝物館》の中心的な展示物。

Talk session *by Shinsuke Takamiya × Yoshihiko Iida × Yoshio Taniguchi*

飯田　今日は驚いたことに会場に谷口吉生さんが来られていて、髙宮さんもさぞ話しにくかったろうと思いますが。

髙宮　本当にそうですよ(笑)。

飯田　谷口さん、よろしければコメントを下さい。

谷口　髙宮さんともう50年もの付き合いになりますが、じつはこういうレクチャーを聞いたのは初めてでした。非常に上手で、驚きました。それから飯田さんとも昔からの付き合いで、槇先生のところへ行って、誰かいいスタッフはいないかと相談したら、飯田さんを紹介してくれて、それで来てもらうことにしたんですよね。

飯田　お世話になりました。

谷口　ひとつ気になったのが、磯崎さんの《東京都新庁舎》のコンペ案についての話しです。僕はあれは当選するつもりで応募したんだと思うんですよ。磯崎さんとは結構、個人的に付き合いがあって、丹下先生のところで《スコピエ計画》をやった時に、一緒に食事に行ったり、車であちらこちらに旅行をしたりして、建築について教えを受けました。ですから、磯崎さんのことはよく知っていますが、彼としては当然、当選するつもりでやっていたんだと思うんです。

髙宮　大穴狙いですか。

谷口　僕はそう思いました。

髙宮　せっかくだから、丹下さんについてもう少し喋ってくれませんか。僕は丹下さんから一番多くを継いでる建築家は谷口吉生だと思っています。

谷口　丹下先生はすべてにおいて天才的な人でしたが、同時に世俗的なところもあって、その時々の建築の潮流に影響を受けていましたね。だからミース風になったり、ル・コルビュジエ風になったり、サーリネン風になったりします。

髙宮　「美しきもののみ機能的である」という丹下さんの有名な言葉あるけど、ちょっと似てますよね。

谷口　そうならば光栄です。ただ、丹下先生にはたくさん

の弟子がいて、その中で怒られ役と褒められ役がいました。僕は大したことしてないのに、褒められ役でした。目指す美学みたいなものは、ある程度、似ていたのかもしれませんがね。

髙宮 この際だから、谷口吉郎さんについても一言、お願いします。

谷口 父の方が僕より頭がいいし、才能もあったけど、僕と似ているとすれば、やはり建築職人だということですね。まず手で仕事をする。

髙宮 なるほど、それはそうかもしれませんね。

谷口 髙宮さんは頭がいいから学者だけど。

髙宮 いや、僕は職人の下請けですよ(笑)。

谷口 僕は大学で建築ではなく機械の学科に行っていたから、建築のことに疎かったんですよ。だから髙宮さんから建築についていろいろ習ったんです。僕にとって丹下さんと並んで髙宮さんが先生。

髙宮 ちょっと酔っ払っているんじゃない?(笑)

谷口 いや本当に。

飯田 僕は谷口さんのところで沖縄国際海洋博覧会の仕事を手伝って、その後も青山墓地の裏にあったアパートで《雪ヶ谷の住宅》というプロジェクトをやり、そうしているうちに髙宮さんと一緒に事務所をつくるという話になって、飯倉に事務所を借りたんですよね。その頃のことがまざまざと思い出されるようで、今日は本当に嬉しいです。

谷口 僕の建築の原点に、飯田さんがいたということですね。

飯田 そんな、とんでもありません。これで髙宮眞介連続講義を終わります。ありがとうございました。

第7回 | シンポジウム
「近代日本の建築家の現在」

飯田　この連続講義を1年間やってきましたが、取り上げられた建築家たちにまだしっくりきていない感じがあります。昨年行った、西洋近代建築史の連続講義の時はしっくりきたので、そのあたりは印象がだいぶ違いますね。たとえば辰野金吾について聞くと、偉大な人だなと理解はするのですが、1、2回しか会ったことのない「いとこ」というか、近いんだけど離れているような。そんな風に感じています。

　さて、今回はこれまでの講義の総集編として、受講者のみなさんに、講義で取り上げた中から、好きな建築家、好きな建築をそれぞれ1つずつ挙げてもらい、それについて発表してもらうことにします。

　早速、まずは僕から。好きな建築家として選んだのは吉田鉄郎です。彼は近代建築として、格別なプロポーションのセンスをもっていたと思います。好きな建築として挙げたのは妻木頼黄の《横浜正金銀行本店》です。近代日本の建築の黎明期に、技術や意匠を総合してつくり上げられた建築ですね。じつは僕の以前の事務所がこの建物の斜向かいにあって、机の前にある窓から毎日眺めていたんですね。そういうこともあり、本当に親しみのある建築です。

大川　私はこの講義への参加を打診いただいた時、髙宮先生や飯田さんをはじめとする現在の建築家たちが、日本の近代建築にどんな感心を寄せているのかに興味が湧いて、お手伝いをさせていただくことにしました。

　今、飯田さんが話した感想はとても印象的です。僕が建築史に触れたのは、大学に入って2年目に始まった講義が最初でした。日本建築史、西洋建築史、近代建築史の講義がそれぞれあったのですが、近代建築史ではウィリアム・モリスやシカゴ派の話だけで、日本の近代建築には一切触れません。大学院に入って初めて、近江榮先生から日本の近代建築史の授業を受けて、その時に愕然としたんです。僕らは、前川國男や丹下健三といった現役の建築家はよく知っているんですが、そこから遡って考えるときに、ミースやル・コルビュジエに行ってしまう。戦前期の日本に、この講義で語られたようなさまざまな建築家たちがいたんだということを、大学院になるまで知らなかったんです。知るようになると、とても面白いなと思い、日本の近代建築史を自分の専門にし

ました。それからもう30年くらいが経ちます。日本近代建築史の側から藤森照信さんみたいなスターも現れて、だいぶ普及した気もしますが、飯田さんのようにまだ違和感を感じる人も多いですね。そのあたりがこれからの課題かなという気がします。

　僕が選んだ建築家は村野藤吾です。歴史主義とモダニズムという2つの山が重なりあうところに、彼はいました。村野藤吾は、日本の近代に起きた建築のさまざまな現象をすべて集約した建築家ともいえるのです。作品としては伊東忠太の《築地本願寺》を選びました。これは日本人建築家で初めて、建築とは何かという問いかけをして、卒業研究で「建築哲学」を書いた、日本の近代建築界を代表する知性が、どうしてあのような特異なものをつくったんだろうという興味です。とても衝撃ですよね。これをつくり出すまで、相当の葛藤があったと思います。あの建物を見るたびに、日本の近代はゆがんでいるなと思うのです。

髙宮　僕も飯田さんと似たような感覚を日本建築に対して感じていました。僕は終戦の時まだ7歳の子供で、食べ物が不足していて甘いものがない。進駐軍に「ハロー」と言いながら近づいていってチョコレートをねだっていた。そして建築を志してからも、西洋モダニズムに憧れ、ヨーロッパで2年ほど暮らした経験があるので、どうしても西洋コンプレックスが強い。そんなことから日本の明治時代の建築をみると、どうしてもしっくりこない先入観がありました。また、日本の街の貧しさというのは、一面では明治維新以来の歴史が背負っているように僕は思ってきました。

　建築史家の稲垣栄三さんは、日本の近代建築の問題は2つあるといっています。ひとつは、西洋の様式を真似したけれども、その背景にある精神を受け継がなかったこと。表面のコピーだけで終わっているという意味ですね。もうひとつは、西洋のモダニズム運動というのはアートと建築が一緒になって展開したのに、日本では建築は建築、アートはアートでバラバラだったこと。これを知って、なるほどと思いました。日本の近代建築は、ずっとその欠陥を背負ってきたんだと思います。

　でも一方で、明治から昭和の戦前までの建築家の作品

をもっとよく見ていくと、ものすごく一生懸命やっていて、70年で西洋に伍するような建築をつくるわけですね。そういう意味では、この建築家たちの功績は非常に大きいし、その足跡は評価すべきだと思います。

そして、今日の問いかけに戻りますが、僕は好きな建築家に、妻木頼黄と堀口捨己を選びました。妻木頼黄は第1世代の建築家4人の中で、一番素晴らしいと思います。きちんとクラシックな建築ができたという才能もすごいんだけど、彼は佐幕派なんですね。アンチ権威主義というかアンチ・アカデミズムで、辰野金吾とガンガンやり合うわけです。その生き様も好きです。堀口は、日本と西洋を近代建築の中に結びつけようとした最初の人でした。でも結局それを融合せずに、《岡田邸》のように併置を試みることになる。堀口は茶室や《桂離宮》など日本の歴史的な建築も研究していましたし、そういう視点を併せもって西洋に目を向けていました。作品は結構好きなものがたくさんあって、選ぶのが難しい。あえて挙げれば、丹下さんの《国立屋内総合競技場》ですね。理由は、自分にはつくれない建築だから。世の中の99%が「普通の建築」であるべきだとする僕から見て、残りの1%だけに許される「普通でない建築」のもつべき偉大さみたいなものです。槇さんも、たしか『漂うモダニズム』の中で、《代々木》は「至高」という言葉を冠すべき建築で、限られた建築家のみ達成できる作品、と評していました。

戦後まもなく建てられたことが
信じられないほどの技術とデザイン

司会 好きな建築家を集計すると、アントニン・レーモンドと前川國男が4票で同点1位でした。じつは、私もレーモンドを選びました。ヨーロッパからアメリカに行って、そこから日本と米国を入ったり来たりとノマドのような生き方をしているところが現代人らしくていいなと思いました。

受講生A レーモンドの建築の中でも、とくに木造の作品が、今自分の設計しているものに近いところがあって、参考になります。

受講生B 私は建築家としてレーモンド、作品として《リー

ダーズ・ダイジェスト東京支社》を選びました。レーモンドより前の建築家は、自分にとってやはりわかりにくい。レーモンドくらいからは、わかりやすくなった感じがしました。

司会　好きな作品として《リーダーズ・ダイジェスト》を挙げた人は多かったですね。

受講生C　《リーダーズ・ダイジェスト》のことは、恥ずかしながら、この授業に出るまで知りませんでした。プロポーションの美しさが、とても強く印象に残っています。

受講生D　来月号の『新建築』に載っていてもおかしくないと思えるくらい、時代を超越した美しさと構造的な面白さがある建築だと思います。

受講生E　僕も皇居に面してあのモダニズム建築が建っていた姿を、実物で見たかったなと思います。

大川　高宮さんは実物を見ているんですよね。

高宮　はい、憧れました。

大川　戦後間もない頃の日本で建てられたのが信じられないほどの技術とデザインですね。あれが戦後モダニズム建築の出発点と言っていいと思います。構造について、大論争が起こったことも重要なポイントです。日本の構造家が、あれはおかしいと批判したのですが、結局、アメリカ人の構造家の考えが正しいことがはっきりする。建築家と構造家の共同という形が注目されるようになるきっかけにもなっていると思います。それでのちに、丹下健三と坪井善勝のコラボレートも行なわれる。

司会　前川さんを選んだ人にもコメントを聞いてみましょう。

受講生F　やはり人間的な面白さですね。大学を出て、まず世界で最先端のル・コルビュジエのところへ行き、日本に戻ってからたくさんの名作をつくる。しかしながら、建築界の巨匠といわれながらも、晩年はどんどんペシミスティックになっていくという生き方に、味があると思いました。

受講生G　私も前川さんを選びました。子どもの頃に《東京文化会館》を見て、日本にもこんな劇場があるんだという衝撃を受けたという思い出があります。この講義でいろいろなエピソードを聞いて、さらに素敵な人だなと思いました。

受講生H　私は大学で大川先生に歴史の授業を教わったのですが、1年生の時に、大川先生に連れられて上野に行

き、いくつかの建築を見て回った後、自分の好きな建築をスケッチするという授業がありました。その時に私が描いたのが前川國男の《東京文化会館》でした。これを選んだ理由は、ファサードのコンクリートの魅力と、中に見える星のような照明がきれいだったことですね。以来、前川が好きになっています。

司会 前川に近い世代の、坂倉準三や谷口吉郎の作品を挙げた人もいます。

受講生I 私は好きな建築に坂倉準三の《神奈川県立近代美術館》を挙げました。プランが絶妙で、閉鎖的な2階の展示室から階段を降りて行くと、目の前に池がばっと拡がっている。シークエンシャルな建築のつくり方に良さを感じました。

受講生J 僕は好きな作品として坂倉の《シルクセンター》を選びました。見学会で見て、ピロティと街の関係がじつにいいと思いました。

受講生K 僕は建築家として谷口吉郎を挙げました。和のモダニズムというべきものでしょうか、それがすごくきれいだなと思いました。じつは《東京国立博物館東洋館》は、外から見て粗い建築家だなと思っていたのです。見学会で中に入ってみて、スキップフロアの構成がダイナミックだし、上から入ってくる光も美しくて感動しました。

西洋建築を30年で習得してつくってしまう
明治の建築家のすごさ

司会 時代を遡りましょう。初期のモダニズムを手がけた建築家からは、渡辺仁、吉田鉄郎、堀口捨己らが挙がっています。

受講生L 僕が挙げたのは吉田鉄郎です。じつはあまり知らなくて、今回の連続講義で、社会の中で建築がどうあるべきかを真摯に考えている人だったことがわかりました。建築の良心と言うべきものをもっていたように思います。その人間性から吉田鉄郎を選んでいます。作品は一見、平凡とも受け取られる建築ですが、じつは非凡なスケールの操作を行っています。

受講生M 堀口捨己を選んだのは私です。じつは、学生の

時分、私は堀口先生から「造園計画」の授業を受けました。当時、分離派の先駆者だということは認識していましたが、体制に与しない人だということは理解していませんでした。今回の連続講義でそういう面を知ることができてよかったです。

受講生N　私は、好きな建築家として、渡辺仁を選びました。好きというよりは、気になったという建築家というべきかもしれません。大学時代、様式の読み方をまったく学ばずに来てしまったのですが、講義や見学ツアーで、髙宮さんが様式を評しているの見聞きして、非常に足元のしっかりした場所に立たれているように感じました。これから様式を読めるようになりたいと思い、様式を使いこなしていたと言われていた、渡辺仁を選びました。

司会　明治期の第1世代、第2世代の建築家やその作品を挙げた人から意見をもらいましょう。

受講生O　私は辰野金吾を選びましたが、第1世代の建築家4人を同一レベルとして選んだつもりです。コンドルが日本に来て、彼から学んで明治の建築界をつくるわけですが、今までまったく体験したことがないものを、あそこまできちんと、しかも短期間につくれるようになるのはすごいことだと思うのです。

受講生P　建築家として選んだのは片山東熊です。先日、《赤坂離宮迎賓館》を見学したのですが、西洋建築が入ってきて30年くらいで習得して、これをつくってしまうという、明治の建築家のすごさを改めて感じました。一方、そうした西洋かぶれの流れとはまったく異なる建築をつくろうとしたのが伊東忠太で、作品としては《築地本願寺》を挙げてみました。

受講生E　僕も、好きな作品に《築地本願寺》を挙げました。大川先生が推した理由と同じような視点です。伊東忠太がつくるものは、何か少し気持ち悪いんですよね。それで遠ざけていたんですけれども、今回の講義で、非常に真剣で真面目な人だとわかりました。

髙宮　山形県出身だからね（笑）。

受講生E　彼の話の中では、ヨーロッパへ研修に行く時に「そのルーツを知らないといけない」と言って、アジア大陸を横断しながら、現地まで行ったというのが好きです。

飯田　その時に、浄土真宗本願寺派の門主だった大谷光瑞と会っているんですよね。宗門に関連する龍谷大学の仕事をした時に、《西本願寺伝道院》を中まで見させてもらいましたが、すごく面白かったです。

柱も梁もない、どうやってできているんだ？

司会　戦後に活動を始めた建築家では、やはり丹下健三を挙げた人が多かったですね。

受講生M　丹下健三の《代々木》を好きな作品として選びました。私は初め、電気工学科に入学したのですが、東京オリンピックの時に《代々木》を見て、電気みたいな見えないものではなく、見えるものをつくりたいと思い、建築学科に転科したのです。そのきっかけとなった建物でした。

受講生K　僕も作品では《代々木》が一番好きです。いつ行っても、つくった人のエネルギーというものを感じます。勇気をもらえる建築です。

受講生Q　僕は建築家として、丹下健三を選びました。地元が愛媛でして、2015年に高松で開催された展覧会にも少し関わったりしていました。《代々木》には、建築がもっている力というものを強く感じます。

受講生R　好きな建築家は丹下健三、作品は《代々木》を挙げています。もうひとつ挙げるとすれば、村野藤吾の《小山敬三美術館》で、ここ何年かで見た建築の中で、一番感銘を受けました。

司会　じつはもうひとり、現代に近い時代では、谷口吉生さんの名前も多く挙がっていました。

受講生S　講義の中で、髙宮さんは批判的地域主義について触れられてました。「地域に根ざしてこそ、グローバルなんだ」と提唱者のケネス・フランプトンは言っていましたが、日本の建築家でそれを実現しているのは、谷口吉生さんだと思います。谷口さんのグローバリズムが端的に現れているのは、古典主義にも通じる列柱です。建築の方では、渡辺仁の《第一生命館》を選んだのですが、あれに見られる列柱の古典主義もグローバリズムに属するものです。それと通じるものが谷口さんの建築には感じられます。

受講生T 　私は作品として、谷口吉生さんと髙宮さんが手がけた《丸亀市猪熊弦一郎現代美術館》を選びました。これは今年の夏に実際に見て、感動しました。町は寂れた感じでしたが、ここだけぜんぜん違っていました。

髙宮 　講義で、丸亀城のほうに計画されていたものが、猪熊さんの強い希望で駅前美術館になったとお話しました。猪熊さんは「買い物カゴを下げておばさんが入ってくるような、街中の美術館がいい」と言っていました。また、公共の美術館に必ず入れられる「市民ギャラリー」を入れなかったのも猪熊さんの見識ですね。やはり市民と作家は違うわけで、両者の絵が並ぶのは良くないということです。

司会 　正面の壁画もいいですね。

髙宮 　あれは小学校の体育館を借りて、描いた原寸の絵を床に置いて、ご高齢の猪熊さんが直々に、上から見ながら検討したものです。最初は○と×だけだったんですが、そうしたら市側から「公費を使って建てるのに、それはあまりにも理解されにくいと」。それで馬の絵になりました。

大川 　《香川県庁舎》の壁画もいいですよね。

髙宮 　丹下さんの《香川県庁舎》の中でも、この猪熊さんの壁画がとくに有名です。素晴らしい作品です。

受講生U 　建物は葛西臨海公園のレストハウス《クリスタルビュー》を選びました。建築の意義ということについて、現在の状況を考えるとなかなか楽観的には語れないですが、この《クリスタルビュー》を見た時には、素直に建築の力というものを実感できたのです。美しいというだけでも人を集めることができるし、存在感をもてるのだというところがすごいなと思いました。

受講生V 　僕は学生の頃から谷口・髙宮フリークで、日本大学で髙宮さんによる伝説の講義があると聞いていたので、それが聞けるとわかって喜んで参加させてもらいました。なので作品には、谷口・髙宮のおふたりによる《クリスタルビュー》を挙げさせてもらいました。学生の頃にこれを見て「柱も梁もないじゃないか、どうやってできているんだ」と衝撃を覚えた作品です。

髙宮 　葛西の話が出たので、そのあたりの話を少ししておきましょうか。葛西臨海公園の《水族園》も《クリスタルビュー》

も、構造設計を担当したのは木村俊彦さんです。木村さんとの面白い話はいっぱいあります。その中のひとつに、《水族園》の建物で基礎の問題があります。最初は、浮き基礎を採用する予定でした。というのも、敷地は防潮堤の外側、深さ30mくらい地耐力ゼロのヘドロの埋め立て地盤で、不等沈下や液状化で杭がダメになる可能性がある。そこで木村さんの提案で、お盆をひっくり返したみたいな浮き基礎にすると、平面形も円ですからちょうどいいわけです。それで実施設計までやりました。ところが発注者の東京都は、今までやったことがないからという理由で、浮き基礎を不採用にしてしまう。本当に残念でしたね。二重ピットに水を貯めて、それで傾斜を調整するなどといった、ものすごく面白いアイデアも出ていたのですけどね。結果的には、杭に横の土圧がかからないように、建物廻りの傾斜地には、すごい量のスタイロフォームを埋めることになりました。

　《クリスタルビュー》は、僕らは最初、構造のフラットバーの鉄骨のフレームに、アルミ・サッシュを付ける予定でした。そうしたら木村さんが「ムダなことをする必要はない、フラットバーに直接留めればいい」と提案してきました。でもフラットバーをあの長さでの溶接でしたから、歪みが大きく出る可能性がある。大丈夫かなと思ったのですが、木村さんは「絶対できる」というので、それでやることにしたんです。

司会　すごいエピソードですね。

髙宮　すみません。余談でした。

飯田　髙宮さんによる連続講義の第2弾、日本近代建築史も今回で終了です。こうした講義の開催も、ささやかですが、建築において新しい歴史をつくっていくことにつながっているのではないでしょうか。また第3シリーズもやれるといいなと思うのですが、髙宮さんにも話すネタを考えてもらわないといけません。中断の期間が少し必要ですが、再開する時には、ぜひまたご参加いただきたいと思います。どうもありがとうございました。そして最後に、髙宮先生と大川先生に盛大な拍手をお願いします。

番外編 | 日本建築空間の美

髙宮眞介

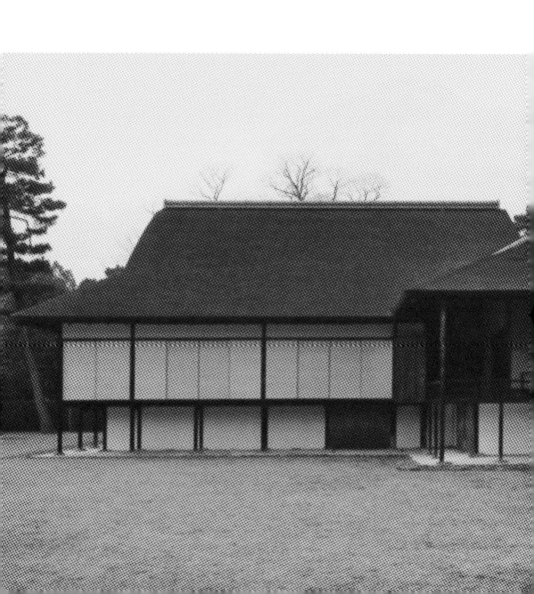

本章は、「ALC LECTURE Series vol.1　髙宮眞介連続講義 ── ヨーロッパ近代建築史を通して、改めてこれからのデザインを探る」の第13回（番外編1）として2014年6月28日に行われたものです。
　なお、この連続講義の他の回は『Archiship Library 01　髙宮眞介建築史意匠講義 ── 西洋の建築家100人とその作品を巡る』に収められています。

《桂離宮》（1615-62年）

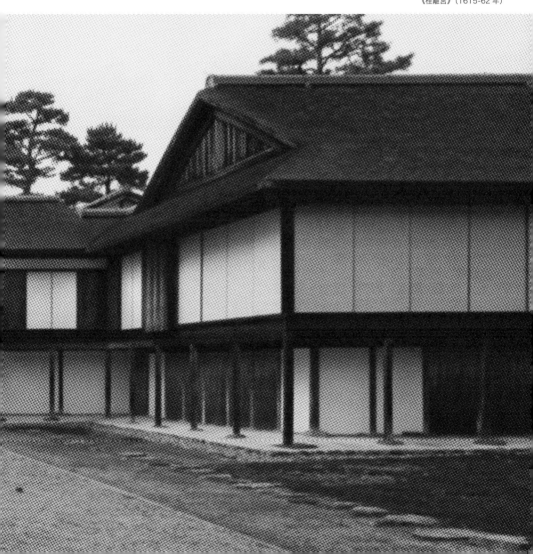

Introduction *by Yoshihiko Iida*

今回の講義は番外編として、日本の伝統建築について話していただきます。日本を代表する4つの歴史的建築空間を1回で講義するという無茶なお願いなのですが、どういうお話になるのか非常に楽しみです。ではお願いします。

Lecture *by Shinsuke Takamiya*

まず、今日の番外編の前置きをしておきます。僕が以前、大学で教えていた時、西洋と日本の建築美について、それぞれ1時間半でしゃべるという少々無謀なレクチャーをやりました。今日のレクチャーは、その日本編がもとになっています。

　明治以降の建築家が、西洋建築の習得に専念すればするほど、その反動として「日本的なもの」「日本固有の建築美」を追求したように思います。その時に対象となったのが、今日取り上げるような建築でした。

　ということで、今日は4つの建築を大きく取り上げます。《伊勢神宮》《平等院鳳凰堂》《妙喜庵待庵》、そして《桂離宮》です。それぞれ時代が違います。飛鳥・奈良の時代から江戸時代まで、約1000年にわたる話ですが、それらの建築について、「建築」「ランドスケープ」「近代における評価」という3つの視点で話をしたと思います。

　総じて言いますと、日本の歴史建築は外来の文化の影響を受けています。それを洗練して日本的なものにしていくというプロセスを繰り返してきました。大きな影響としては、まず6世紀頃、仏教伝来とともに中国の六朝、唐の文化が入ってきます。奈良の古寺の伽藍配置などはこれによるものです。平安時代に公家が住んだ寝殿造[*1]の配置も、元をたどれば中国の伽藍配置で、それと同じ形式で建てられたのが《平等院鳳凰堂》です。

　第2弾は中国の宋の文化です。山水画や禅宗がこれにあたります。鎌倉時代、禅宗の栄西禅師が中国から持ち込んだ「茶」の文化が発達して、茶室建築の形式ができ上がる。その到達点といえるのが草庵風茶室《待庵》ですね。そして、

*1
平安時代の公家の住宅様式。南面する寝殿（正殿）と東西に対屋、それらを結ぶ渡廊、釣殿などからなり、概ねコの字型、高床式で屋根は桧皮葺。床は板敷きで間仕切りはなく、几帳、衝立などが用いられた。南庭は儀式の場として、また池が穿たれ舟遊びなどが催された。

その茶室が数寄屋という様式を生み、それにまた書院造[*2]が混じりあって《桂離宮》が誕生します。寝殿造からの発展形としての住宅の形式が、ここに行きつくわけですね。

これに加えてもうひとつ、確たる証拠はないのですが、弥生時代に南アジアのあたりから稲作と一緒に高床式建築が伝来したといわれています。《伊勢神宮》は中国の文化が入る前に存在した、日本固有の建築であるという見方が、江戸期や明治期にあったようです。これはさだかではありませんが、南アジアの高床式建築が始原ではないかと説もあるわけです。

この4つの流れを代表する歴史建築を取り上げて、日本の建築美について見ていきたいと思います。

[*2] 室町以降の武士の接客、対面所のための建築様式。付書院、押し板(床の間)、棚などの書院を主室に備えたもので、寝殿造に比べると、敷き畳、間仕切り、建具(襖など)が付け加えられている。その後の和風住宅の基本形となった。

伊勢神宮——晴朗・直截の美

では時代順に話していきたいと思います。まず《伊勢神宮》[図1-3]についてです。先ほど触れた通り、《伊勢神宮》は、中国の文化が入る前からあった、日本固有の建築であると盛んにいわれてきました。ヒノキの白木をそのまま使っていて、晴朗にして直截的な美を表象しているところが日本的だというわけです。

ではその原形は何かというと、先ほど言いましたように、じつはあまりわかっていません。ただ、高床式建築という点がひとつの手がかりになると思います。古代の日本の住居といえば竪穴式住居ですけれど、高床式の建物も弥生時代にはすでにありました。《登呂遺跡》で復元されたものを見ると、《伊勢》にとても似ています。銅鐸などの史料から復元している

図1 《伊勢神宮》

201

のですが、茅葺きの屋根、高床、掘立柱、千木など、《伊勢》の原型がこの時にすでにあったと考えられています。

青森の《三内丸山遺跡》は縄文後期のものです。高床形式は、この頃からすでにあったようです。これらはすべて農作物を保管しておく倉庫でした。それが神社に変わっていったというのがひとつの説です。これは福山敏男[*3]という建築史家がいっています。同じ建築史家でも太田博太郎[*4]は、もともと住居としてこういう建物があったといっています。しかし、これが日本固有のものかというと、そうではなく、どうも南アジアあたりから来たという説のほうが確からしいのです。南アジアは湿気が多くて川も氾濫するので、多くの住居が高床なんですね。あの地域から稲作と一緒に入ってきたのではないかというわけです。

では、まず建築について。《伊勢》は「唯一神明造」[*5]といわれる形式の神社ですが、よく知られているように、式年造替が20年ごとに行われてきました。2013年には第62回目がありました。これが西暦690年の頃から1500年くらい続いているんですね。途中、120年間ほどのブランクがありますが、それを除けば、昔の姿をずっと伝えてきているといわれています。でも、これもはっきりと確認できているわけではありません。というのは、新しい建物は、古い建物をただコピーして作っているだけで、オリジナルの図面も何も残っていない。そのため、かなり変更されているのではないかという説も有力です。事実、明治に入ってからも、伊東忠太が「余計な装飾がついている」といって一部を変更したりしています。このように見ていきますと、《伊勢》は、国家神道を象徴する日本固有の建築だというこ

[*3] 柳川市出身の建築史家（1905-1995）。京都帝国大学卒業。内務省、東京文化財研究所を経て、1959年京都大学教授。神社、寺院建築研究の第一人者。

[*4] 東京出身の建築史家（1912-2007）。東京大学卒業。1960年同大学教授。日本建築史研究の第一人者で、文化財の修理・保存事業に大きな足跡を残す。主著は『日本建築史序説』など。

[*5] 神明造は神社建築を代表する形式のひとつで、平入りで屋根は切妻、直截な外観が特徴。その中で、《伊勢神宮》の内宮、外宮の形式を特別に唯一神明造と呼ぶ。ほかに《出雲大社》の大社造、《住吉大社》の住吉造などがある。

図2　同 内宮正殿

図3　同 内宮参道

とで、非常に手厚く扱われてきましたが、磯崎新の言葉を借りると、原形は「始原もどき」で捏造の塊だということになります[6]。

　本殿で特徴的なのは棟持柱です。構造的には別に柱があるので、これはシンボリックなものです。それから真ん中に心之御柱が1本あります。これは床下の見えないところに隠されていますが、これが礼拝の対象です。神様が降臨する柱です。式年造替した後もこれだけは残します。柱はすべて掘立柱です。中国から入ってきた建築は、石の上に柱を載せて木が腐らないようにするのですが、日本の伝統は掘立柱です。寝殿造になってもそうでした。

　屋根は茅葺きです。中国は瓦ですが日本は茅でした。屋根に乗っている鰹木は、屋根の風圧の影響を抑えるために機能していたといわれていますが、今は飾りです。千木もそうです。こういうスタイルが、神社固有の屋根形式だという説もありますが、どうも日本の田舎に行くと似たような民家がありますから、そのあたりもよくわかりません。ただ言えるのは、屋根も長持ちしない材料でできているということです。それはやはり日本固有のやり方で、中国から瓦が入ってきた後でも、茅葺きや柿葺きが使われています。《桂離宮》もそうですね。

　ランドスケープ的には日本らしさが現れています。西洋と違って、山や木、岩に神様が宿るという自然崇拝が日本古来の文化です。《伊勢》の内宮では、五十鈴川が結界をつくって、橋を渡ると鬱蒼とした杉の大木の間をぬって砂利道が奥へ奥へと続いていきます［図3］。最後に神域に達しても、4重の板塀に囲まれて、社殿を拝することができない。こういう奥性が強調されるランドスケープは、やはり日本独特のものでしょう。

　後の時代になると、浄土式庭園[7]、茶室の露地[8]、回遊式庭園[9]などというように、日本の庭園は発展していくわけですが、こういう自然と共生するランドスケープは変わりません。平安末期の有名な歌人である西行が、「何事のおはしますをば知らねどもかたじけなさに涙こぼるる」という《伊勢》の佇まいを詠んだ歌を残していますが、この感覚は日本独特のものではないかと思います。

　では、近代以降の建築家はこの建築をどう評価したのでしょうか。明治33（1900）年、伊東忠太は、造家学会で「日本神社建築の発達」という講演を行いました。そこで、日本で初

[6]
磯崎新著『建築における「日本的なもの」』（新潮社、2003年）

[7]
平安末期から鎌倉時代にかけて、浄土思想を具現した庭園形式で、寝殿造庭園の流れを汲む。園池を主題として中島や橋を設け、極楽浄土を再現した阿弥陀堂を配し、池に映る御堂も重要な演出とした。

[8]
「路地」から、草庵風茶庭の呼称として「露地」が用いられるようになった。自然の縮景を基本とし、当初は里にある樹木や人工物を避け、飛石、灯篭、手水鉢なども古いものが転用された。茶事に向かう前段の設えとして、中門、腰掛待合、雪隠などが配される。

[9]
p.146 脚注34参照

めて、《伊勢》は日本最古の神社建築であると言います。しかし、それは「南洋土人の建物であって、建築として論ずるに値しない」と一蹴します。本当に価値がある建築は、ギリシャから伝わってきた《法隆寺》だとしたわけですね。

　一方、ブルーノ・タウトは、昭和8（1933）年、日本にやってきて、最初に《桂離宮》へ、その後で《伊勢神宮》に行きます。そこで、《伊勢》を《パルテノン》に匹敵するものと位置づけ、世界中の建築家が《パルテノン》に詣でるけれど、《伊勢》は巡礼の最終到達点となるだろうと絶賛します[10]。しかし、《パルテノン》と《伊勢》は大きく違う。《パルテノン》は自然と対峙していますが、《伊勢》は自然に埋没した建築です。

　丹下健三も《伊勢》には強い関心をもちました。昭和37（1962）年には『伊勢——日本建築の原形』[11]という有名な本も著わしました。第二次大戦中に《大東亜建設記念営造計画》のコンペ［p.34］があって、その応募案も《伊勢》を彷彿とさせるものでした。戦後、《広島平和記念資料館》［p.161］の原型ともなって、のちの「伝統論争」へ発展していきます。

*10
平居均訳『ニッポン』（明治書房、1934年）

*11
丹下健三＋川添登著『伊勢——日本建築の原形』（朝日新聞社、1962年）

平等院鳳凰堂——優雅・洗練の美

次は、中国から来た文化をいかにして洗練させていくかという話になります。京都は宇治市にある《平等院鳳凰堂》［図4-9］についてです。

　これをつくったのは藤原頼道で、道長の息子にあたる人です。宇治は京都市の南に位置していて、当時は藤原一族の公家の別荘地となっていました。『源氏物語』の「宇治十帖」で語られている優雅な世界が、ここで展開されたわけです。平安時代中期から後期に入る頃に、それが頂点にまで達します。すると、人々は栄華を極めた先に不安を覚え始めます。それで「末法思想」が出てくる。これは、お釈迦さまが亡くなってから2000年にあたる永承7（1052）年になると、仏法が廃れて末法の時代が訪れる、という考え方です。そのため、われわれが住んでる現世はもうダメになるから、あとは来世に託して、阿弥陀さまがいる極楽浄土にみんなで行きましょう、という思想が広まるわけです。《鳳凰堂》はそうした頃につくられています。

平面図［図5］を見ると、中央に本堂があり、両側に側廊があります。そして後ろには尾廊が延びます。本堂以外は中に入れません。特徴的なのは、緩い勾配で軒の出の深い優雅な屋根の形状です。屋根には本瓦が載っていますが、下部構造を考えると本瓦は重すぎるようです。そのため、もとは木瓦葺ではなかったのではないか、ともいわれています。

　この建築の配置の原型は、飛鳥・奈良時代に中国から入っていきた寺院の伽藍配置です。《法隆寺》だけ少し違いますが、《飛鳥寺》[*12]でも《四天王寺》[*13]でも、回廊が廻っていて左右対称の構成です。しかし、時代が下るとこの形式も変化を遂げ、回廊がロの字型からコの字型になり、正面に入口を構えることもやめて、東中門から入るようになってくる。《鳳凰堂》もこの形式です。寝殿造の住宅で現存するものはありませんが、《鳳凰堂》がその形式を伝えているといわれます。しかし寝殿造は、その代表例とされる《東三条殿》に見られるように、左右対称も崩れたものになっていきます。

　さて、建築に戻って本堂の色についても触れておきましょう。阿弥陀さまがおられる極楽を再現した空間ですから極彩色で、近年この色も復原されました。中国の極彩色とはまた異なる、洗練された色です。「もし極楽を疑うなら、宇治の御寺を訪ねよ」という言葉があったといわれますが、堂内に入ると、長押の上には楽器を携えた52体の雲中供養菩薩が優雅に舞い、本当にそこが極楽であるかのように感じられたことでしょう［図6、7］。本堂の中央にはご本尊、阿弥陀如来の坐像が置かれています。日本の仏師の中でも最高峰とされる定朝によるもので、最後につくられた最高傑作といわれています［図6］。

*12
6世紀末に建立された日本最古の寺院とされる《法興寺》を起源とする。開基は蘇我馬子。最初の《飛鳥寺》は、五重塔を中心に中金堂、東金堂、西金堂が取り囲む1塔3金堂式の伽藍配置であったとされる。宗派は真言宗豊山派、本尊は釈迦如来坐像。

*13
6世紀末の創建で、聖徳太子建立七大寺のひとつ。中門（仁王門）、五重塔、金堂、講堂を一直線にする伽藍配置で、「四天王寺式伽藍配置」と呼ばれる。宗派は本来天台宗だが、宗派にこだわらない「和宗」の総本山。本尊は救世観音菩薩。

図4　《平等院鳳凰堂》（1052年）

図5　同 平面図

図6 《阿弥陀如来像》

図7 《雲中供養菩薩像》

扉を開ければ池の対岸からも阿弥陀如来を拝めるのですが、建物の姿が池に映って見える設えになっています。昔の人にとってはすごい演出として感じられたことでしょう。太田博太郎はその美学を、「鳳凰堂で求められたものは、表現の大きさではなく、量感でもなく、優しさと感覚の洗練さとであった。限られた小世界のうちにおいて、あくことなき感覚の洗練がその目標である」と説明しています[14]。

さてもうひとつ、特徴的なのは庭園［図8, 9］です。《平等院》には阿字池があり、この本堂はその中の島に建っています。つまり、池を挟んで、西の方角に浄土があると想定されていて、その象徴が《鳳凰堂》だったわけです。庭園にあった洲浜も、近年復原されました。平泉にある《毛越寺》[15]と合わせて、浄土式庭園の二大傑作といわれています。この浄土式庭園は、寝殿造庭園の技法を応用したものだともいわれています。

少し話は逸れますが、この寝殿造庭園の作庭術の原典とされるのが、平安末期に頼道の息子、橘俊綱により編纂された『作庭記』です。この書物には、石の置き方、木の選び方、池の作り方などが書かれています。とくに有名な言葉に「乞はんに従う」というものがあります。石を置くときにまずメインとなる石をひとつ置きなさい、その石に対して他の石がこうあってほしいと要求している形で置きなさい、というものです。要するに、自然に従う造形をしなさいといっているんですね。これは日本のランドスケープの真髄といっていいでしょう。

《鳳凰堂》はジャポニズムを象徴する建築として、海外でも建てられました。たとえば明治26（1893）年のシカゴ万国博覧会の日本館は、この建築を模した《鳳凰殿》でした。フラン

[14]
『日本建築史序説』（彰国社、1947年）

[15]
奥州平泉にある天台宗の寺院。本尊は薬師如来。9世紀に円仁が創建した雄大な伽藍は大火で焼失。奥州の藤原基衡とその子秀衡が再興したが、その後も相次ぐ火災に見舞われた。

図8 同 鳥瞰　　　　　　　　図9 同 庭園

ク・ロイド・ライトは、これにたいへん感化され、軒の出の深い屋根で水平に延びる「プレイリー・スタイル」*16という住宅形式を生み出します。その延長上に、屋根形状は違いますが、日本での《帝国ホテル》があるわけです。

　近代日本でも、日本固有の建築を表象しようとするときに、この建築の屋根形状が登場します。たとえば、大正8（1919）年の下田菊太郎の《国会議事堂》コンペ案にも採用され、「帝冠併合式」と命名されました。それが「帝冠様式」として1930年代に国体を象徴する意味が付与され、全国の庁舎などの公共建築の屋根に引き継がれました。

妙喜庵待庵──閑寂・枯淡の美

平安時代の優雅・洗練で表される造形美に対して、中世に入ると、それに「わび」「さび」といった言葉で表される閑寂・枯淡の美が生まれます。このような美の理念を最も良く具現化しているのが、茶室建築であるといわれます。

　鎌倉時代になると、禅僧の栄西が宋から茶を持ち帰ります。最初は薬として飲茶の習慣があったようです。これが公家の間にも波及し、何種類ものお茶を飲み、その品種を当てるという「闘茶」が広まりました。室町時代、8代将軍足利義政の頃には東山文化がおこり、精神的な茶道が発達します。奈良の禅僧、村田珠光*17が、それまでの広間で催す茶会を変革し、小間で行う「わび茶」の創始者となりました。そして、それが武野紹鴎*18に受け継がれ、そのまた弟子が堺の商人、千利休*19ということになるわけです。利休は「わび茶」を最

*16
「草原様式」とも言われる。ライトの1906年の《ロビー邸》がその代表とされる。建物高さを抑えて、軒の出を深くして水平線を強調した様式。アメリカの郊外型住宅の典型的な形式となった。

*17
室町時代中期の僧侶、茶人（1422-1502）。30歳で禅僧となり、大徳寺の一休宗純に参禅。能阿弥に書院の茶を学んだが、4畳半の「わび茶」を起こし、茶道具でもわびの精神を推し進めた。足利義政の知遇を得て茶湯の交流をもち、《同仁斎》の4畳半を指南したともいわれる。

*18
室町時代後期の茶人、商人（1502-1555）。堺の皮屋で豪商の武野家に生まれ、若年から連歌を三条実隆に、茶道を藤田宗理らに学ぶ。31歳で出家。京都四条に茶室《大黒庵》を構え、村田珠光の「侘び茶」を発展させ、珠光の4畳半からさらに3畳半や2畳半の茶室を考案した。

高度に高め、豊臣秀吉の茶匠となりました。京都・山崎にある《妙喜庵待庵》[図10-12]は、この利休のただひとつ現存する草庵茶室で、「わび」の世界を2畳の極小空間に凝縮した作品として有名です。

もともと茶道というは、都会的な文化であるにかかわらず、その中に閑寂・枯淡を求めるものなので、その建築も、田園的意想、雅に対する鄙をその造形に表現しようとします。そのため、書院造の豪華な広間ではなく、最小の4畳半という簡素な小間で行われるようになりますし、素材としては草屋根、面皮柱、土壁、竹など自然の素材が使われます。しかし、それは一見、田舎の苫屋風ですが、実際には素材は厳選され、匠の精緻な技量によって仕上げられるわけです。

ここで「わび」「さび」について説明しておきます。「さび」は、「寂しい」ということです。「見渡せば花も紅葉もなかりけり浦の苫屋の秋の夕暮」という藤原定家の歌があります。秋の夕暮れに周りを見渡すと花も紅葉も何もなくて、非常に寂しい。これが「さび」の精神だといわれます。この「さび」の精神を、武野紹鴎は「枯れかじけ寒かれ」という言葉で説明し、茶の湯の目指すところとしました。一方、「わび」というのは、本来は都会派なんですが、世捨て人風に田舎の草庵に鄙びた美を見出すということです。村田珠光が「わび」を「藁屋に名馬繋ぎたるがよし」と表現したとされますが、その藁屋の美学とも通じます。ある人は、「ロースロイスに乗って屋台のおでん屋に行くようなもの、それが『わび』だ」といっていました[20]。

しかし、利休の茶は複雑です。利休の茶室の特徴につい

*19
安土時代を代表する歌人(1522-1591)。利休は晩年の名前で、それまでは宗易と称した。堺の商家に生まれる。堺の南宗寺に参禅し、その本山である大徳寺とも親しく交わった。武野紹鴎に師事し、わび茶を完成させた。本能寺の変の後、豊臣家の茶頭として秀吉に仕え、禄高3千石を賜ったとされる。しかし思想的な齟齬から秀吉の怒りを買うことになり、自害した。

*20
杉本博司著『空間感』(マガジンハウス、2011年)

図10 《妙喜庵待庵》(1606年) 　図11 同 床の間 　図12 同 平面図

て、太田博太郎は、「珠光や紹鷗の理想は、「冷えやせる」あるいは「枯れかじけ寒かれ」という語で表わされる、室町時代芸術一般の理想の表れである。[……]利休も最初はこれに従っていたのであるが、しかし、彼は「枯れ木に花の咲いた」ような境地を目標とし、そこに「花」という新しい肯定が付け加えられている。[……]彼によって完成された芸術としての茶は、世捨て人の侘びではなく、豪華を極めた秀吉の聚楽第よりも美しい生活を、二畳の茅屋のうちに見出したのである」と説明しています[*21]。つまり、利休自身の中に、わびの草庵の「草」の茶と、書院の「真」の茶が同居していたとする見方であり、利休の自害によって「草」と「真」がふたつに分裂し、一方は「乞食」宗旦[*22]に、他方は武将、古田織部に受け継がれ、江戸時代になると、それが大名、小堀遠州の「きれいさび」という「真」の茶になるということでしょう。遠州《大徳寺孤篷庵》の《忘筌》[*23][図13]に代表される茶席です。

　さて、《待庵》を詳しく見ていきましょう。茶席は2畳の広さです。「行」の茶とされる珠光の茶室は、4畳半の小間ですが、利休はこれを一気に狭め、2畳の中に炉まで切ってしまいます。入口は約70cm角の躙口です。だから秀吉といえども、外側の「刀掛」に刀を置いて入りました。そうしないと入れないからです。

　壁は農家で見られるような大きな藁すさを気ままに散らした黒い土壁です。写真で見ると、照明を当てているので明るく見えますが、実際にはもっと暗い印象です。窓はいろいろな形のものがたくさん開けれらています。本当に田舎の藁屋という感じですね。日本の建築は、本来こんな閉鎖的な空間で

*21
『日本建築史序説』(前掲)

*22
江戸前期の茶人(1578-1658)。咄々斎と称し、茶と禅とはひとつであるという「茶禅同一味」を説き、清貧の中で生涯を送った。千利休を祖父とし、実子の3人はそれぞれ三千家(表・裏・武者小路)を起こしたため、三千家の祖とされる。また、晩年の1畳台目の茶室はわび茶の究極とされる。

*23
《孤篷庵》は臨済宗大本山大徳寺の塔頭で本堂と茶室《忘筌》からなる。茶室は8畳(＋手前畳1畳)と3畳の相伴席、それに1間の床で構成され、長押、張付壁などから書院風茶室。露地に面して板敷きの広縁があり、上半分が障子、下半分は躙口が兼用の吹き放しとなっている。

図13　《大徳寺孤篷庵忘筌》(1612年)

はありません。床から鴨居まで全部吹き放して、外の庭に開くはずです。しかしここは極小空間で、なおかつ完全に閉じているのです。精神を集中するためのミクロコスモスといっていいでしょう。床の間は半畳強しかありませんが、「室床」といって入隅を塗り回しているので、実際よりも奥深く感じられます。

茶席では露地といわれる庭も重要な要素です。露地は、茶室という舞台で行われる茶会に至るプロローグにあたる外部空間です。それは茶室を山居に見立てるため、自然の野山の「縮景」とするのが基本ですが、この作法には「真行草」[24]があります。「草」の庭は自然を映したままの庭園で、「真」の庭は作為的に造った庭園で、「行」はその中間です。たとえば「草」の千利休は、露地をできるだけ自然にしなさいといいます。灯篭も古びたものを持ってきてそのまま使いました。一方、古田織部は「真」を意図して、灯篭を自分でつくってしまいます。飛び石についても、利休は「わたり六部、景気四部」、つまり歩いて渡るという機能を6割、見栄えを4割で考えるべきだといいます。使うのは自然石でした。一方、織部はその割合を逆転して、見栄えのほうを大事にして、切石を使います。それから「敷き松葉」のやり方も、利休は早朝に露地を掃き、その後に自然に降る落ち葉はそのままがいいとしますが、織部は人為的に松葉を敷き詰めることをやっています。

茶室に関して最後に、少し遡って室町時代の茶室の傑作について触れておきます。足利義政が建てた《慈照寺》、通称「銀閣寺」に《東求堂》という義政の居宅があります。そこに《同仁斎》[25][図14]という4畳半の端正な茶室があります。珠光や利休に先んじて、こういう素晴しい茶室がつくられて

[24]
華道、茶道、庭園、俳諧、絵画などの表現法の三体。「真」は正格の体、「草」は崩れた風雅の体、「行」はその中間で、基本を踏まえながら異なるものを取り入れた体を意味する。

[25]
京都にある臨済宗の寺院、《慈照寺》の《東求堂》4室のうちの1間で、足利義政が書斎として、また茶席として使ったとされる。4畳半の書院風座敷で、1間半の書院は座敷飾りとしては最古のもの。

図14 《慈照寺東求堂同仁斎》(1486年)

いたんですね。ひねたところも、わびたところもなくて、非常に
ストレートな書院の原型とされる建築です。原研哉[26]が、数
学の定理のように美しい建築だといっています。

　さて、明治以降の近代になって、このような茶室建築がど
のように評価されたのでしょうか。まず、最初に茶室建築に
注目したのは武田五一でした。社寺仏閣や書院などの正統
とされていた日本建築でなく、趣味の世界とも見られた茶室
に着目したわけです。そして利休や織部がつくった茶室を自
分で実測しています。それまでの明治の建築家は、辰野金
吾をはじめとして西欧の歴史主義建築を習得することに専念
しますが、武田は少し違っていたわけです。それが、明治34
(1901)年にヨーロッパに留学して、アール・ヌーヴォーやゼツェッ
ションといった近代建築に注目することにつながりました。

　もうひとりは堀口捨己です。堀口は茶人でもあり、茶会の歴
史を読み解き、茶室建築研究の第一人者になりました。また
茶の歴史を、初めて体系化した人でもあり、《待庵》の発見
者でもあります。堀口は早くから茶室の重要性に注目していて、
昭和2(1927)年には、彼の第1作《紫烟荘》の発表に際して、
「建築の非都市的なるものについて」と題するエッセイを発
表しました。そこで、わが国の建築の伝統の中で「最も注意
をひくものは茶室建築であろう」として、第二次大戦中は奈
良の寺に籠って、茶室の研究に専念し、戦後になって多くの
著作を発表しました[27]。

桂離宮——数寄と「きれいさび」の併存の美

では最後に、《桂離宮》[図15-20]についてお話します。歴
史を振り返ると、安土桃山から江戸期にかけては、一方で草
庵茶室のような「わび」「さび」の建築があって、もう一方で
は京都《二条城》の《二の丸御殿》[28]のような建築がつくられ
ています。豪華絢爛な格天井や派手な障壁画をもつ書院
造といわれるものです。また《日光東照宮》なども同じ時代で、
《桂離宮》はそのような17世紀、元和の年代に建てられたも
のです。

　《桂離宮》の作者は、じつははっきりしていません。一時は
小堀遠州という説もありましたが、それは否定されています。

[26]
岡山県出身のグラフィック・
デザイナー(1958-)。武蔵
野美術大学教授。日本デ
ザインセンター代表。主著は
『デザインのデザイン』など。

[27]
p.115 脚注30参照

[28]
京都《二条城》の中心的
建物。足利、織田、豊臣、
徳川の4代にわたる将軍の
居城となった。最後は徳川
慶喜の「大政奉還」の舞
台となった。入口の「車寄」
から最奥部の「白書院」ま
で6つの部屋が、「雁行型」
に配置され、南側の日本庭
園に面する。室内の絢爛
豪華な格天井や狩野探幽
ら狩野派の絵師による障
壁画が有名。

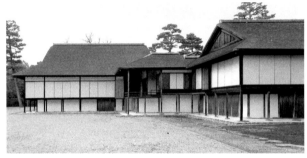

図15 《桂離宮》（1615-62年）

有力な説は、この建て主である八条宮智仁親王[*29]です。《修学院離宮》をつくった後水尾上皇の叔父にあたる人です。やはり公家は、平安時代から日本文化を継承してきた文化人なんですね。建築家という存在はなくて、おそらくこの人が《桂》の作者でもあったんだろうといわれています。

これが建っている下桂は、もともと月見の名所でした。智仁親王がつくった《古書院》といわれる第1期の工事で、その「一の間」には月見台がつくられます［図17］。竹のテラスがあって、ここでお公家さんたちが月見をしたわけです。智仁親王が亡くなると、12年間くらい手をつけられずにいたのですが、その後、息子の智忠親王[*30]が建て増しをしていきます。第2期工事が《中書院》と呼ばれるところで、ここに「楽器の間」などがあります。そして最後の第3期工事で、《新御殿》と呼ばれるところが完成します。このように3期に分かれた建設によって、この特徴的な雁行配置［図16］ができあがるわけです。左右対称はまったく見られません。

主屋の屋根は、柿葺きです。中国から伝来したものではなく、日本独自の葺き方ですね。柱梁には色が着いておらず、単純なフレームで構成されています。そういう簡素な建築です。《桂》はこういうひとつの統一された美学をもった建築のように捉えられていますが、じつは1期から3期へとデザインも変わっていきました。

一例を挙げると、《古書院》は、柱と梁のフレームと白壁とによるモンドリアン風のシンプルなデザインで、装飾を一切排した数奇屋風の簡潔な美学の座敷です［図17］。一方、第3期に増築された《新御殿》の一番奥の部屋は、後水尾上皇を

[*29]
江戸時代前期の皇族（1579-1629）。天正8(1586)年、豊臣秀吉の猶子となったが、のちに秀吉に実子が生まれたため解約、八条宮家を創設。細川幽斎から古今伝授を受け、学問文芸の道に通じ、それを後水尾天皇に相伝したといわれる。歌人、作庭家としても知られる。

[*30]
江戸時代前期の皇族（1619-1662）。八条宮家第2代親王。後年、後水尾天皇の猶子となる。配偶者は前田利常の4女、富姫。父の影響もあり和歌、書道にその才を発揮した。

図16 同 平面図

図17 同《古書院》

迎えるための上段の間で、ここには有名な「桂棚」があります[図18]。ものすごく凝った棚で、18種類くらいの銘木が使われています。こちらには《古書院》の簡潔な数寄屋風とは違う世界が展開されていて、「きれいさび」と呼ぶにふさわしい設えになっています。

　庭園を見てみましょう[図18]。《桂離宮》の庭園は「遠州好み」とされる作風の回遊式庭園で、小堀遠州の《仙洞御所》[*31]の庭園と同じ頃のものです。敷地のすぐ脇には桂川が流れています。かつては池とつながっていて、舟遊びをして桂川まで漕ぎ出したようです。池の周りには回遊路が巡っていてますが、舟からも茶室に立ち寄ってお茶を嗜むことができます。つまり、ところどころに《松琴亭》《笑意軒》《月波楼》といった茶室や腰掛け、待合いなどが点在しています。ここでも、《笑意軒》の下地窓や、《月波楼》の下地をそのまま現した天井などは、草庵風の茶室に通じますが、一方で、《松琴亭》の床の間や襖の白と藍色による市松模様の加賀奉書[*32]などのように、優雅で華やかなデザインも施されていて、それらが併存しています。

　《待庵》の説明で「真行草」の話をしましたが、《桂》の庭園では、入口の所に「真」の延段という飛び石があります。別の場所には自然石を使った「草」の延段もあります。「真」「行」「草」がひとつの庭に散りばめられているわけです[図20]。また、当時は《松琴亭》の近くに朱塗りの欄干の橋も架かっていたといわれます。このように、《桂》では建築も庭園も、草庵風の数寄の美と、優雅で煌びやかな「きれいさび」の美が併存していたわけです。

[*31]
京都御所の南東に位置する退位した天皇のための御所。寛永4(1627)年、後水尾上皇のために造営されたが、その後建物は火災によって焼失し、現在は庭園のみが残る。庭園は小堀遠州の作とされるが、上皇によって一部手が加えられたとされる。

[*32]
加賀の手漉き和紙。江戸時代から明治まで、加賀の国は前田家の庇護のもと製紙業が栄え、生産された「加賀奉書」が人気を集めた。

図18　同《新御殿》　　　　　　　　図19　同 庭園

　さて、近代以降の建築家は、この建築をどのように評価したのでしょうか。まず、昭和8(1933)年に、ドイツからの亡命を図るように来日したブルーノ・タウトは、次の日にここへ連れてこられます*33。彼はこれを見て驚くんですね。日本には300年も前に、もうモダニズムを先取りしたような建築があったと。そしてタウトは、これは天皇建築で「ホンモノ」であると絶賛します。一方で、《日光東照宮》に対しては、将軍建築で「イカモノ」であるとしました。このタウトの評価によって、モダニストはもちろん、皇国史観が頭をもたげつつあった日本で、そして海外でも《カツラ》は一躍有名建築になるわけです。

　それから堀口捨己。この人は《桂》の研究者としても有名です。昭和27(1952)年に『桂離宮』という本を出しています。これは、戦争中の研究の成果を戦後発表したものでした。その中で、タウトが賞賛するような《古書院》のモダニズムに通底するような簡潔な美だけが《桂》の良さではなく、《松琴亭》の襖の市松模様や《新御殿》の饒舌な意匠の「桂棚」、それから朱塗りの欄干の橋もひっくるめたものが《桂》の美学なのだと主張します。このように堀口は、《待庵》や《桂》の研究の第一人者ですが、一方実作の方でも、料亭「八勝館」の《御幸の間》[p.119]で《桂》を彷彿とさせる「数寄」と「きれいさび」の美を再現しています。また彼は、その日本の伝統建築の研究の成果とモダニズムをどのように止揚していくかという課題に、真摯に取り組んだ建築家でもありました。

　最後にもうひとり、丹下健三です。1960年の前後に、日本の建築家の間で「伝統論争」が起こりました。モダニズム建築の直輸入ではなく、日本の伝統建築とモダニズムを止揚し

*33
タウトを日本に招聘し、結果として亡命するきっかけをつくったのは、関西の建築家、上野伊三郎(1892-1972)が主宰する「日本インターナショナル建築会」であったとされる。

図20　同 庭園の〈真行草〉の延段

ていくべきなのではないかという議論です。その頃に丹下さんは、《桂》について『桂——日本建築における伝統と創造』[34]という本を、W・グロピウス[35]と米国在住の石元泰博[36]という写真家と一緒につくります。この本で重要なのは写真の撮り方です。P・モンドリアンの絵画のような構図を、屋根をカットすることで意図的につくっているのですね。これが《桂》を象徴するイメージとなって、モダニズムを先取りした建築だという理解が広まるようになっていくわけです。グロピウスも完全にそういう解釈です。しかし、丹下さんは少し違っています。庭園の石組みや茶室には、農民層住居に見られる縄文的性格が、一方、主屋には優雅な王朝風の弥生的性格があり、このふたつの系譜は初めてここでぶつかり合い、《桂》の創造の原動力となったのだと主張します。つまり、日本の伝統を、「縄文」と「弥生」という二項対立的な概念で捉え、これを弁証法的にいかに止揚していくかが重要であるとしました。「伝統論争」の真っ只中で、自分の向かう方向をここに見ようとしていたのではないかと思います。

[34]
丹下健三+石元泰博+ワルター・グロピウス著(造形社1960年)／丹下健三+石元泰博著(中央公論社、1971年)

[35]
ヴァルター・グロピウス(1883-1969)。ドイツ生まれのモダニズムを代表する建築家。ベルリン工科大学で建築を学び、P・ベーレンス事務所に入所。ドイツ工作連盟に参加。1919年国立バウハウス初代校長。その《デッサウ校舎》は彼の代表作。1937年、ハーヴァード大学に招かれ渡米、以降アメリカで活躍。

[36]
アメリカ出身の写真家(1921-2012)。3歳で帰国、高知県立農業高校を卒業するが、1939年単身渡米、シカゴ・インスティテュートで、ニュー・バウハウスの写真を学び卒業。1953年再び帰国し日本国籍を取得、1966年東京造形大学教授。

Talk session by Shinsuke Takamiya × Yoshihiko Iida

飯田 西洋建築史と時代で対応させると、《同仁斎》がだいたいルネサンスで、《待庵》がマニエリスムにあたりますね。ヨーロッパと並べてもあまり意味はないのでしょうが。

髙宮 でもそう見ると面白いですね。

飯田 今回、取り上げられた建物は、どのように使われたかというよりも、何を象徴としたかというところに重要性があるなと思いました。《平等院鳳凰堂》は極楽浄土をひとつの世界としてつくりあげていて、今のディズニーランドみたいなところがあるし、《待庵》も交渉の武器としてつくられているようなところがあります。神や権力を表現するものとして、建築が捉えられているといえますね。

髙宮 日本の歴史建築を4つに代表させて語るというのはもともと無理な話で、とくにエキセントリックな建物に焦点を当てたという面もあります。民家の伝統や木造の建築技術といった、もっと地に足が付いた建物の取り上げ方もあったでしょう。これが日本建築のすべてだと思ってもらうと困ります。その意味で、より多くの日本建築史の本を読んでほしいと思います。

飯田 それから、日本建築の特徴として、ランドスケープと一体になっている点が指摘できます。建築が必ず庭から見えてきますよね。《平等院鳳凰堂》や《桂離宮》は池を介して見るようになっているし、《伊勢神宮》でも、そこに至る道行きのようなものがある。そういうところが西欧の建築と大きく異なっていると思います。

髙宮 それが日本の建築のいいところですよね。

飯田 伝統的な日本建築を設計してみたいと思いますか。

髙宮 いや、無理ですね。魅力はあるけど、できません。

受講生A 日本の伝統建築には図面はあったのでしょうか。設計者と施工者の意思疎通はどう行っていたのですか。

髙宮 日本においていわゆる建築家が現れるのは、明治以降です。施工者から独立した西洋的な建築家は、それまで存在しませんでした。だから、今でいうような設計者が

施工者に伝えるための図面というのはありませんでした。通常は大工の棟梁がそれなりに技術と見識をもっていて、建主の意向を実現するのが普通でした。でも伝統的な木造建築には「木割り」という、柱や柱間を規準とした比例関係で寸法を決めるシステムが、古くからありました。

飯田 僕の祖父は大工でした。材木にちゃんと墨を打って、家を建てていました。図面なんてなかったです。そういう建物のつくり方が、近代になってからも続いていたわけですね。

髙宮 ルールはありましたが、いわゆる設計図はないんです。

飯田 そういうやり方で、《桂離宮》のような素晴らしい建築がよくできましたね。

髙宮 それこそ木割りの伝統によるものでしょう。

受講生B もともと中国から入ってきた建築様式が日本化したわけですが、その変化の過程を詳しく見ることが、日本の風土を捉える大きなヒントになるのではないかと思いました。

飯田 そうですね。その通りなのでしょうが、現在の自分たちにとっては、日本の伝統建築よりも近代になって西欧から入ってきたル・コルビュジエやミースの建築の方が近しいものに感じられる。それはどうしてなんでしょうか。

髙宮 明治維新の遺産だと思います。あそこで西洋建築をそのままコピーしてしまったのです。モダニズムが始まりかけていた時に、西洋建築の歴史主義しか輸入しなかった。そしてその後に、モダニズムの洗礼を受けることで、僕らは日本建築から切り離されてしまったのではないでしょうか。そのあたりの受容の仕方が違っていたら、日本独自の建築をつくり続けていられたのかもしれないと思いますね。

飯田 それは面白い見方ですね。

髙宮 僕たちは近代建築に毒されすぎたんですよ（笑）。日本の伝統建築をもっと勉強したほうがいいと、最近はとくに思っています。

飯田 日本の伝統建築を考えながら、最後は、僕たちがこれからどう建築をつくっていけばよいのかという話にたどり着きました。意義のある講義だったと思います。今日はありがとうございました。

関連企画 | 近代建築ツアー

大川三雄

連続講義の合間に、講師と受講者が
一緒に建築を見て回る建築ツアーを3回開催した。
その記録を収録する。

第1回
丸の内・日本橋

2015年5月16日(土)　10:00-17:30

日本の近代建築を築き上げたコンドル、辰野金吾、横河民輔、岡田信一郎らの代表作が集積。
現在はその保存再生の技術を競い合っている。

第1回の見学会は、《東京駅》や《三菱一号館》の復元改修などにより、東京における「保存再生のメッカ」となった丸の内です。午前10時に東京駅北口ドームの下に集合し、全員の方にワイヤレスマイクを装着していただき見学会を始めました。

東京駅周辺を散策
《東京駅》[1]は創建時の復元として話題になりましたが、創建時にはない新しい試みが加えられています。そのひとつがドームの内部です。ドーム空間は上下に3つの部分に分かれています。最上部は創建時の姿に復元されていますが、改札のある下層部はまったく新しくデザインされました。その中間部は新旧の接点として両者を融合した部分です。もうひとつは中央ドームの小屋裏を活かして新しくレストランが新設されたことです。保存再生は単に古いものを残すだけでなく、新しい価値をつくり出してゆくべきという保存理念に基づいています。鉄骨レンガ造3階建て、長さ300mを超す日本における最大規模のレンガ造であり、その末尾を飾る大作です。この復元によって丸の内一帯が大きく変貌することになりました。

《日本工業倶楽部》[2]の前で三菱地所設計の野村和宣さんと落ち合いました。《日本工業倶楽部》を皮切りに《三菱一号館》や《JPタワー》(旧・東京中央郵便局)などを担当された保存再生のスペシャリストです。《日本工業倶楽部》は、単なる外壁保存ではなく内部空間を残すことを主眼にした話題作です。野村さんからその詳細や苦労話をお聞きしながら、大会議室や大宴会場など、歴史主義の充実した室内空間を見学しました。この建築の面白さは、充実した歴史主義のインテリアとは対照的に、外観にゼツェッションといわれる新しいデザイン傾向が見られることです。全体的に凹凸の少ない平坦な意匠で、様式的細部には幾何学化あるいは抽象化された形象が見られる点などが特徴です。タイル貼りのシンプルな外観と正面玄関のドリス式オーダーが印象的です。

1. 東京駅
竣工：大正3(1914)年、平成24(2012)年復元改修｜設計：辰野葛西建築事務所(復元改修：東日本旅客鉄道株式会社)｜鉄骨レンガ造、3階

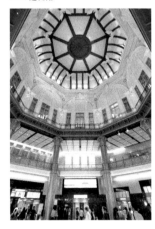

2. 日本工業倶楽部
竣工：大正9(1920)年、平成15(2003)年保存改修｜設計：横河工務所(松井貴太郎)(保存改修：三菱地所設計)｜RC造、5階

隣の《日本興業銀行本店》(現・みずほ銀行本店)[3]は、近々再開発によって解体されることが決まりました。名残を惜しみつつ外観だけ見学をすることにしました。垂直性を強調した精緻な石張りの柱、随所に見られる絶妙で優美なディテールは、歴史主義の訓練を経た建築家、村野藤吾ならではのものです。

《みずほ銀行本店》と一体的に再開発が進められている《東京銀行協会》[4]は、皇居に面する角地という立地条件を活かした変化に富んだスカイラインが特徴の建物です。平成5(1993)年の改築の時、日本建築学会からの保存要望が出され、超高層ビルの足元に外壁の一部を残す手法が採用されました。皇居側は1スパンのみを保存、主玄関のあった南側は当初のイメージを残すような薄皮一枚の復元が行われましたが、「かさぶた保存」というマイナーな評価を受けてしまいました。三菱地所にとって、この時の反省が《日本工業倶楽部》の保存再生につながったわけです。

皇居を望む高さが問題視され「景観論争」となった《東京海上ビルディング》[5]は前川國男が取り組んだ唯一の超高層です。カーテン・ウォールの表現を嫌って骨太な柱梁の意匠とし、落下防止のために打ち込みタイルを身に纏っています。ここから丸ビルの脇を抜けて《KITTE》に向かいました。《丸ビル》の1階には地下に埋められていた「松ぐい」の実物が展示されています。丸の内地区の地盤を支えてきた立役者です。

《東京中央郵便局》(現・KITTE)[6]は超高層の《JPタワー》の建設に伴い、その低層部に《東京中央郵便局》を復元した計画です。タイルの一部を再利用しています。《東京中央郵便局》は、日本の木造建築の柱梁架構の美しさを鉄筋コンクリート(RC)造に置き換える試みに取り組んでいた吉田鉄郎が担当したものです。変形の敷地を巧みに使った配置計画により、なだらかな弓型の立面を生み出し、広場側に対しては格調の高い姿を見せています。広場側は真壁、後方は大壁の表現

3. 日本興業銀行本店
（現・みずほ銀行本店）

竣工:昭和39(1964)年｜設計:村野・森建築事務所｜S・RC造、地上15階地下5階

4. 東京銀行集会場

竣工:大正5(1916)年、平成5(1993)年一部保存改修｜設計:横河工務所(松井貴太郎)｜レンガ造、2階

5. 東京海上ビルディング

竣工:昭和49(1974)年｜設計:前川國男建築設計事務所｜S・RC・SRC造、地上25階地下4階

6. 東京中央郵便局
（現・KITTE）

竣工:昭和6(1931)年、平成24(2012)年に超高層JPタワーの低層部に復元保存｜設計:通信省経理局営繕課(吉田鉄郎)｜SRC造、地上5階地下1階

とするなどRC造のさまざまな表現を試みていたことがわかります。合理主義のモダニズム建築ですが、日本にいたアントニン・レーモンドやブルーノ・タウトの目には柱と梁で構成された「日本的な近代建築」と映ったようです。隈研吾によって旧館の骨組みを活かしたアトリウム空間が誕生し、活気ある商業施設に生まれ変わりました。屋上庭園からは《東京駅》を含む丸の内一帯の景観を堪能することができます。ここで昼食タイム。

丸の内建築見学の目玉

午後の集合場所は《三菱一号館美術館》[7]の前です。日本初のオフィスビルとして明治26年につくられましたが、老朽化を理由に昭和43年に解体されてしまいました。その後、三菱地所による丸の内の街づくりが進められる中、あらためてこの建築の重要性が再認識され、当初のレンガ造技術そのままに復元されました。内部は資料室と美術館で、一部にカフェテリアも入っていますが、今後もレンガ壁を傷つけることなくさまざまな機能に対応できるように工夫されています。

　今回の見学の目玉は《明治生命館》[8]です。第1世代に始まる歴史主義の受容は、この建築において到達点にたどり着きました。米国からの影響を強く受けた歴史主義ですが、全体のプロポーションから細部装飾まで、当時の世界水準に達しています。時を超越した落着きと威厳に満ちた佇まいは古典主義ならではのものですが、構造は鉄骨鉄筋コンクリート(SRC)造で事務所建築として最新の設備機器を内蔵しています。容積移転の手法により保存が可能となったため隣接する高層棟に対し、公開空地の役割も担っています。見学コースに沿って中2階部分を見学、高層棟との隙間に誕生したアトリウム空間で一旦、解散となりました。

商業の街・日本橋

再集合の場所は妻木頼黄が装飾様式を担当した石造2連アーチ構造の《日本橋》[9]です。運河から

7. 三菱一号館
　　（現・三菱一号館美術館）
竣工：明治26(1893)年、平成21(2009)年復元｜設計：J・コンドル(原案)、三菱地所設計(復元案)｜レンガ造

8. 明治生命館
竣工：昭和9(1934)年、平成13(2001)年から保存改修｜設計：岡田信一郎、岡田捷五郎(保存改修：三菱地所設計)｜SRC造、地上8階地下2階

9. 日本橋
竣工：明治44(1911)年｜設計：米本晋一、妻木頼黄(装飾様式)｜石造、2連アーチ橋

の眺めを重視してデザインしたことに注目して、妻木の「隠れ江戸人」としての性格を読み取る人もいます。《日本銀行本店》10は、妻木と並ぶ明治建築界の巨頭、辰野金吾の代表作です。辰野というとレンガの赤色と花崗岩の白色を組み合わせた華やかな「辰野式」と呼ばれる意匠が特徴です。しかし、明治中期を飾る古典主義の代表作である《日本銀行本店》の重要性を忘れるわけにはいきません。弟子の長野宇平治は、《日本銀行本店》とほかのすべての辰野作品を天秤に乗せても釣り合うとまでいっています。設計のみでなく、レンガの焼き方や積み方、石材の刻み方といった施工方法にいたるまですべてがゼロからのスタートで完成させたものです。その苦労は並大抵ではなかったと思います。そのためか随所に力み、堅さが残っています。向かって右隣りに長野による新館が建っていますが、両者を比べると、プロポーションや彫りの深さ、様式細部の処理などに、その後の古典主義の習熟度を知ることができます。

　隣接する《三井本館》11は米国の設計事務所の設計による古典主義の作品で、コリント式のジャイアント・オーダーの列柱は圧巻です。通常の10倍近い建築費をかけ、米国の設計者と施工者によってつくられたものです。先に見てきた《明治生命館》と同時期の建築ですから、これも含めて日本における古典主義の展開過程や日米の比較などを楽しむことができます。お隣の《三越本店》12も見所があります。明治期の建物は震災で大きな被害を受けたため、その躯体を活かして昭和期に建てられたものです。いずれも横河民輔の率いる横河工務所の設計です。吹き抜けの大空間とステンドグラスの天井、《三越劇場》などに往時の姿を体験できます。《日本橋高島屋》に次いでデパート建築として日本で2番目に重要文化財に指定されました。

10. 日本銀行本店
竣工：明治29(1896)年、昭和13(1938)年増築｜設計：辰野金吾、長野宇平治(増築部)｜石造・レンガ造、地上3階地下1階(増築前)

11. 三井本館
竣工：1929(昭和4)年｜設計：トロブリッジ＆リビングストン社｜SRC造、地上7階地下2階

12. 三越本店
竣工：大正3(1914)年｜設計：横河工務所｜RC造、地上7階地下1階

第2回
横浜

2015年7月4日（土）　12:00-17:30

海外文化の取り入れはこの港町から始まった。
居留地の洋館・教会から、戦後のモダニズムまで、
各時代の先端的な建築を一挙に巡る。

第2回の見学会は、高宮連続講義の会場でもおなじみの街、横浜を巡ることにしました。通常、横浜の建築ツアーは山手の西洋館巡りか、海岸通りの近代建築のどちらかを選択しますが、今回は少し欲張って、山手の洋館の一部を見てから街中に降りてくるコースを選びました。

外国人居留地の風情を残す山手地区
集合場所は元町公園の中に移築されているアントニン・レーモンド設計の《エリスマン邸》[1]です。深い軒の出や水平線の強調などにフランク・ロイド・ライトの影響が残っていますが、下階部分の外壁を竪羽目の板張りにし、上階は水平線を強調したドイツ下見として対比させるなど、レーモンドらしい巧みさを見せています。室内にはアール・デコのデザイン要素も垣間見られ、世界のデザイン傾向に対するレーモンドの旺盛な姿勢を伺うことができます。もともとは山手町127番地に建てられていたものです。そのあとはJ・H・モーガン設計の《横浜山手聖公会》[2]を見学。震災や戦災、放火などの被災を体験したことから現在のものは鉄筋コンクリート(RC)造のノルマン様式で建てられています。モーガンはフラー会社の技師として、《丸ビル》の設計のために来日、そのまま日本に残り、《ベーリックホール》や《根岸競馬場》などを設計、横浜を中心に活躍し日本で亡くなりました。日本を愛し、日本に骨をうずめた建築家のひとりです。坂の途中にある《横浜地方気象台》は震災後に建てられたアール・デコ様式の建物で庁舎の一部は公開されています。安藤忠雄による打放しの新館が増設されました。

数多くの近代建築が見られる関内地区
山を下りた関内地区では渡辺仁の設計した《ホテル・ニューグランド》[3]の見学から始めました。シンプルな外観ながら、古典主義の三層構成の外観が醸し出す格調の高さはさすがです。丸みをもたせたコーナー部の処理も巧みでメダリオンがアクセントとなっています。店舗などが入っている1階部分

1. エリスマン邸
竣工：大正15(1926)年、平成2(1991)年に山手町より移築｜設計：アントニン・レーモンド｜木造、地上2階地下1階屋根裏部屋付

2. 横浜山手聖公会
竣工：昭和6(1931)年｜設計：J・H・モーガン｜RC造、地上1階一部2階地下1階

3. ホテル・ニューグランド
竣工：昭和2(1927)年｜設計：渡辺仁｜SRC造、5階

は天井高さが低く、圧迫されたような印象を受けますが、それが2階に上がったときの伸びやかな開放感を高めるという演出です。緑黄色のテラコッタに彩られた華やかな階段、天井や壁面を彩る東洋風の装飾、正面のホテルの受付カウンターの上部にある天女のモティーフ等々、外国人客を意識したエキゾチックな雰囲気を漂わせています。ロビーの西端にある宴会場は天井に木造の組物などが使われた和風意匠のインテリア、もうひとつの東端にあるフェニックス・ホールは曲率の大きなヴォールト天井をもつ空間となっていて、ふたつの性格の異なった大宴会場となっています。ロビー周辺は全体的に華やかで明るい印象ですが、奥に進みフェニックス・ホールの周辺に至るあたりは少し明度を落とした落ち着きのある色調にまとめられています。ここのクラシック家具に身を沈めると横浜ならではの贅沢な空間を味わうことができます。ここから海の方に向かえば国際コンペの入選作である《横浜港大さん橋国際客船ターミナル》へ、さらに新港埠頭には《横浜新港埠頭倉庫》の保存再生で賑やかな商業施設に生まれ変わった赤レンガパークへと行くことができるのです。これは大蔵省臨時建築部のトップにいた妻木のもうひとつの代表作です。

《シルクセンター》[4]は坂倉準三建築研究所が設計した横浜を代表するモダニズム建築ですが、その後の改変と維持管理があまり良くなく、竣工時の魅力が半減してしまっています。シルクセンター施設の上に国際観光ホテルが重なった複合施設で、骨太な下層部の上に、軽やかな上層部と屋上庭園が載る明快な表現で、地域のシンボル・マークとなっていましたが、現在はホテルが閉鎖され屋上庭園も機能していません。モダニズム建築の保存再生として積極的に活用されることが望まれます。ここでは各自の自由見学としました。

続いて浦辺鎮太郎設計の《横浜開港資料館》[5]に立ち寄りました。明治初年の擬洋風建築を想わせるナマコ壁のモティーフを使った建物で、《旧英国総領事館》の建物とは玉楠の記念樹のある中

●横浜新港埠頭倉庫
　（現・赤レンガ倉庫）

竣工：[2号館]1911年、[1号館]1913年｜設計：大蔵省臨時建築部（妻木頼黄）｜レンガ造、3階

●横浜港大さん橋
　国際客船ターミナル

竣工：平成14(2002)年｜設計：FOA｜S造・コンクリート造、2階

4. シルクセンター

竣工：昭和34(1959)年｜設計：坂倉準三建築研究所｜SRC造、地上8階地下2階

5. 横浜開港資料館

竣工：昭和56(1981)年｜設計：浦辺建築設計事務所｜RC造、地上3階地下1階

●旧英国総領事館
　（現・横浜開港資料館旧館）

竣工：昭和6(1931)年｜設計：イギリス工務局上海事務所｜RC造、地上3階地下1階

庭を挟んで向き合っています。かつての居留地の様相を伝える展示の数々も見所があります。

「キング」の愛称で親しまれている《神奈川県庁本庁舎》[6]は、昭和初期に流行した「日本趣味建築」の先駆けで、コンペによって県の技師であった小尾嘉郎の案を元に建てられました。帰国者や外国人旅行者に「日本」を感じさせるものをという応募要項に応えた提案です。スクラッチタイルとテラコッタの外装、塔屋には宝形屋根が付いています。こうした外観の印象から、竣工時には「垂直のライト式」という表現をする人もいたようです。議場をはじめとして主要なインテリアには日本風が加味されています。公開時には知事室や議場なども体験できますが、今回は各階のロビー周りと屋上のみを見学、屋上からは「クィーン」の愛称をもつ《横浜税関》と「ジャック」の《横浜開港記念会館》を見ることができます。《県庁舎》とブリッジでつながる《新館》は坂倉建築研究所の設計によるものです。

日本大通りをまっすぐ進むと左手に《横浜商工奨励館》が見えてきます。同時期の《ホテル・ニューグランド》とよく似た三層構成のクラシックな佇まいをもっており、震災復興のシンボル的存在として各種のイベント会場として使われてきました。現在、商工会議所は引っ越してカフェやレストラン、博物館などが入っていますので、街歩きの休憩ポイントとしておすすめです。

隣の《三井物産横浜ビル》[7]はRC造による日本最初のオフィスビルで、RC造建築を生涯のテーマとして横浜を中心に活躍した遠藤於菟の設計による建築史上の名作です。1号館と2号館が合体された形となっています。白化粧レンガタイル張りによるゼツェッション様式の優美な外観はシンメトリー構成やコーニスを思わせる細部意匠などが様式の名残を残しています。外観上の違いはありませんが、1号館は柱梁構造、2号館の方は柱とスラブで構成されており、RC造の技術と表現に遠藤がさまざまな試行錯誤を試みていたことがわかります。残念ながら近年、1号館に隣接する同時期の倉庫

6. 神奈川県庁舎

竣工：昭和3（1928）年｜設計：神奈川県内務部、小尾嘉郎（コンペ原案）｜SRC造、地上5階地下1階

●横浜商工奨励館 （現・横浜情報文化センター）

竣工：昭和4（1929）年｜設計：横浜市建築課（岩崎金太郎）｜RC造、地上4階地下1階

7. 三井物産横浜ビル

竣工：[1号ビル]明治44（1911）年、[2号ビル]昭和2（1927）年｜設計：遠藤於菟｜RC造、4階地下1階

が取り壊されてしまいました。

次は「ジャック」の愛称をもつ《横浜開港記念会館》[8]です。角地という敷地をうまく生かし、角に塔屋を配した変化に富んだピクチャレスクな外観が特徴で、辰野譲りのレンガと花崗岩を組み合わせた外観意匠も鮮やかです。階段廻りやステンドグラスなどが見事で、歴史主義の習得が第3世代に至り、技術と意匠の両面にわたって充実度を増していることがわかります。2カ所のエントランスは内部の機能に対応した動線計画から生まれたものです。

終着点は日本を代表する歴史主義建築

ここからさらに海岸通りに進み、《日本郵船横浜支店》[9]へと向かいました。1、2階を通して立つ16本のコリント式のオーダーが五十数mも続きコロネード（柱列）を形成している姿は圧巻。横浜で唯一のコロネードです。オフィス空間を現在は博物館に転用していますが、往時の雰囲気を残した展示空間となっています。さすがにここまで歩くと疲れもピーク、参加者の足並みも乱れ始めてきました。

最後の見学先は横浜最大の歴史主義建築で妻木頼黄の代表作である《横浜正金銀行本店》（現・神奈川県立歴史博物館）[10]。大きなドームをもつネオバロック様式の力強い外観で、立ち並ぶオーダーはすべてコリント式の角柱（ピラスター）、しかもすべての柱型が垂直性を強調しています。本来、垂直性の強調は非古典系のゴシックの特徴ですが、ここでは柱型による垂直性の表現が最終的には中心のドームへと見る人の視点を誘い、その存在を際立たせています。正面および両側隅部に大ペディメントを掲げ、中央部のペアコラムの間にはパッラーディアン・モティーフが組み合わされバロック特有の威厳に満ちた表情となっています。内部は改造され往時の面影はまったく残っていませんが、今回は学芸員の方の案内で、震災で崩壊した後に復元された大ドームの内部を見学。中は無風状態でバドミントン競技も可能かと思われる大空間です。

8. 横浜開港記念会館
竣工：大正6(1917)年 ｜ 設計：横浜市建築課（山田七五郎、佐藤四郎）、福田重義（コンペ原案）｜ レンガ・鉄骨レンガ・RC造、2階地下1階塔屋付

9. 日本郵船横浜支店
（現・日本郵船歴史博物館）
竣工：昭和11(1936)年 ｜ 設計：和田順顕建築事務所 ｜ RC造、3階

10. 横浜正金銀行本店本館
（現・神奈川県立歴史博物館）
竣工：明治37(1904)年 ｜ 設計：妻木頼黄 ｜ 石造、地上3階地下1階

第3回
上野公園

2015年9月5日（土）　9:15-13:00

美術館やコンサートホールが集まる文化エリアには、
名建築もたくさん。
谷口吉郎と谷口吉生、ル・コルビュジエと前川國男など、
親子・師弟の競演も見どころだ。

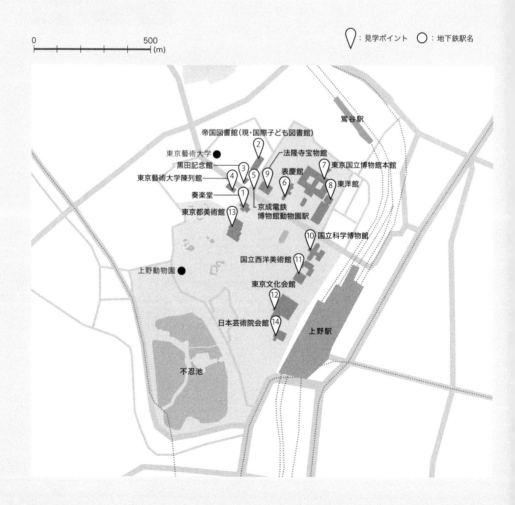

小ぶりだが見ごたえのある藝大周辺

第3回目の見学会は、日本有数の「建築博物館」ともいえる上野公園です。集合場所は日本初の音楽ホール《奏楽堂》[1]の前です。この建物はわが国最初の本格的な音楽ホールで、以前は東京藝術大学の敷地内にありましたが、卒業生や音楽家、市民団体を中心に保存運動が興り、現在地に移築保存されたものです。昭和62(1987)年の移築時には中央部分を中心にして、一部を削減あるいは復元して左右対称の外観に整えられています。下見板張りに瓦屋根、上げ下げ窓といったシンプルな要素で構成された文部省らしい堅実な作風で、内部のホールには歴史的なパイプオルガンも保存されています。この近くにある《帝国図書館》(現・国際子ども図書館)[2]も文部省の設計で建てられたアンピール様式の作品、日露戦争による中断がなければ東洋一の規模をもつ図書館となっていた幻の建築の一部。近年、安藤忠雄の保存改修によって生まれ変わりました。積極的な保存活用によって新しい価値が加えられた成功例のひとつです。

この2つの建物の中間にあるのが《黒田記念館》[3]です。東京美術学校(現・東京藝術大学)の教授で、様式の名手として知られた岡田信一郎が設計した、洋画家、黒田清輝の個人美術館です。展示壁を確保するために「無窓建築」とし、天井からのトップライトで採光する方式ですが、こうした特徴を持つ岡田信一郎設計の美術館が、以前は上野の山に3つありました。《黒田記念館》と藝大の構内に今も残る《陳列館》[4]そして建て替えられた《東京都美術館》です。スクラッチ・タイルを身にまとった《黒田記念館》のファサードには、美術館に相応しい優美なイオニア式のオーダーが使われています。柔らかな光がふりそそぐ展示室の装飾天井は岡田の歴史主義に対する素養の高さを伺わせます。

《黒田記念館》の前にあるジグラート状屋根の建物は《京成電鉄博物館動物園駅》[5]の入口です。戦前期は「帝室博物館」と呼ばれた敷地の

1. 奏楽堂
竣工:明治23(1890)年│設計:文部省営繕(山口半六、久留正道)│木造、2階

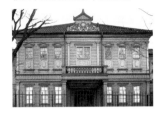

2. 帝国図書館（現・国際子ども図書館）
竣工:明治39(1906)年、平成14(2002)年保存改修│設計:久留正道、安藤忠雄(保存改修)│鉄骨レンガ造、地上4階地下1階

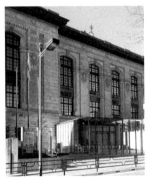

3. 黒田記念館
竣工:昭和3(1928)年│設計:岡田信一郎│RC造、2階

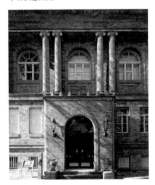

一角に建つことから、御前会議での了承を得てつくられたもので、格式と威厳を備えた古典主義のデザインが採用されています。現在は使用されずに閉じられていますが、ドリス式のオーダーやコーニス、ローマのパンテオン風のドームなど、小規模ながら充実したデザイン要素が満載。地下のプラットフォームともども保存活用されることが期待されます。

近現代の重要作が建ち並ぶ東京国立博物館

今日の見学の目玉である東京国立博物館の境内には《本館》《表慶館》《東洋館》《平成館》《法隆寺宝物館》といった建築が建ち並んでいます。そこには、「歴史主義」と「モダニズム」そして「日本的なるもの」の追求という3つのデザインの葛藤が刻印されています。

　本館に向かって左手にある《表慶館》[6]は、大正天皇ご成婚記念の建築、小規模ながら端正なフランス・バロック様式の外観が特徴、内部は中央ドームの吹き抜けや両サイドの階段室など充実したインテリアが見られます。

　《東京国立博物館本館》[7]は設計競技によって選ばれた渡辺仁の提案を元に建てられました。大きな瓦屋根や軒の組物など具象的なモティーフを使うことで「日本」を表現した一連の「日本趣味建築」の代表。とくに瓦屋根は昭和戦前期の建築家たちが「日本」を表現するときの常套手段でした。渡辺案は、軒の出を浅くした直線的な瓦屋根、躯体部分では「壁」の表現と「柱」の表現を巧みに織り交ぜ、瓦屋根との一体感を生み出しています。実施段階で宮内庁とその顧問であった伊東忠太によって改変されています。この日は天皇皇后の控室である「便殿」が特別公開になっていました。

　《東洋館》[8]は、伝統表現というテーマに対する戦後の建築家の取り組み方をよく示しています。長手方向の立面にみるシンメトリーと三層構成は明らかに「新古典主義」。屋根の傾斜が見えないことから、直線的なコーニス（軒蛇腹）がスカイラインを形成しています。欄干など一部に具象的な「日

4. 東京藝術大学陳列館
竣工：昭和4(1929)年｜設計：岡田信一郎｜RC造、2階

5. 京成電鉄博物館動物園駅
設計：昭和6(1931)年｜設計：中川俊二｜RC造、平屋

6. 表慶館
竣工：明治41(1908)年｜設計：片山東熊、高山幸次郎｜レンガ造、2階、石張り

7. 東京国立博物館本館
竣工：昭和12(1937)年｜設計：宮内省内匠寮、渡辺仁(コンペ原案)｜SRC造、地上2階地下2階

8. 東洋館
竣工：昭和43(1968)年｜設計：谷口吉郎｜SRC造、地上2階地下2階

本」が表現。伝統表現における具象と抽象の絶妙なバランスの上に成立している名作といえます。彫刻作品を展示観賞するためのスキップ・フロアによる内部の空間構成は秀逸、近年、難しかったエレベーターの設置も行われました。ボーダー・タイルの陶磁器類の使用やそのディテールに谷口吉郎らしさがにじみでています。

　続いて谷口吉生の設計した《法隆寺宝物館》[9]の方へ回ります。現代の技術と感性を体現したバリバリのモダニズム建築ですが、自然環境と一体化した清楚な佇まいは「日本的」な雰囲気を漂わせています。ロビー内部から、縦長のプロポーションをもつサッシュ越しにみる眺めは、水と緑の空間の中に、江戸期の武家屋敷門と明治期の洋館が加わり歴史の厚みを実感できる場所となっています。開放的な外部とは対照的に展示室は漆黒の空間の中に、スポットライトに照らされた多数の仏像が浮かび上がる絶妙な展示です。《法隆寺宝物館》では高宮先生より設計上のエピソードの数々を伺うことができました。

モダニズム建築が軒を連ねる公園内

駅方面に戻る途中にある《国立科学博物館》[10]はスクラッチ・タイルの外観が印象的な建物、空から見ると飛行機形の配置をしています。ドームのある中央展示室のステンドグラスも見事ですが、今回は外観のみでパスして《国立西洋美術館》[11]へ向かいました。ル・コルビュジエの基本設計に基づき、前川國男、坂倉準三、吉阪隆正ら日本人の弟子たちが実施設計を担当して完成。コルの元から届いた基本設計図には寸法も入っておらず、コルの提唱する「モデュロール」と3人の弟子がいなければ実現できませんでした。ピロティを抜けて、大きな吹き抜けとスロープのある「19世紀ホール」に入り、そこを起点に成長する美術館のコンセプトである螺旋状に展開される展示空間を体験。さらに前川國男による《新館》と中庭を見学しました。後日、東アジア地区に残る唯一のコル作品として世

9. 法隆寺宝物館
竣工：平成10(1999)年 | 設計：谷口吉生 | SRC造、地上4階地下1階

10. 国立科学博物館
竣工：昭和6(1931)年 | 設計：文部省(小倉強) | RC造、地上3階地下1階

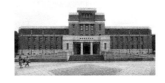

11. 国立西洋美術館
竣工：昭和34(1959)年、昭和54(1979)年増築 | 設計：ル・コルビュジエ、前川國男建築設計事務所(増築) | RC造、地上2階地下1階

界遺産登録の朗報が届きました。

最後は《東京文化会館》[12]。前川國男の代表作であり、戦後モダニズムの金字塔ともいえる建築です。打放しコンクリートの力強い柱、コルの《シャンディガール》から影響を受けた大きな庇とその下に広がる伸びやかなエントランスとホワイエの空間は、周辺の木々と一体化して、「森の音楽堂」を演出しています。森の中の落葉を想わせる床のタイル、アトランダムに配された天井の照明からは、木漏れ日のような光が注ぎます。計画時には、国際会議場に匹敵する多機能を要求されていましたが、その多くを屋上部分に収め、軒下の部分には純粋に音楽だけの空間を確保しています。オペラ愛好者でもある前川の、日本に本格的な音楽ホールをつくることへの執念を感じさせます。黄金の60年代、近代建築への絶対的な信頼を背景にし、技術的にも空間的にもゆるぎない安定感があります。しかし、前川の近代建築への懐疑はここから徐々に高まり、その後は、そそり立つ建築ではなく自然環境に埋没する建築へ、打放しコンクリートではなく打込みタイルのスタイルへ、つまり《東京都美術館》[13]へと変貌していくことになります。《東京文化会館》は後ろ姿も美しいといわれています。後方に回ると、城壁を想わせるペントハウスの壁が高くそそり立つ一方、水平方向に伸びたコンクリートの庇が印象的です。そのポイントに立つと、目の前に水平線を強調した《日本芸術院会館》[14]の壁が見えるはずです。新興数寄屋の手法を公共建築に応用した吉田五十八の作品です。寝殿造の配置形式と丸柱を継承、中庭を囲んで伸びやかな空間が展開されホールに隣接して素晴らしい庭園も設けられています。普段は非公開ですが、時折は公開されますのでお見逃しなく。

上野公園は建築博物館の名に相応しい名建築が揃い、歴史の大きな流れだけではなく、建築家個人の作品の変化や、建築家親子の競演なども体験することができる貴重なエリアです。

12. 東京文化会館
竣工:昭和36(1961)年 | 設計:前川國男建築設計事務所 | SRC造、地上5階地下2階

13. 東京都美術館
竣工:昭和50(1975)年 | 設計:前川國男建築設計事務所 | RC造、地上2階地下3階

14. 日本芸術院会館
竣工:昭和33(1958)年 | 設計:吉田五十八 | RC造、平屋

あとがき

大川三雄

　個人的な思い出話から始めたいと思います。学部2年生の時に、先輩から誘われて原宿にあった丹下健三＋都市建築研究所（URTEC）へアルバイトに出かけました。大通りに面したアパートメントの6、7階の2フロアに大勢のスタッフが働く活気のあるオフィスでした。そこで初めて髙宮さんとお会いしました。当時のURTECには髙宮さん以外にも吉岡三樹さんや荘司孝衛さん、坪井善道さん、三木誠さんといった日大理工のOBたちが活躍しており、たいへん誇らしく感じたことを覚えています。一番印象に乗っているのはアメリカの《ミネアポリス・アート・コンプレックス》の仕事です。連日、徹夜状態で図面や書類の整理を手伝いました。完成した図面と一緒に髙宮さんはアメリカに渡り、そのまま現地スタッフとして活躍されたように記憶しています。まだ30代で若く、外国人を相手に流暢な英語を話す、ファッショナブルな立ち振る舞いのすべてがカッコ良く、われわれバイト学生にとっては憧れの存在でした。「建築家を目指す」ということは「髙宮さんを目指す」ことと同義語でした。

　私は恩師の近江榮先生との出会いから建築家の道を外れ、大学に残り教育と研究の分野に身を置くことになりました。帰国後に独立された髙宮さんは、設計の非常勤講師として母校に来られるようになり、さらに専任の教授として設計教育の刷新と新校舎の設計を担当されることになりました。嬉しいことに同じ職場で働くことになったわけです。

　私が所属している建築史・建築論研究室は小林文次先生から始まる研究室です。その下にいた近江榮先生が最初に担当した卒業研究のゼミ生が髙宮さんでした。ですから正確には小林文次研究室の近江ゼミの出身ということになります。研究のテーマはアール・ヌーヴォーであったと聞いています。この研究室からは髙宮さん以外にも、小野正弘さん、黒沢隆さん、山本理顕さん、椎名英三さんといった建築家たちが出ています。建築史研究室でありながら多くの建築家が巣立っていることが自慢のひとつです。

　建築史というのは建築の実務と直接つながる学問ではありませ

ん。歴史を学ぶ学生たちには、「建築屋さん」になるのであれば建築史は必要ありませんが、「建築家」を目指すのであれば必修です、といって鼓舞しています。建築家にとって建築史を学ぶ意義は何か。批評精神を養うことや判断力や表現力を鍛えることなどいろいろありますが、一番大切なことは現代建築家の立場を知ることだと思います。「われわれはどこからやってきて、どこに向おうとしているのか」という問いかけなしに創造的な仕事はできないからです。

　髙宮さんが大学で担当されていたデザイン論の講義を聴く機会はありませんでしたが、数年前から横浜の方で少人数を集めて面白い講義を行っているという噂話を聞き、関心を寄せていました。西洋建築史の講義には参加できませんでしたが、単行本としてまとめられる時に手伝わせてもらいました。その折、次は日本近代建築史をテーマにしたいので手伝ってほしいと声をかけていただきました。

　すぐに快諾したのは、髙宮さんが日本の近代建築史にどのような関心を持っておられるのか、とくにモダニズムではなく歴史主義の建築や建築家をどのように捉えているのか、どう評価されるのかに興味があったからです。僭越ですが第1回の講義では髙宮さんが触れない部分を中心に日本近代の全体像を説明することにしました。その後は聞き役に回り、毎回楽しい時間を過ごすことができました。建築史家たちは往々にして外観のみで建築を語ってしまいがちですが、髙宮さんの講義は多くの図面を紹介しながら、作品そのものの特質に迫るという方法を採られている点が大変に新鮮でした。

　髙宮さんにとって日本近代の建築史はどのようなものだったのでしょうか。それは辰野金吾の夢が挫折してゆく過程であり、丹下健三の夢が変節してゆく過程であったのかもしれません。講義を終えられての髙宮さんの「あとがき」には、建築家としての万感の思いが込められているような気がします。尊敬してやまない先輩との共著が誕生したことの喜びはこの上もありません。こうした機会を与えていただいた髙宮さんと飯田さんに御礼を申し上げたいと思います。

あとがき　　　　　　　　　　　　　　　　　　　　高宮眞介

西洋建築史意匠の連続講義を終えた翌年の2015年、飯田善彦さんの要望で日本編もやろうということになり、西洋編の場合と同様、飯田さんの事務所のライブラリー・カフェで、一年間にわたって連続講義を開催しました。本書はそれを記録したもので、日本近代建築史に登場する建築家とその作品の意匠について、わかりやすく解説することを趣旨としています。1年を通して日本の近代建築史を改めて概観する機会を与えられ、いろいろ考えさせられることが多くありました。少し長くなりますが、それらを思いつくまま述べたいと思います。

西洋編の中で、僕は3・11の東日本大震災と福島第一原子力発電所の事故で、大きなショックと挫折感みたいなものを体験したと述べました。僕たちの世代がこの半世紀やってきたことが完全に否定されたような挫折感でした。

　戦後70余年の驚異的な経済発展は、焦土と化した国土を表面的には繁栄に導いたといえるかもしれません。建築の社会性、文化性から見ても、安全や安心が保証されたビルト・エンヴァイロンメント（Built environment：人為的な構築環境）の創造に成功したかに見えました。日本は地震国で震災を被るたびに法律や指針が見直され、世界でもっとも進んだ耐震技術をもつ国とされてきました。わが国には建築基本法はなくても、建築基準法によって火災や震災に強い建物が建てられ、自然災害からも守られていると信じられてきたのです。そして、先進国では類を見ないような猥雑で醜悪なビルト・エンヴァイロンメントも、この安全安心という神話が免罪符となり容認されてきたように思います。

　3・11はその神話を完全に否定し、技術立国の過信が暴かれ、戦後の復興や経済発展までも反省を迫る結果となりました。あれから5年が経ち、その反省も風化しつつあるように思いますが、僕たち建築に関わる一人ひとりに、これらの事柄を総括して、自省することが求められていると思いました。そのような思いは、

僕たちの世代だけでなく先人がやってきたこと、とくに明治以降
の建築家たちの業績を振り返ってみたいという思いにつながり、
もう一度日本の近代建築史を、社会的、文化的な背景を含めて
きちんと勉強する必要を感じていました。ちょうどそうした折に、
飯田さんから日本近代建築についても連続講義をしてほしいと
いう話をいただいたのでした。

建築史の碩学、桐敷真次郎さんは、半世紀も前に著した名著
『明治の建築』（初版：日本経済新聞社、1966年／復刻版：本の
友社、2001年）のあとがきで、明治建築の意義について次のよ
うに述べています。

　「「明治は遠くなった」というのが、ちょっとした流行言葉になっ
ている。［……］あれほど大きく思われた欧米との落差が、今で
は追いつくのも時間の問題という見通しがついた安堵と楽観の
声でもある。［……］書き上げてみると、「明治は遠くなった」など
と手放しの楽観は、やはりまだ早すぎるように思った。明治建築
の目標は、野心的ではあったが、ひどく限定されたものであった。
例えば、個々の建築を建てることは考えたが、群としての建築や
町づくりの細部に示されている西欧人の知恵や経験までは、学
ぶ余裕がなかった。だから日本の新しい町は、どうもかさかさに
乾いていて水気がない。また、少数のすぐれた建築をつくること
には成功したが、技術の格差は著しい。高い水準を一般化し常
識化することは、むしろこれからの仕事である。また住宅の水準
は、ひどく低いし、住環境はひどく貧しい。無秩序な町やボロ屋
に住み、自動車だけは氾濫するという状況は、建築的にいえば、
結局住環境に対する認識が、まだ非常に浅いということになる。
［……］
　要するに、明治の建築の目標は、やはり明治日本的なのであっ
て、あまり人間的でもなければ、西欧的でもない。そして、こうい
う状態を、われわれはまだ脱却しきってはいないと思う。［……］

つまり、"明治はまだそれほど遠くなっていない"ためである。」

　これが書かれてから50年経った今、まわりを見渡してみても何も変わっていないのではないか。つまり、戦後の高度成長時代に育った私たちの世代は、先人がやり残したことに対峙することなく、経済の赴くまま無為にこの半世紀を経てきたのではないか。そして迎えたのが3・11ではなかったのか。慚愧たる思いが募ります。

よくいわれるように、明治政府は富国強兵、殖産興業、中央集権国家、技術立国などを国是として欧化政策を推進しました。その結果、最大の成果は、西洋列国の植民地になることなく、明治100余年にして曲がりなりにも、とくに経済面では西洋先進国に伍する国になるほどの大きな遺産を残しました。また建築においても、このような短期間で、世界が認める建築家を数多く輩出する国になりました。しかし一方では、自然破壊と猥雑なビルト・エンヴァイロンメント問題、建築家の職能不全問題、「官」主導の土建国家体質問題、技術偏重の教育問題などの諸問題が同時に存在しているのも事実です。これらのゆがみの要因は、明治政府を嚆矢とする国づくりのあり方に遡ることができ、そしてそれを今に引きずってきているのではないでしょうか。

　例をあげれば、わが国最初の建築家、辰野金吾が、明治19（1886）年、英国のRIBAに倣って建築家の職能団体を目指して設立した造家学会（現・建築学会）が、構造学者らの抵抗にあって学者、官僚、技術者まで含んだ学術組織に変質してしまい、のちの中條精一郎や長野宇平治の努力も虚しく、建築家の職能確立に逆行する歴史が積み重ねられていく。また、明治19（1886）年から30年にわたって、「官」の妻木頼黄と「民（学）」の辰野金吾の間で繰り広げられた《国会議事堂》の設計をめぐるデス・マッチが、つねに「官」の優位のうちに進められたように、明治政府の近代化の施策が、「官」主導によって進められたた

め、官尊民卑の風土を生むことになったのではないか。また、いわゆる第2世代の佐野利器は、建物の耐震化・不燃化推進、近代都市の骨格づくりなどを成し遂げ、偉大な業績を残したが、一方では、建築家の職能や建築意匠などは優先順位が低く、「色や形（建築意匠）を決めるのは婦女子の仕事」として蔑み、技術優先で都市整備と建設産業近代化を推進したため、意匠軽視の気風を生む要因になったのではないか。などなど、このような明治からの流れは、大正になっても「分離派建築会」の挫折や、その後に起こるいろいろな意匠志向の運動の芽が摘まれてしまうことにつながっていく。

　こうした一連の歴史が、現在直面する諸問題につながる要因になり、50年前の桐敷さんの指摘のように、街に目をやるととてもその豊かさを実感できるようなレベルになく、一部の建築以外の大多数の建築のレベルの低さを考えれば、今でもわが国のビルト・エンヴァイロンメントの現状は決して自慢できるのもではないと、心ある人ならだれでも感じているのではないでしょうか。

西洋編で3・11を体験した後の挫折感の話をした時に、これからの建築のあり様について、成熟した社会にふさわしい「普通の建築」が望ましいと、私見を述べました。少子高齢化や低成長経済を含め、先進国病に悩まざるをえない日本にあって、進むべき道は限られていると思います。成熟した社会に望まれる「普通の建築」のすすめというのは、世の中の建物のうち99％のクオリティについて言及したつもりでした。あと残りの1％の建物は、選ばれた建築家が、時代を画し歴史に刻むような大建築をつくってくれればいいということです。

　大川先生のレクチャーにもありましたが、わが国最初の建築家を世に送り出したコンドル先生の最初の講義における訓話は、「建築の本質は美であり、帝都を美で満たすべく努めよ」というものでした。もちろん、最初のエリート建築家たちは、艱難辛苦

の末に西洋に比肩しうるクオリティの建築をつくることに成功しましたが、それに続く人たちは、それを大多数の建築に敷衍し、帝都（ビルト・エンヴァイロンメント）を美で満たすことはできませんでした。

　考えてみると、西洋の様式建築は、その様式の規範を守っていれば、上手い下手はあっても、あるレベルの建築ができました。しかし、明治43（1910）年の建築学会における論争に見られるように、西洋の様式の呪縛から解放された途端、何を手がかりに建築をつくっていくか路頭に迷うことになります。「建築の本質は美」とする様式の背景にある思想は習得の対象外でした。その後にくるモダニズム建築は、様式のような表現上の規範がないので、それまでの歴史が経験したことのないもっとも難しい建築でした。ある者は流行を追い新奇さだけを求め、ある者は表層の遊びに耽り、ある者は凡庸で陳腐な意匠に満足し、またある者は資本の赴くまま安かろう悪かろうで、短命で刹那的な意匠に手を染めるといった状況が生まれました。その結果、様式の規範が解体しただけでなく、挙げ句の果てはモダニズムも弾劾され、20世紀末のわが国は、百鬼夜行、魑魅魍魎のビルト・エンヴァイロンメントで埋め尽くされました。

　そのような歴史を思い返してみるとき、これからの日本に求められる建築は、日本の将来を見据えて、先人が残した正と負の遺産を真摯に受けとめ、正に学び負の解消に務め、理性的な美意識に裏打ちされたアノニマスな建築、しかも日本固有の風土・文化・社会を取り巻く環境を重視し、自意識過剰に陥ることなく、優れたビルト・エンヴァイロンメントを構成しうる上質な建築でなければならないと思います。一見あたりまえで簡単なようですが、クリシェに堕すことなくこれを成就するのは大変難しいことです。でも、それが成熟した社会に望まれる99％の「普通の建築」だと思います。果たして、これから活躍する世代の人たちは、日本の建築の将来像をどのように想い描いているのでしょうか。

本書は、西洋編と同様たくさんの人の努力の結晶です。まず、連続講義も本づくりも赤字覚悟で取り組んだ、発行者・著者の建築家、飯田善彦さんに敬意と謝意を表したいと思います。また、連続講義とこの記録本に日本大学教授、大川三雄先生に登場いただき、全体の「見取り図」のレクチャーと「近代建築ツアー」の講師をしていただきました。自分は建築家で歴史家ではないし、西洋建築史以上に日本建築史に関しては暗い方なので、日本近代建築史の専門家である大川先生の監修・校閲、図版に関する情報提供などはかけがえのないものになりました。また、現存する建築の写真については、今回も建築家、染谷正弘さんに全面的にお世話になり提供いただきました。彼はもともと建築写真が趣味で、たいへんなコレクションをお持ちですが、この本のために何度も遠方まで撮影に行っていただきました。おふたりの協力なしには本書は完成を見なかったといって過言ではありません。また、西洋編に引き続き講義の準備や、本づくりで出版者と著者の間の調整に時間を割いていただいた、飯田善彦建築工房の山下祐平さんと元所員の藤末萌さん、そして出版にあたっては、フリックスタジオの磯達雄さんと山道雄太さん、それからデザインの黒田益朗さんと川口久美子さんにたいへんお世話になりました。これらの方々に心からお礼を申し上げます。

2016年初冬

髙宮眞介連続講義ポスター

Designed by NDC Graphics

講義概要

ALC LECTURE Series vol. 2
髙宮眞介連続講義
辰野金吾から丹下健三まで——私にとっての近代日本の建築家20人

［開催概要］

主催　Archiship Library＆Café／飯田善彦
日程　隔月第1土曜日18:00-20:00
期間　2014年12月-2015年12月
会場　Archiship Library＆Café
定員　30名
会費　40,000円（通年のみ・全7回／各回ドリンク付き）

講師　髙宮眞介
監修・特別レクチャー　大川三雄
モデレーター　飯田善彦
協力　染谷正弘

［タイムテーブル］

17:30　開場
18:00　講義開始
19:20　講義終了
　　　　〈休憩〉
19:30　会場からの質問を受けながらのトーク
20:00　終了

［スケジュール］

第1回　2014年12月6日（土）
　　　　特別レクチャー　日本近代建築史の見取り図

第2回　2015年2月7日（土）
　　　　［明治］
　　　　西洋歴史建築様式を直写した"国家御用達建築家"たち
　　　　辰野金吾＋妻木頼黄＋曾禰達蔵＋片山東熊

第3回　4月4日（土）
　　　　［明治から大正へ］
　　　　わが国独自の様式を模索した建築家たち
　　　　横河民輔＋伊東忠太＋長野宇平治＋武田五一

関連企画1　5月16日（土）
　　　　近代建築ツアー　丸の内・日本橋

第4回　6月6日（土）
　　　　［大正から昭和へ］
　　　　表現派モダニズムの建築家たち
　　　　渡辺仁＋村野藤吾＋吉田鉄郎＋堀口捨己

関連企画2　7月4日（土）
　　　　近代建築ツアー　横浜

第5回　8月1日（土）
　　　　［昭和・戦前］
　　　　合理派モダニズムのの建築家たち
　　　　レーモンド＋坂倉準三＋前川國男＋谷口吉郎

関連企画3　9月5日（土）
近代建築ツアー　上野公園

第6回　　10月3日（土）
［昭和・戦後］
国際舞台へ、丹下健三とその弟子たち
丹下健三＋槇文彦＋磯崎新＋谷口吉生

第7回　　12月5日（土）
シンポジウム鼎談
近代日本の建築家の現在

［建築家・構造家・建築史家索引］

アーキグラム　p.173

浅田孝　p.160

東孝光　p.135

阿部勤　p.135

安藤忠雄　p.226, 231

石本喜久治　p.28, 29

磯崎新　p.31, 124, 165, 166, 172-177, 184, 203

市浦健　p.148

伊東忠太　p.21, 68-72, 81-87, 91, 93, 94, 103, 116, 147, 189, 194, 202, 203, 232

稲垣栄三　p.14, 189

井上房一郎　p.134

今井兼次　p.104, 106, 125

岩崎金太郎　p.228

岩元禄　p.29

ウォートルス, トーマス・ジェームズ　p.16, 17

ウォーカー, ピーター　p.180

内田祥三　p.24, 58, 91, 99

浦辺鎮太郎　p.227

エストベリー, ラグナール　p.104, 111, 112, 125

エンデ, ヘルマン　p.48, 50-52, 71

遠藤於菟　p.54, 72, 228

遠藤新　p.31, 33, 95

近江榮　p.14, 110, 188

大江新太郎　p.71

大熊喜邦　p.54

太田隆信　p.135

太田博太郎　p.202, 206, 208

大高正人　p.167

大谷幸夫　p.160

岡田捷五郎　p.24, 223

岡田信一郎　p.22-24, 56, 99, 120, 220, 223, 231, 232

岡本剛　p.153

小倉強　p.233

小尾嘉郎　p.228

オルブリッヒ, ヨーゼフ・マリア　p.25

ガウディ, アントニ　p.104, 125

葛西萬司　p.42, 43

片岡安　p.42, 43

片山東熊　p.19, 21, 38-41, 49, 58-63, 77, 93, 194, 232

神谷宏治　p.164

河合浩蔵　p.49-51, 54

川口衞　p.164

ギーディオン, ジークフリート　p.136

菊竹清訓　p.106, 167

岸田日出刀　p.35, 36, 140, 162

木村俊彦　p.141, 197

桐敷真次郎　p.15, 60

グッドウィン, フィリップ・L　p.183

蔵田周忠　p.148

黒川紀章　p.167

グロピウス, ヴァルター　p.34, 129, 134, 148, 215

コールハース, レム　p.173

後藤慶二　p.29, 99, 124

コンドル, ジョサイア　p.19-21, 41-44, 50, 52, 54, 55, 57, 58, 64, 65, 95, 194, 220, 223

今和次郎　p.25

サーリネン, エーロ　p.162

坂倉準三　p.35, 126-128, 135-139, 141, 153, 154, 192, 227, 233

阪田誠造　p.135

桜井小太郎　p.70

佐立七次郎　p.41

佐藤功一　p.22, 24, 25, 84, 99

佐藤四郎　p.229

佐野利器　p.21, 24, 28, 58, 71, 72, 74, 84, 91, 92, 99, 114, 140, 147

清水喜助　p.17-19, 64

下田菊太郎　p.102, 207

シューマッヘル, フリッツ　p.112

シュタイナー, ルドルフ　p.125

シュペーア, アルベルト　p.103

ジョンソン, フィリップ　p.183

シンケル, カール・フリードリッヒ　p.147, 152

249

シンドラー, ルドルフ　p.166

鈴木博之　p.94, 168

ストーン, エドワード・ダレル　p.183

スフロ, ジャック・ジェルメン　p.174

関野貞　p.71

関野克　p.71

妹島和世　p.172

セルト, ホセ・ルイ　p.134

曾禰達蔵　p.19-21, 40, 41, 43, 49, 52, 54-58, 73, 95, 103

タウト, ブルーノ　p.31-33, 109-110, 112, 204, 214, 223

高松政雄　p.55, 58, 73

高山英華　p.141

高山幸次郎　p.232

滝沢真弓　p.28, 29

竹腰健造　p.26

武田五一　p.21, 22, 25, 30, 52, 54, 70, 77, 87-91, 93, 211

辰野金吾　p.15, 16, 19-21, 23, 40-47, 49, 52, 54, 55, 59, 64, 65, 70, 71, 76, 80, 81, 83, 88, 91, 93, 95, 98, 102, 103, 135, 158, 188, 190, 194, 211, 220, 224, 229

立石清重　p.12, 13, 17

谷口吉生　p.166, 177, 179-185, 195, 196, 230, 233

谷口吉郎　p.115, 120, 123, 128, 134, 136, 146-152, 162, 164, 177, 179, 185, 192, 232, 233

丹下健三　p.34-36, 40, 106, 132, 134, 140, 141, 156-168, 171-174, 177-179, 184, 185, 188, 190, 191, 195, 196, 204, 214, 215

塚本靖　p.84

土浦亀城　p.36, 148, 166

坪井善勝　p.36, 132, 164, 165, 191

妻木頼黄　p.19, 21, 40, 41, 44, 48-54, 65, 71, 76, 77, 88, 179, 188, 190, 223, 224, 227, 229

戸尾任宏　p.135

徳大寺彬磨　p.55, 73

中川俊二　p.232

中條精一郎　p.55, 56, 70, 73

長野宇平治　p.21, 22, 43, 46, 70, 71, 76-81, 93-95, 224

中村順平　p.55, 56

中村伝治　p.73, 74, 76

西澤文隆　p.135

ノイトラ, リチャード　p.166

ノグチ, イサム　p.134, 150, 162

野口孫市　p.26, 70

野田俊彦　p.99

バージェス, ウィリアム　p.64

長谷川堯　p.52, 99

長谷部鋭吉　p.22, 26-28

初田亨　p.17

パッラーディオ, アンドレア　p.15, 43, 64

ハディド, ザハ　p.173

浜口隆一　p.140, 141, 148

林昌二　p.153

久留正道　p.231

日高胖　p.26

フィッシャー, テイラー　p.98, 103

福田重義　p.229

福山敏男　p.202

藤岡洋保　p.115

藤木隆男　p.135

藤木忠善　p.135

藤森照信　p.17, 49, 70, 71, 77, 78, 83, 84, 94, 153, 160, 189

フランプトン, ケネス　p.129, 179, 195

フォイエルシュタイン, ベドジフ　p.32

ブレー, エティエンヌ=ルイ　p.174

フレッチャー, バニスター　p.82

ブロンデル, ジャック・フランソワ　p.174

ベイヤール, アンリ　p.44, 45, 80

ベックマン, ヴィルヘルム　p.48, 50-52, 71

ペリ, シーザー　p.183

ペリアン, シャルロット　p.135

ペレ, オーギュスト　p.32, 132

ペロー，クロード　p.60

ボナーツ，パウル　p.103

ホフマン，ヨーゼフ　p.25

ホライン，ハンス　p.173, 177

堀口捨己　p.28-31, 98, 99, 106, 109, 112, 114-121, 123, 124, 147, 152, 172, 190, 192, 194, 211, 214

堀越三郎　p.18, 19

マイヤー，ハンネス　p.129

前川國男　p.26, 27, 35, 36, 102, 106, 128, 129, 135, 136, 138-147, 153, 154, 159, 162, 164, 188, 190-192, 222, 230, 233, 234

前田健二郎　p.84, 136

槇文彦　p.166-171, 177-180, 184, 190

松井貴太郎　p.73, 74, 76, 221, 222

マンサール，フランソワ　p.59, 60

ミース・ファン・デル・ローエ，ルートヴィヒ　p.83, 129, 130, 184, 188, 217

ミケランジェロ　p.159, 160, 172, 174

三島通庸　p.18, 19

水谷碩之　p.135

嶺岸泰夫　p.135

村野藤吾　p.22-23, 26, 28, 96, 97, 99, 100, 103-109, 120, 122-125, 189, 195, 222

村松貞次郎　p.15, 23, 76

室伏次郎　p.135

メンデルゾーン，エーリッヒ　p.98

モリス，ウィリアム　p.188

森田慶一　p.28, 29

森山松之助　p.77

モンドリアン，ピエト　p.130, 215

安井武雄　p.22, 26-28

矢田茂　p.28, 29

矢橋賢吉　p.54, 179

山口半六　p.41, 231

山口文象　p.35, 106

山田七五郎　p.229

山田守　p.28, 29, 99

山崎泰孝　p.135

横河健　p.72

横河時介　p.76

横河民輔　p.21, 22, 70-76, 220, 224

横山不学　p.141

吉阪隆正　p.128, 135, 138, 153, 154, 233

吉田五十八　p.120, 123, 136, 234

吉田鉄郎　p.29, 34, 99, 106, 109-114, 122, 147, 150, 188, 192, 222

吉村順三　p.123, 128-129, 136, 138, 162

米本晋一　p.223

ライト，フランク・ロイド　p.31-33, 102, 128-130, 166, 207, 226

リートフェルト，ヘリット・トマス　p.130

ル・コルビュジエ　p.35, 78, 83, 118, 125, 130, 132, 135, 136, 138-142, 144, 147, 148, 153, 154, 158-160, 167, 168, 184, 188, 191, 217, 230, 233

ル・ブラン　p.60

ルドゥー，クロード＝ニコラ　p.174

レーモンド，アントニン　p.31-33, 112, 128-134, 138, 142, 153, 190, 191, 223, 226

ロマーノ，ジュリオ　p.172, 173

ワイドリンガー，ポール　p.134, 153

渡辺譲　p.49

渡辺仁　p.22, 23, 25-27, 99-103, 122, 128, 141, 192, 194, 195, 226, 232

渡辺節　p.22, 26-28, 99, 103, 104, 122, 124

モーガン，J・H　p.226

［図版クレジット］

朝日新聞社提供：6_3, 番外編_2, 番外編_17, 番外編_18
磯崎新アトリエ提供：磯崎新ポートレート, 6_37, 6_39,
6_40
大川三雄：1_18, 4_42, 5_33, 5_44, 5_49
大橋富雄：4_51
岡義男制作／神奈川県立歴史博物館提供：2_25
川澄明男：4_50
北島俊治：6_48, 6_50, 6_52-54
内閣府迎賓館提供：2_44, 2_45
グランドプリンスホテル新高輪提供：4_22
慈照寺提供：番外編_14
新建築社：6_17
染谷正弘：表紙, 1_扉, 1_1, 1_3, 1_5, 1_7, 1_8, 1_9, 1_12,
1_13, 1_16, 1_17, 1_25, 1_27, 2_扉, 2_3, 2_5, 2_8-12,
2_18, 2_22, 2_26, 2_29, 2_31, 2_32, 2_36-39, 2_41, 2_42,
3_扉, 3_16, 3_17, 3_20-23, 3_26-32, 3_34, 3_35,
3_40-42, 4_扉, 4_1-3, 4_5-7, 4_9-12, 4_14-16, 4_18-21,
4_25-29, 4_32, 4_35, 4_47-49, 5_扉, 5_1, 5_2, 5_5-7, 5_14,
5_15, 5_17, 5_18, 5_20-23, 5_25, 5_26, 5_28, 5_32, 5_35,
5_37, 5_39, 5_40, 5_45, 5_46, 5_48, 5_52, 6_1, 6_5, 6_7,
6_9, 6_10, 6_13-15, 6_18-21, 6_23, 6_25-28, 6_31-36, 6_38,
6_44, 6_46, 番外編_扉, 番外編_1, 番外編_15,
番外編_19, 番外編_20, ツアー_建築写真
大徳寺提供：番外編_13
高宮眞介：5_50, 5_53, 5_54, 丹下健三ポートレート
谷口建築設計研究所提供：谷口吉郎ポートレート
6_41-43, 6_45, 6_47, 6_49, 6_51, 6_55-57
日本銀行提供：2_4
原美術館提供：4_8
平等院提供：番外編_4, 番外編_6-9
藤末萌：4_23
槇総合計画事務所提供：槇文彦ポートレート, 6_22, 6_24
山下祐平：4_24, 5_24
山道雄太：ツアー_扉
Henning Klokkeråsen（CC BY 2.0）：6_29
Indiana jo（CC BY-SA 4.0）：2_30
SHOGORO/amanaimages：番外編_3
Timothy Hursley：谷口吉生ポートレート, 6_58

［引用出典］

伊東博士作品集刊行会編『伊東忠太建築作品』城南書院、1941年：3_33

大蔵省営繕管財局『帝国議会議事堂建築報告書』1938年：2_15（デジタル加工）

大阪市公会堂建設事務所編『大阪市公会堂新築設計指名懸賞競技応募図案』1914年：1_10

黒田鵬心編『東京百建築』建築画報社、1915年：2_14, 3_3

建築学会『明治大正建築写真聚覧』1936年：1_4, 2_19, 2_27, 3_1, 3_5, 4_4

今和次郎監修、大泉博一郎執筆『建築百年史』建築百年史刊行会、1957年：1_24, 3_2, 4_13

生誕100年・前川國男建築展実行委員会『生誕100年 前川國男建築展 図録』2005-06年：5_27, 5_29-31, 5_34, 5_36, 5_38, 5_41

総理府『迎賓館赤坂離宮改修記録』1977年：2_43

武田博士還暦記念事業会編『武田博士作品集』1933年：3_36-39

田辺泰編『日本建築 第一期第十九冊 妙喜庵待庵』彰国社、1942年：番外編_11, 12

丹下健三＋藤森照信『丹下健三』新建築社、2002年：6_2, 6_4, 6_6, 6_8, 6_11, 6_12, 6_16

（財）帝室博物館復興翼賛会『東京帝室博物館 建築懸賞設計図集』、1931年：1_14

都市美協会編『建築の東京』1935年：1_11, 1_20, 3_11

日本建築学会編『近代建築史図集』彰国社、1976年：特記なき建築家ポートレート, 1_19, 1_21

日本建築学会編『日本建築史図集』彰国社、1949年：番外編_5

日本建築学会編『明治大正建築写真聚覧』1936年：1_2

堀口捨己『紫烟荘図集』洪洋社、1927年：1_22

堀口捨己『桂離宮』毎日新聞社、1952年：番外編_16

村松貞次郎監修『日本の建築 明治大正昭和3——国家のデザイン』三省堂、1979年：2_1, 2_6, 2_7, 2_21, 2_34, 2_35

村松貞次郎監修『日本の建築 明治大正昭和4——議事堂への系譜』三省堂、1981年：2_16, 2_17

吉田鉄郎建築作品集刊行会編『吉田鉄郎建築作品集』東海大学出版会、1968年：4_30, 4_31, 4_33, 4_34, 4_36

『SD』鹿島出版会、1976年4月号：6_30

『重要文化財 東京駅丸の内駅舎保存・復原工事報告書』東日本旅客鉄道株式会社、2013年：2_13

『新建築』1944年1月号：1_28-30『新住宅』1956年6月号：番外編_10

『国際建築』1931年6月：1_15

『現代建築』1939年6月：5_16

『建築』1964年11月：5_43

『建築 アントニン・レーモンド作品集』1961年10月：5_9-13

『建築雑誌』1890年5月：2_2

『建築雑誌』1899年9月：2_23, 2_24

『建築雑誌』1900年3月：2_20

『建築雑誌』1900年5月：2_40

『建築雑誌』1909年1月：3_24

『建築雑誌』1911年11月：2_33

『建築雑誌』1912年8月：3_4

『建築雑誌』1915年4月：3_6, 3_7

『建築雑誌』1917年1月：3_8

『建築知識』1983年7月：5_19

『建築文化8月号別冊 堀口捨己の［日本］』1996年8月号：4_37-41, 4_43-46

『新建築』1947年6月：5_47

『谷口吉郎作品集』淡交社、1981年：5_51

『谷口吉郎の世界』彰国社、1998年：5_42

『長野宇平治作品集』須原屋書店、1928年：3_12-15, 3_18, 3_19

『別冊新建築 三菱地所』1992年：2_28

『村野藤吾 和風建築作品詳細図集・2 ホテルの和風建築』住宅建築別冊・27：4_17

『ANTONIN RAYMOND』城南書院、昭和10年：1_26, 5_3, 5_4, 5_8

B. Fletcher, "A History of Architecture on the Comparative Method", Batsford, 1905：3_25

髙宮眞介
たかみやしんすけ

1939年山形県生まれ。62年日本大学理工学部建築学科卒業後、大林組設計部、デンマークKHR設計事務所、丹下健三+都市建築設計研究所を経て、74年計画・設計工房を谷口吉生とともに創設。80年より谷口建築設計研究所取締役、同代表取締役などを歴任。その間、日本大学理工学部建築学科で非常勤講師。1996年から2007年まで同大学理工学部建築学科教授、09年から13年まで同大学大学院理工学研究科建築学専攻非常勤講師。現在、計画・設計工房代表取締役、谷口建築設計研究所取締役。主な作品に《資生堂アートハウス》(1978年／日本建築学会賞)、《東京都葛西臨海水族園》(1989年／公共建築賞、BCS賞)、《豊田市美術館》(1995年／公共建築賞、BCS賞)、《日本大学理工学部駿河台校舎新1号館》(2003年／BCS賞、環境建築デザイン賞)、《瓶葉プラザ》(2010年／グッドデザイン賞)、《山形大学工学部創立100周年記念会館》(2011年)など。

大川三雄
おおかわみつお

1950年群馬県生まれ。73年日本大学理工学部建築学科卒業、75年同大学院修了。博士(工学)。専門は日本近代建築史、建築ジャーナリズム史など。日本大学理工学部建築学科教授を経て、現在は、同大学特任教授。主な著書に『日本の技術100年6 建築・土木』(共著、筑摩書房、1989年)、『近代和風建築——伝統を超えた世界』(建築知識、1992年)、『図説・近代建築の系譜』(彰国社、1997年)、『建築モダニズム——近代生活の夢とかたち』(エクスナレッジ、2001年)、『DOCOMOMO選モダニズム建築100+ a』(河出書房新社、2006年)、『図説・近代日本住宅史』(共著、鹿島出版会、2008年)などがある。

飯田善彦
いいだよしひこ

1950年埼玉県浦和市生まれ。73年横浜国立大学工学部建築学科卒業後、計画・設計工房、建築計画(元倉真琴との共同主宰)を経て、86年飯田善彦建築工房設立。2007-12年横浜国立大学大学院建築都市スクールY-GSA教授。現在、立命館大学大学院SDP客員教授、法政大学大学院客員教授。主な作品に《川上村林業総合センター 森の交流館》(1997年／日本建築学会作品賞)、《名古屋大学野依記念物質科学研究館・学術交流館》(2004年／中部建築賞、BCS賞、愛知県まちなみ建築賞)、《横須賀市営鴨居ハイム》(2009年／神奈川建築コンクール優秀賞、よこすか景観賞)、《パークハウス吉祥寺OIKOS》(2010年／グッドデザイン賞)、《MINAGARDEN 十日町市場》(2012年／神奈川建築コンクール優秀賞、建築選集)、《沖縄県看護研修センター》(2013年／環境建築賞最優秀賞)、《龍谷大学深草キャンパス和顔館》(2015年／BSC賞、京都建築賞優秀賞)、《大和町団地》(2015年／神奈川建築コンクール優秀賞)など。

Archiship Library 02

髙宮眞介 建築史意匠講義 II
日本の建築家20人とその作品を巡る

2017年1月15日　初版第1刷 発行

著者	髙宮眞介　大川三雄　飯田善彦
監修・校閲	大川三雄
写真・協力	染谷正弘
協力	山下祐平（飯田善彦建築工房）　藤末 萌
編集	フリックスタジオ（磯 達雄＋山道雄太）
編集協力	小倉亮子
デザイン	黒田益朗　川口久美子
会場写真	堀田浩平
印刷・製本	藤原印刷株式会社

発行者　　飯田善彦
発行所　　飯田善彦建築工房／Archiship Library&Café
　　　　　神奈川県横浜市中区吉田町4-9
　　　　　Tel: 045-326-6611
　　　　　https://libraryandcafe.wordpress.com

ISBN 978-4-908615-01-6

©2017, Shinsuke Takamiya, Mitsuo Okawa, Yoshihiko Iida

［無断転載の禁止］
著作権法およびクリエイティブ・コモンズ・ライセンスで保証される範囲を超えて、著作権者の許諾なしに
本書掲載内容を使用（複写、複製、翻訳、磁気または光記録媒体等への入力）することを禁じます。